영화가
사랑한
클래식

영화를 연주한 클래식, 그 환상의 컬래버레이션

영화가
사랑한
클래식

최영옥 지음

다연
DAYEONBOOK

Prologue
··
영화를 연주한 클래식 이야기

영화 속에서 클래식을 찾아내고 그 양쪽의 연관관계를 풀어내는 작업을 하게 된 건 무려 15년 전쯤으로 거슬러 올라간다. 당시 미술관과 기업체에서 클래식 강의를 해달라는 제의를 받았다. 클래식에 대한 수업이라면 음반을 통해 감상하는 것 외에 달리 특별한 것이 없을 때였던 만큼 나는 좀 더 효과적인 수업을 위한 궁리를 해야 했다. 클래식이라고 하면 생각 이상으로 많은 이가 '가까이 하기엔 너무 먼 당신'으로 여기고 있음을 보아왔던 터였으니까.

그 결과 다수가 즐기는 대중매체에 드러나는 클래식부터 소개해 보자는 생각을 하게 되었다. 클래식이 실은 얼마나 자주, 또 많이 우리와 함께하고 있는지를 알려주기 위해서였다. 실상 영화도 있고, 드라마도 있고, CF도 있었다. 하지만 그중 효과적인 것이 영화였다. 스토리가 있고, 그와 함께 음악이 있기 때문이었다. 해서 선택한 것이

수많은 영화를 돋보이게 하며 함께 숨 쉬고 있는 클래식이었다.

마침 그런 나의 생각과 의기투합한 곳이 경제지 〈이코노믹 리뷰 Economic Review〉였고, 1년 반에 걸쳐 'Movie & classic'이라는 칼럼을 연재하게 되었다. 물론 처음에는 연재가 그렇게 길어질 줄 몰랐다. '클래식이 삽입된 영화가 얼마나 될까?' 하는 생각이 깔려 있었기 때문이다. 한 3개월 정도면 소개할 게 더는 없을 것이라 예상한 작업이었다. 하지만 의외로 몇 배나 늘어났다. 뜻밖에도 클래식이 빛을 발하고 있는 영화가 대단히 많았기 때문이고, 끊임없이 쏟아지는 신작 속에서도 몇 편은 꼭 클래식을 만나게 되는 '신나는 경험' 덕분이었다.

그 연재한 것을 새로 보강하여 묶어낸 책이 《영화 속 클래식 이야기》였다. 2004년의 일이다. 평생 '글쟁이'로 살아갈 줄 알았던 내가 느닷없이 '말쟁이'로 변신하여 클래식 강의들을 하게 되면서 그 책은 큰 버팀목이 되었다. 클래식이 나오는 영화를 찾아 그 부분을 몇 번이고 돌려보며 어떻게 해설해야 효과적일까를 고민하던 무수한 기억들이 그 책과 함께했다.

그 덕분에 한동안은 음악 못지않게 영화에 빠져 살았다. 당시 서문에 '그러다 보니 요즘은 가끔 내가 클래식 음악 전문인지 영화 전문인지 헷갈리기도 한다. 영화 전문 채널을 빠짐없이 훑고, 새 영화가 개봉되면 혹시나 클래식 음악이 삽입되었을까 하는 기대로 만사 제쳐놓고 뛰어가기 일쑤이기 때문이다'라는 소회를 넣었던 것은 그래서였다.

시간이 흐르고 한동안 절판하고 있으면서 아쉽다는 생각이 많았다. 영화 속에서 만나는 클래식은 여전히 매력적이고 영화와 함께하

면서 그 감동은 더 특별해진다. 그리고 그 영화에 클래식을 삽입한 감독의 생각도 놓칠 수는 없다. 무기수들의 감방에 모차르트의 아리아를 흘려보낼 생각을 한 〈쇼생크 탈출〉의 프랭크 다라본트 감독이나 〈귀여운 여인〉에 베르디의 〈라 트라비아타〉를 펼쳐볼 생각을 한 게리 마샬 감독, 전쟁의 광기를 고발하는 〈지옥의 묵시록〉에 바그너의 음악을 삽입한 프란시스 포드 코폴라 감독 앞에서 어떻게 무릎을 치지 않을 수 있단 말인가. 그리고 그렇게 딱 맞는 음악을 세상에 내놓은 작곡가들에 대한 새삼스런 존경심까지……

이것이 '영화가 사랑한 클래식'이라는 제목으로 개정판을 내놓게된 이유다. 멀리는 마릴린 먼로의 고혹적인 미소가 눈부셨던 〈7년만의 외출〉에서부터 도무지 클래식과는 거리가 멀어 보이는 〈제5원소〉와 〈양들의 침묵〉, 가까이는 한때 '세기의 꽃미남 & 꽃미녀'로 꼽히며 많은 이의 가슴을 설레게 한 〈트와일라잇〉까지, 이 많은 영화와 그 속에 흐르는 클래식을 만나는 경험은 사실 나에게 가장 큰 선물이었을지도 모른다. 그래서 개정판 작업을 하는 내내 무척 즐거웠다.

그러다 보니 이 책에서는 이제 영화들 중에서도 '클래식이 될 영화'를 중심으로 엮고 있다. 오래된 영화들이 적지 않게 들어 있는 까닭인데, 이후 근래에 나온 영화들 속 클래식도 정리해 후편을 내놓을 계획이다. 모쪼록 세상에 새롭게 나온 이 책이 '클래식 음악지기'가 클래식 음악팬과 영화팬 모두에게 보내는 작은 선물로 받아들여진다면 더없이 감사할 것 같다.

늘 힘이 되어주고 위안과 격려를 아끼지 않는 고마운 분들에게 감

사의 마음을 전한다. 특히 이 책의 시작이 되었던 〈이코노믹 리뷰〉와 개정판의 매듭을 지어준 다연출판사, 그리고 엔터스코리아 식구들에게 깊은 감사와 사랑의 마음을 전한다. 아무것도 아닌 나의 유일한 백그라운드인 하나님께도 감사드리고, 딸 지은이와 가족들 그리고 클래식을 좋아하는 분들에게도 깊은 감사와 사랑을 보낸다.

2016년 여름 앞에서

최영옥

Contents

La Traviata

Norma / Casta diva

Concerto for Piano and Orchestra in C K467

Faust / Faites lui mes aveux, Il etait un Roi de Thule, Ah! Je ris de voir, Salut! demeure chaste et pure, Le veau d'oriest toujours

Sault d'amour

Canon and Gigue for 3 violins & continuo in D maje

Lohengrin / The Bridal chorus

Ein Sommernachtstraum / Esultate Jubilate KV 165

Le Mariage de Figaro

Madame Butterfly

Radetzky March

Clarinet Concerto in A major, K622

Cavalleria Rusticana, Intermezzo

Le nozze di Figaro / Che soave zefiretto

Les contes d'Hoffmann / Bell nuit o nuit d'amour

Gianni Schicchi / O mio babbino caro

Concerto for Piano and Orchestra No.2 in e minor Op.18

Swan Lake

Der Ring des Nibelungen / Die Walküre - the ride of Valkyrie

Adagio for strings

English Suite No.2

Andrea Chenie / La Mamma Morta

Red Army Chorus / Oh, my field/Polyushka, polye, Kalinka, Warsovienne

Ode to Joy

Piano Concerto No.5 in E flat major, op.73 'Emperor'

Rusalka / Song to the Moon

Symphonie No.9 / Choral Op.125

Lucia di Lammermoor /Mad Scene / Il dolce suono mi colpi di sua voce

Symphony 8 b op.759 'Unfinished'

/ Jesu, Joy of Man's Desiring

Symphony No.6 in b op.74 'Pathetique'

String Quartet No. 14 d minor D.810 'Death and the Maiden

Goldberg Variations in G major, BWV 988

Le sacre du printemp

Un bel dì Vedremo

Requiem

Lacrimosa

Jazz Suit No.2 -IV 'Waltz'

Symphony No.25 in G minor K.183

Rigoletto

Rigoletto / Cortigiani, vil razza / Ich bin der Welt abhanden gekommen

Stille Tränen, La Ci Darem La Mano, Alexandro Lo Confesso, KV 294

Das Lied von der Erde / Von der Jugend

Questa o quella

Bianca e Fernando / Sorgie, O Padre, A tanto duol

Sempre libera

An die music

Du Meine Seele, du Mein Herz

Chaconne

Violin Sonata No. 9 in A Major Op.47 Kreutzer

Violin concerto in D Major Op.61

Gilberto Pereyra

Moonlight

Symphony No.9 in D minor, op. 125 'Choral'

Piano Concerto No.3 In D Minor Op.30

Gloria / Nulla in mundo pax sincera

Polonaise, Kinderszenen, La Campanella, Gloria, Flight of The Bumble Bee

Rinaldo / Lascia ch'io pianga

Concerto for Violin Orchestration D Major Op.36

Ballade No.1 G minor Op.23 Op.22

Winterreise D.911 / Im Dorfe, Der Wegweiser

Eugene Onegin

Pace, pace mio dio

Il barbiere di Siviglia / Largo al factotum

Also sprach Zarathustra, Op.30

영화가
사랑한
클래식

귀여운 여인을 울린 오페라
베르디의 오페라 〈라트라비아타〉와 〈귀여운 여인〉

아름다운 여성의 불행한 모습을 그린 영화 속 장면은 언제나 보는 이의 가슴을 아리게 한다. 하지만 그렇게 역경에 처한 여성은 이내 불행을 딛고 관객의 바람대로 행복해진다. 시대가 바뀌어도 이런 패턴의 영화들이 여전히 사랑받고 있는 걸 보면 어쩔 수 없는 인지상정인가 보다.

리처드 기어Richard Gere와 줄리아 로버츠Julia Roberts가 주연했던 게리 마샬Garry Marshall 감독의 1990년 작 영화 〈귀여운 여인Pretty Woman〉. '아직도 순수한 사랑과 그런 환상을 믿어?' 하는 생각을 들게 하면서도 한편으론 파국으로 끝날 것만 같았던 남녀 주인공이 기어코 자신들의 사랑을 이루어내면서 사뭇 감동을 불러일으키는 영화다. 멋진 부호와 거리의 여자가 나누는 사랑, 그리고 해피엔딩이라는 단순한 스토리에 많은 사람이 열광했다.

이 영화를 통해 2류 여배우에 불과했던 줄리아 로버츠는 일약 사랑의 요정으로 떠올랐다. 전 세계 많은 이가 이 영화를 보면서 비록 거리의 천한 여자지만 귀엽고 아름다운 비비안^{줄리아 로버츠 분}과 그런 그녀를 따스하게 품는 완벽한 조건의 남자 에드워드^{리차드 기어 분}에 열광하고 또 한숨지었다. 하지만 정작 왜 에드워드가 비비안을 받아들였는지 제대로 아는 사람은 드문 것 같다.

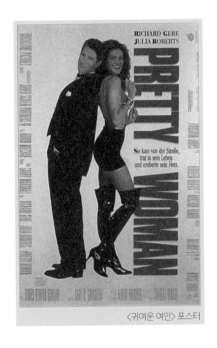

〈귀여운 여인〉 포스터

여러 정황이 이어졌지만 영화 속에서 에드워드가 비비안을 진정한 자신의 사람으로 받아들이게 된 것은 아마도 그가 이끌었던 오페라 관람을 통해서가 아닐까 싶다. 난생처음으로 오페라를 보게 된 비비안. 평생 한 번 타볼까 말까 한 자가용 비행기를 타고 도착한 오페

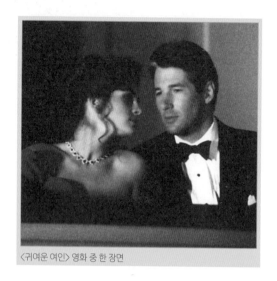
〈귀여운 여인〉 영화 중 한 장면

라 극장 안에는 온통 품위 있고 우아한 상류층 사람들이 도열(?)해 있다. 겁먹은 그녀에게 에드워드는 오페라를 알아야 인생을 이해할 수 있다며 "오페라는 처음에 좋으면 끝까지 좋고, 처음에 싫으면 끝까지 싫은 것"이라는 알쏭달쏭한 말까지 덧붙인다.

물론 그 장면에서 에드워드는 정말 비비안이 오페라를 제대로 즐길 것이라 기대하지 않았을 수도 있다. 하지만 안절부절못하던 비비안이 이내 오페라에 빠져들고 마침내 클라이맥스에 이르러 눈물을 글썽인다. 그런 그녀의 모습을 지켜보던 에드워드. 그가 그녀를 받아들이기 시작한 것은 바로 그때부터가 아니었을까.

이루어질 수 없을 것 같은 두 사람의 사랑이 이루어지도록 만든 그 오페라. 바로 베르디^{G. F. Verdi, 1813-1901}의 〈라 트라비아타^{La Traviata}〉다. 동백꽃을 머리에 꽂은 병든 창부^{娼婦}와 청년의 비극적 사랑을 그린 프랑스 소설가 알렉상드르 뒤마^{Alexandre Dumas fils, 1824-1895}의 원작 《동백꽃

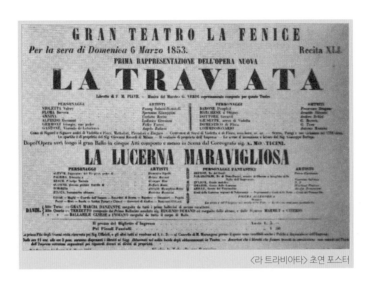

〈라 트라비아타〉 초연 포스터

여인^{La Dame aux Camelias}》을 토대로 만들어서 '라 트라비아타^{길을 벗어난 여인, 혹은}
^{방황하는 여인}'로 명명된 오페라다. 그런 뜻에 맞춘다고 일본인들이 '동백
춘^椿' 자를 써서 '춘희^{椿姬}'라 이름 지었고, 우리나라에서도 한동안 동
명으로 소개되더니 어느새 '나무 목^木' 자가 떨어져 나간 '춘희^{春姬}'가
되어 엉뚱하게 '봄 여자'라는 전혀 다른 뜻의 제목으로 불리기도 한
사연 많은 오페라다.

이탈리아 작곡가 베르디의 대표적 오페라 중 하나인 〈라 트라비
아타〉는 1853년 3월 베네치아에서 초연된 작품이다. 앞서 말한 대로
뒤마의 희곡에 의거하여 피아페가 대사를 쓰고 거기에 베르디가 곡
을 붙인 것으로, 3막 4장의 비극^{悲劇}이다.

비올레타는 실재했던 인물로, 파리 사교계의 코르티잔^{Courtesan, 고급 창}
^녀 마리 뒤플레시^{Marie Duplessis, 1824-1847}가 그 주인공이다. 당시 파리 남성
들의 가슴을 뒤흔들었다고 전해지는 그녀가 스물셋의 꽃다운 나이
로 폐결핵에 걸려 세상을 떠나자, 뒤플레시를 사모했던 알렉상드르

〈라 트라비아타〉의 원작이 된 뒤마의 〈동백꽃 여인〉 포스터

뒤마는 그녀를 주인공으로 한 《동백꽃 여인》을 썼다. 이 작품은, 한 달의 25일은 흰 동백꽃, 나머지 5일은 붉은 동백꽃을 가슴에 꽂고 밤마다 파리의 5대 극장 중 한 곳의 특별석에 나타나는 고급 창녀 마그리트와 귀족 청년 아르망의 비극적인 사랑을 다루고 있다.

《동백꽃 여인》을 토대로 베르디가 〈라 트라비아타〉라는 오페라를 만들면서 탄생시킨 인물이 비올레타다. 루이 14세 때, 파리 상류 사회의 고급 창녀 비올레타는 어느 날 파티에서 젊은 귀족 알프레도와 사랑에 빠진다. 그러나 동서고금을 통틀어 이렇게 신분 차가 역력한 남녀관계가 순조롭게 이어지기가 쉽던가!

결국 이들의 사랑은 주위의 냉랭한 시선과 특히 알프레도 아버지의 반대에 밀려 헤어지게 된다. 아무것도 모르는 알프레도는 뜻하지 않은 비올레타의 냉대에 원망을 품고 떠나지만, 끝내 다시 돌아와 폐결핵에 걸려 숨을 거두는 그녀를 품에 안은 채 통곡한다.

이 오페라를 통해 연주되는 주옥같은 아리아들은 그야말로 보석이다. 가장 유명한 1막의 '축배의 노래Brindisi'를 비롯하여 알프레도가 비올레타에게 사랑을 고백하는 이중창 '언젠가 그 아름답던 날Un $^{di\ felice\ eterea}$', 알프레도의 사랑에 설레며 고민하는 비올레타의 아리아 '이상해 ~ 언제나 자유롭게$^{E\ strano!\ \sim\ Sempre\ libera}$', 아들 알프레도에게 돌아오라고 간곡히 호소하는 아버지 제르몽의 아리아 '프로방스의 바다와 대지$^{Di\ Provenza\ il\ mar,\ il\ suol}$', 죽음을 예감하는 비올레타의 아리아 '지난날의 즐거운 꿈이여, 안녕$^{Addio,\ del\ passato\ bei\ sogni\ ridenti}$', 알프레도와 비올레타가 재회하는 이중창 '파리를 떠나서$^{Parigi,\ ocara}$' 등이 대단히 매력적으로 다가온다.

귀여운 여인 비비안을 울린 것은 바로 이러한 오페라 스토리 때문이다. 자신의 처지를 돌아보게 할뿐더러 자신의 모습이 될지도 모를 비극적 사랑 이야기에 마음이 쏠렸을 터! 그러니 처음 경험하는 오페라임에도 그녀의 마음이 요동칠 수밖에……. 비비안은 오페라 작품의 감상을 묻는 귀부인에게 늘 해왔던 말버릇대로 한마디 날린다.

"오줌 쌀 뻔했어요!"

일순간 점잖은 귀부인을 당황시키지만 그로 인해 귀여운 여인 비비안은 사랑을 얻었다. 인생의 깊이를 이해했기 때문이다.

결국 고색 찬연한 비극의 오페라에서 이 영화는 해피엔딩으로 막을 내린다. 당연히 불행해야 할 여성도 거뜬히 그 장애물을 뛰어넘고 행복을 움켜쥔다. '인생이란 이런 것이다'라고 규정하는 엄숙주의자들을 마치 조롱하듯이……. 〈귀여운 여인〉은 그러한 인생의 반전을 상큼하게 보여준다는 점에서 '귀여울 수밖에 없는' 영화다.

사랑을 놓치는가, 가슴에 안는가?
마리아 칼라스와 〈매디슨 카운티의 다리〉

그리스 신화에 나오는 어린 신 큐피드^{Cupid}. 미^美의 여신 아프로디테^{Aphrodite}의 아들인 큐피드는 작은 화살을 갖고 다니며 신이나 인간에게 쏘아댄다. 이 화살을 맞은 이들은 하나같이 사랑의 열병을 앓게된다. 문제는 이 사랑의 화살을 짝을 잘 맞춰 계산하여 날리는 것이아니라 아무에게나 무작위로 쏜다는 것! 그러니 신이고 인간이고 이화살은 피해갈 수 없는 '예기치 않은 열병'이 되어 오늘날까지 숱한이들을 울고 웃게 만든다.

클린트 이스트우드^{Clint Eastwood}가 감독, 주연을 맡고 메릴 스트립^{Meryl Streep}이 상대역으로 열연했던 1995년 작 영화 〈매디슨 카운티의 다리^{The Bridges of Madison County}〉 속 주인공들도 바로 그 큐피드의 화살 때문에회한의 사랑을 하게 된다. 이 영화는 〈뉴욕타임스〉의 베스트셀러 자

리를 100주나 차지하며 전 세계적으로 화제를 모았던 로버트 제임스 월러^{Robert James Waller}의 소설을 스크린에 옮겨 담은 것으로, 4일간 사랑하고 평생 동안 그리워하는 중년 남녀의 가슴 저린 사랑을 그린 작품이다.

1965년 가을 판 〈내셔널 지오그래픽〉에 실을 매디슨 카운티 다리의 사진을 찍기 위해 마을을 찾은 사진기자 킨케이드^{클린트 이스트우드 분}와 그가 길을 물으면서 알게 된 마을의 중년 여인 프란체스카^{메릴 스트립 분}. 그녀는 남편과 두 아이가 나흘간 일리노이 주의 박람회에 참가하러 떠난 후 혼자 집을 지키던 참이었다. 프란체스카와 킨케이드는 서로가 일생에 한 번밖에 오지 않을 사랑임을 느끼고 애틋하고 격렬한 사랑을 나누지만, 남편과 아이들을 버리고 떠날 수 없는 프란체스카 때

〈매디슨 카운티의 다리〉 포스터

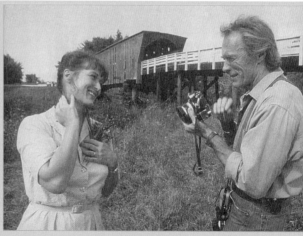

〈매디슨 카운티의 다리〉 영화 중 한 장면

문에 안타까운 이별을 고한다. 평생 가슴에 묻어만 두었던 이들의 사랑 이야기는 두 사람 모두 세상을 뜨고 나서야 프란체스카의 유품을 정리하던 자녀들에 의해 드러난다.

원작이 워낙 유명했고, 또 아름다운 사랑과 어찌 보면 간단히 넘어가기 어려운 '불륜'이라는 양면성 때문에 숱한 화제를 낳았던 영화였다. 나 또한 쉽게 받아들이기 어려운 부분이 있어서 볼 때마다 많은 생각을 하는 작품이었는데, 최근 다시 보다가 한 장면이 눈에 확 들어오면서 새로워졌다. 킨케이드를 아직 만나기 전 프란체스카의 일상을 그리는 부분에서, 분주히 아침을 준비하는 프란체스카의 모습과 겹쳐지던 마리아 칼라스^{Maria Callas, 1923-1977}의 노래가 그것이다. 프란체스카가 틀어놓은 라디오에서 흘러나오던 칼라스의 노래는 벨리니의 오페라 〈노르마^{Norma}〉에 나오는 유명한 아리아 '정결한 여신이여^{Casta diva}'다.

이 아리아는 칼라스가 '디바^{Diva, 음악의 여신}' 호칭을 부여받는 계기가 된 노래이자 마리아 칼라스라는 20세기 최고의 소프라노 가수를 한마디로 그려내는 노래이다. 〈노르마〉는 적장을 사랑하게 된 여인이 자신의 부족을 배신하고 사랑을 택했으나 그녀 역시 배신당하고 파멸에 이른다는 내용으로, 이탈리아 작곡가 벨리니^{Vincenzo Bellini, 1801-1835}가 남긴 19세기 전반기 이탈리아 오페라의 걸작이다.

페리체 로마니가 쓴 대본을 토대로 1831년에 완성하여 같은 해 12월에 밀라노 스칼라 극장에서 초연되었다. 이 작품은 로마의 지배 아래 있던 갈리아 지방을 무대로 로마 총독 폴리오네를 사랑한 두루이드 교도의 여제사장 노르마의 비극적 사랑을 2막에 걸쳐 그리고 있

다. 신의 딸로서 순결의 맹세를 저버리고 두 아들까지 낳아 몰래 키우고 있지만 그녀의 부족과 로마는 언제 전쟁으로 맞붙을지 모르는 일촉즉발의 상황에 놓여 있다. 양측 사이에서 누구의 편도 들 수 없는 노르마는 자신의 부족이 모시는 달의 여신 앞에서 평화를 기원하는 간절함을 노래하니, 그것이 바로 '정결한 여신이여'다.

정결한 여신이여
진정시켜주소서
오 여신이여
아! 아름다운 사람아 내게 돌아오라
살고 싶어라 당신의 품 안에서
조국이여 그리고 하늘이여

하지만 폴리오네는 젊은 여사제 아달지자와 사랑에 빠져 그녀와 떠날 것을 통보하고, 결국 노르마는 종족을 배신한 책임을 지고 화형대의 불길 속에 몸을 던진다. 자신의 사랑에도 불구하고 모든 것을 잃은 여인, 사랑 때문에 신성한 종교적 규율을 깨뜨리고 비극을 자초한 노르마의 사랑 앞에서 가사만으로도 그 아픔이 비장하게 전해지는 아리아다.

그렇다면 이 노래를 부른 칼라스는 어떤가? 〈노르마〉는 오페라 중에서도 가장 인상적이면서도 가장 어려운 소프라노 역할이 요구되는 작품이다. 그만큼 뛰어난 기교와 연기력 모두가 필요한데, 이제

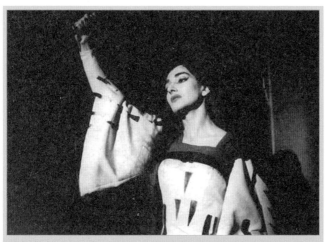

마리아 칼라스의 〈노르마〉

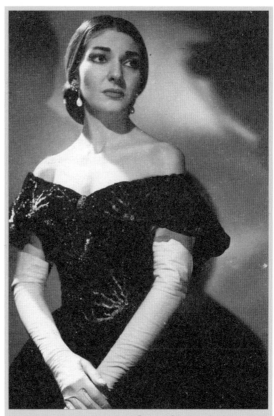

베르디의 〈라 트라비아타〉에서 비올레타 역을 맡은 마리아 칼라스(1958)

껏 이 두 가지를 모두 충족시킨 소프라노는 많지 않았다. 그중 가장 특출한 가수가 바로 마리아 칼라스였고, 아직까지도 칼라스를 능가하는 노르마는 나오지 않은 것으로 여겨질 정도다. 그렇게 그녀의 이름 앞에 '디바'라는 수식이 따라붙었고 '20세기의 프리마돈나', '오페라의 역사가 시작된 이후 가장 걸출한 가수'로 불리게 되었다.

그녀가 세상을 떠난 지 40여 년. 고별 무대가 되어버린 런던 코벤트 가든에서의 〈토스카Tosca〉 공연이 열린 지도 50년이 지났지만 그야말로 전설이 된 도도한 목소리의 여신女神은 사라져버린 빛이 아니라 아직 우리 곁에 살아 있는 빛이다. 오페라 한 편을 고작 나흘 연습하고 무대에 올라 관객을 감전시켰고, 90킬로그램이 넘던 거구를 불과 1년여 만에 37킬로그램이나 줄여 〈로마의 휴일〉의 주인공 오드리 헵번만큼이나 날씬하게 몸매관리를 한 여인 칼라스. 그녀는 그런 독기로 돈만 밝히며 괴롭히는 어머니를 미워하며 평생을 싸운 딸이었고, 무대에 나서는 것을 방해하는 이에게 달려들어 얼굴을 할퀸 '암표범'이었다. 세상 부러울 것 없는 최고의 소프라노였지만 자신을 스타덤에 올려준 첫 남편을 버리면서까지 택했던 그리스의 선박왕 오나시스를 재클린 케네디에게 빼앗기면서 그녀는 추락했고 결국 비운의 여인이 되었다.

영화 〈매디슨 카운티의 다리〉 속에서 이 노래는 그나마 철없는 딸에 의해 팝송으로 돌려진다. 그야말로 섬광 같은 한순간의 등장이다. 그럼에도 이 장면은 일생에 한 번 오는 사랑임을 알면서도 가족 때문에 킨케이드를 떠나보냈던 프란체스카의 선택과 선명히 대조되는 부분이다. 그런 프란체스카 때문에 평생 그녀만을 그리며 떠돌았

던 킨케이드의 쓸쓸한 삶 역시도…….

그래서 나는 할 말을 잃었다. 어찌 보면 다분히 이기적일 수도 있는 프란체스카의 선택은 오히려 그 '사랑'을 영원히 잃지 않기 위한 '아픈 선택'이었던 것일까? 하여 킨케이드 또한 고통을 이기면서 그 선택을 받아들였던 건 아니었을지……. 그렇다면 가장 안쓰러운 건 역시 칼라스라는 얘기! 별 수 없이 그녀의 '정결한 여신'을 새삼 찾아 들으며 나는 사랑이라는 그 난해하고도 난해한 함정에 대하여 다시 한 번 머리를 감싸 쥐게 된다.

모차르트, 슬프도록 아름다운 러브 스토리를 연주하다
모차르트의 〈피아노 협주곡 21번〉과 〈엘비라 마디간〉

봄은 모차르트^{Wolfgang Amadeus Mozart, 1756-1791} 음악에 걸맞은 계절일까? 그렇다는 생각을 해본 적이 없는데 모차르트의 음악은 유난히 봄에 더 많이 만나지는 것 같다. 한 해 동안 열린 각 공연장에서의 연주 무대를 보더라도 유난히 모차르트의 음악이 많이 연주되는 계절이 봄이다. 음식도 유독 끌리는 때가 있는 법인데, 왜 모차르트의 음악이 특별히 봄날에 끌리는 것일까? 유독 아름다운 자연 풍광이 함께 펼쳐지는 느낌도 그러하고…….

모차르트 음악이 한 편의 영화를 어떻게 그림같이 채색했는지를 보여준 영화가 있다. 바로 1967년에 제작된 보 비더버그^{Bo Widerberg} 감독의 〈엘비라 마디간^{Elvira Madigan}〉이다. 〈엘비라 마디간〉은 '인간의 촬영 기술로는 다시는 촬영할 수 없을 것 같은 최고의 아름다운 영상'이라는 극찬을 받은 바 있다. 이 영화는 그야말로 꿈결같이 펼쳐지는

매혹적인 영상미와 더불어 엘비라 역의 피아 디거마크^{Pia Degermark}의 눈부신 신선미, 이루어질 수 없는 비극적 사랑의 결말, 라스트신에서의 총성 한 발과 정지된 엘비라의 모습 등으로 인해 꽤 오래전 영화임에도 잊히지 않고 사람들에게 회자되는 작품이다.

물론 영화 내용은 유부남 장교와 서커스단 소녀의 사랑의 도피 행각을 다룬 불륜이 중심축이다. 소재로만 따지면 흔해빠진 멜로 영화의 범주를 벗어나기 어렵지만, 그럼에도 〈엘비라 마디간〉은 그런 영화들과는 확실히 다르다. 왜냐하면 영화 전편을 수놓는 모차르트의 〈피아노 협주곡 21번^{Concerto for Piano and Orchestra in C장조 K467}〉 제2악장의 선율 때문이다.

덴마크의 서커스단에서 줄타기를 하는 소녀 엘비라와 육군 중위

〈엘비라 마디간〉 포스터

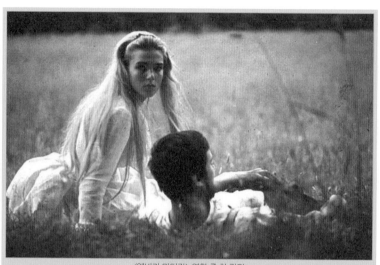

〈엘비라 마디간〉 영화 중 한 장면

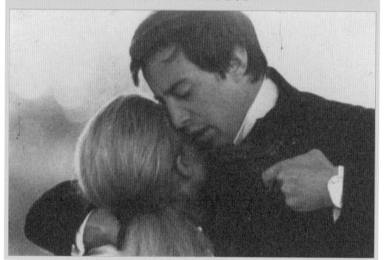

식스틴 백작의 비극적 사랑을 그린 〈엘비라 마디간〉은 1889년의 실화를 바탕으로 하였다. 영화는 모차르트의 〈피아노 협주곡 21번〉이 흐르는 가운데 눈부시게 아름다운 엘비라 마디간과 식스틴이 들판에서 나비를 잡으러 뛰어다니는 장면으로 시작된다. 따스한 노란빛을 배경으로 열심히 나비를 쫓는 그들은 순진무구한 아이들처럼 마냥 행복해 보인다. 하지만 나비는 엘비라와 식스틴의 운명을 비관적으로 암시하듯 그들의 손에서 자꾸만 멀어진다.

엘비라는 스웨덴 순회공연 도중 식스틴을 만나 사랑에 빠진다. 식스틴은 이미 아내와 두 명의 자식이 있는 유부남이었지만, 이미 둘의 사랑은 그런 사회적 틀을 뛰어넘는다. 그러던 어느 날 식스틴이 시비 끝에 사람을 죽이는 사고가 발생한다. 정당방위였음에도 불구하고 아무도 믿어주지 않을까 두려웠던 식스틴은 엘비라와 함께 도피를 감행한다. 군대라는 조직과 전통적인 가족의 답답한 틀을 깨고 사랑의 도피 행각을 벌인 두 사람은 잠깐 동안 사랑의 기쁨을 한껏 맛보지만 이내 생활의 어려움과 사회적 냉대에 직면한다. 결국 두 사람은 열정적이고 행복한 사랑을 간직한 채 두 발의 총성과 함께 쓰러진다.

라스트신은 특히 잊을 수 없는 장면이다. 사랑의 도피를 통해 잠시나마 꿈같은 시간을 보낸 두 사람에게 마침내 결말이 다가온다. 죽음으로 사랑을 완성시키겠다고 굳게 결심했음에도 식스틴은 사랑하는 여인에게 방아쇠 당기길 주저한다. 하지만 이미 마음을 굳힌 엘비라는 사랑하는 남자를 재촉한다. 모차르트의 피아노 선율이 아련하게 흐르는 가운데 엘비라는 일어서서 흰나비를 잡으려 들판으로 나간다. 그녀가 두 손으로 흰나비를 잡는 순간 화면은 정지되고, 곧이

어 한 발의 총성이 울린다. 잠시 뒤에 들려오는 또 한 발의 총성!

이 비극적인 사랑의 아픔과 감흥을 오래도록 남겨주는 것이 바로 모차르트의 피아노 선율이다. 1785년에 작곡된 것으로 전해지는 〈피아노 협주곡 21번〉은 모차르트가 작곡한 세 개의 피아노 협주곡 가운데 두 번째 작품으로, 그의 대표적 명작으로 꼽힌다. 전작 〈피아노 협주곡 20번〉을 작곡하고 불과 1개월 후 자신이 주최한 예약 연주회를 위해 작곡한 작품이다. 초연 때 모차르트의 부친 레오폴드가 참석해 작품의 완성도와 연주회의 성공에 감격한 나머지 눈물을 흘렸던 것으로 전해질 만큼 뛰어난 곡이다. 모차르트 특유의 꿈꾸는 듯한 영롱함과 듣는 이의 가슴을 촉촉이 적시는 따사로움 때문에 유난히 그 선율이 아름다운 것으로 유명하다. 특히 영화 〈엘비라 마디간〉에 삽입된 제2악장 안단테의 주제는 가슴 떨리는 사랑의 향기와 비극으로 치닫는 사랑의 비련 그리고 추억 등이다. 그것들을 고스란히 음악으로 펼친 아스라한 선율미 덕분에 '엘비라 마디간=모차르트 피아노 협주곡 21번'이라는 등식이 성립되었다.

마치 〈엘비라 마디간〉이 모차르트 피아노 협주곡의 뮤직비디오라고나 할까? 〈엘비라 마디간〉의 성공으로 1700년대의 클래식이 210여 년 만에 미국의 빌보드 차트 톱 10에 들었다. 그뿐만 아니라 아예 곡명이 '엘비라 마디간'인 것으로 대중에게 전파되었으니, 과연 영화가 먼저인지 음악이 먼저인지 싶을 정도이다. 닭과 달걀 중 누가 먼저인지를 따지는 것 같다고나 할까? 둘의 관계는 서로 다른 뿌리지만 한 몸인 특이한 케이스가 되고 있다. 지금도 음반 시장에서는 '엘비라 마디간'이라는 제목이 붙은 경우가 많고 아예 이 음악의 곡

모차르트 자신이 연주한 〈피아노 협주곡 21번〉은
꿈꾸듯 영롱한 아름다움이 빛난다

명이 '엘비라 마디간'인 것으로 철석같이 믿고 있는 이들이 부지기수
다. 심지어 인터넷에서조차 '엘비라 마디간'이라는 검색어를 입력하
면 거의 예외 없이 모차르트의 〈피아노 협주곡 21번〉에 관한 정보들
이 뜨는 지경이니, 더 말해 무엇하랴.

이는 마치 영화 〈쇼생크 탈출〉을 그토록 극적이게 했던 모차르트
의 아리아, 〈인생은 아름다워〉의 〈호프만의 뱃노래〉가 강렬했다고
해서 곡명까지 '쇼생크 탈출'이나 '인생은 아름다워'가 되지는 않았
던 것에 비추어볼 때 참으로 신기한 경우다. 그만큼 음악과 영화의
조화가 남달랐다는 얘기일 것이다.

이 영화로 피아 디거마크는 1967년 제20회 칸영화제에서 여우주
연상을 수상했다. 당시 17세였던 그녀는 원래 스웨덴 왕궁의 발레리
나였는데, 이 영화 한 편으로 굉장한 주목을 받으며 스타덤에 올랐

다. 하지만 이후 〈비설^{Una Breve Stagione}〉 등 영화 몇 편에 출연한 것을 마지막으로 배우 활동을 접고 다시 발레리나로 돌아갔다. 엘비라 역의 이미지가 워낙 강해서 다른 역할을 하지 않겠다는 의지였다고 한다. 식스틴으로 나왔던 토미 베그렌^{Thommy Berggren} 역시 엘비라의 환상에서 헤어나질 못해 이후 영화에 출연을 안 했다고 전해진다.

그랬을 것이다. 배우로서 이보다 더 아름다운 작품이 또 있을 거라는 보장이 없었을 테니까. 모차르트 역시 이보다 더 만족할 수 있었을까 싶다. 비록 '엘비라 마디간'이라는 제목으로 자신의 작품이 후세에게 기억될지언정!

달콤하지만 은밀하고 강렬한 유혹의 향기
구노의 오페라와 〈순수의 시대〉

싱그럽고 달콤한 5월의 아카시아 향기는 늘 그렇듯 온 천지에 진동하며 사람들을 혼미하게 한다. 그런 아카시아의 감미로운 향취 같은 영화가 마틴 스콜세지^{Martin Scorsese} 감독의 1993년 작 〈순수의 시대^{The Age Of Innocence}〉다.

다니엘 데이 루이스^{Daniel Day-Lewis}의 호연, 위노나 라이더^{Winona Ryder}의 청순함, 미셸 파이퍼^{Michelle Pfeiffer, 1958-현재}의 불꽃같은 정열 등이 어우러지며 1870년대 뉴욕 상류사회를 완벽하게 재현한 〈순수의 시대〉는 사랑과 고뇌, 절망의 드라마라는 점에서 깊은 인상을 남긴 작품이다.

영화는 1921년 퓰리처상 수상작인 이디스 워튼^{Edith Wharton, 1862-1937}의 소설 《순수의 시대》를 바탕으로 하고 있다.

곧 사돈으로 맺어질 뉴욕 사교계의 두 거목 아처 가문과 밍코트 가문. 그러나 아처 가문의 뉴랜드와 밍코트 가문의 메이의 결혼 시기를

놓고 양가가 의견 차를 보이면서 결혼이 늦어진다. 인습적인 격식에 얽매여 결혼이 늦어지는 것을 뉴랜드는 좀처럼 납득하지 못한다. 그런 그 앞에 첫사랑이자 메이의 사촌인 엘렌이 나타난다. 그녀는 유럽 귀족과 결혼했다가 파경한 뒤 귀국했다. 뉴랜드는 이내 엘렌에게 끌린다. 하지만 이혼이 금기시되어 있는 당시의 분위기 속에서 엘렌은 사람들의 따가운 시선에 고통스러워한다. 그리고 이를 바라보던 뉴랜드는 익숙한 세계 속의 메이와 허위와 위선을 던져버린 솔직한 세계 속의 엘렌 사이에서 고민한다. 그러나 그의 번민은 메이의 남편으로 안주함으로써 끝난다. 이는 메이의 조용하지만 완벽한 대응과 인내, 이혼을 금기시하고 추문을 원치 않는 사교계의 점잖지만 주도면밀한 방해 때문이었다. 엘렌 역시 떼밀리다시피 유럽으로 돌아간다.

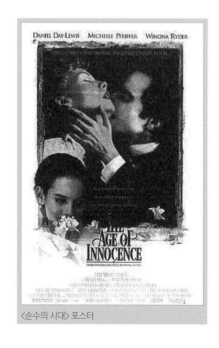

〈순수의 시대〉 포스터

〈순수의 시대〉 영화 중 한 장면

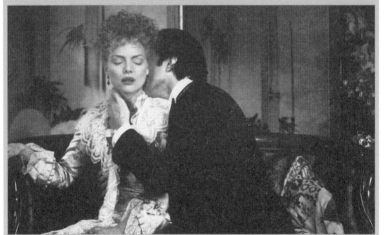

오랜 세월이 흐른 뒤 메이를 저세상으로 보낸 뉴랜드의 황혼 무렵, 엘렌과 뉴랜드는 만날 뻔한다. 하지만 뉴랜드는 끝내 엘렌의 집 문을 노크하지 못하고, 엘렌 역시 조용히 창문 커튼을 내리는 것으로 두 사람의 안타까웠던 사랑은 막을 내린다.

조앤 우드워드의 내레이션으로 진행된 이 영화를 두고 스콜세지 감독은 후일 말했다.

"예의범절과 고상한 취미 뒤에 가려진 잔인성을 그리고 싶었다."

상류사회의 허위와 위선, 진실보다 더 중요한 허례허식의 질곡 속에서 터지지 못해 가위눌린 듯 괴로워하는 사랑과 집념의 얘기라는 설명이다. 그러한 스콜세지 감독의 의지를 반영하고 있는 것이 영화 처음부터 함께하던 구노 Charles Gounod, 1818-1893 의 오페라 〈파우스트Faust〉다.

오페라 〈파우스트〉 포스터

샤를 구노

희곡 《파우스트》가 독일의 대문호 괴테^{Johann Wolfgang von Goethe, 1749-}¹⁸³²의 작품이라는 것은 더 설명할 필요가 없겠다. 오페라 역시 악마에게 영혼을 팔아버린 파우스트 박사의 비극을 그렸다는 점에서 원작과 동일한 맥을 유지한다. 다만, 괴테의 광범위한 내용의 원작을 이 오페라에 모두 담을 수는 없었기에 주로 파우스트와 마르그리트의 줄거리를 요약한 것이 좀 다른 점이다.

백발의 노인이 된 파우스트의 회한으로부터 오페라는 시작한다. 신학·철학·법학·의학 등 여러 학문을 통해 우주의 지배원리를 깨닫지만, 이러한 학문들의 부질없음에 회의를 느낀 늙은 파우스트는 목숨을 끊으려 한다. 이때 나타난 악마 메피스토펠레스^{Mephistopheles}가 그에게 '젊음과 영혼의 거래'를 제안한다.

지상에서는 파우스트 박사의 제자가 되나 저승에서는 자신이 상전이 된다는 조건으로 말이다. 달콤한 악마의 유혹에 넘어가 청춘을 되찾은 파우스트는 메피스토펠레스가 보여준 마르그리트를 연모하여 그녀와 사랑에 빠진다. 그러나 마르그리트의 오빠 발렌틴은 누이를 농락한 파우스트 박사에게 결투를 신청했다가 도리어 그에게 죽임을 당한다.

파우스트에게 배반당하고 오빠마저 잃은 마르그리트는 그만 정신을 놓아버리고 자신이 낳은 아이를 죽인 후 감옥에 들어가 하늘에 구원을 바라는 가운데 죽고 만다. 하지만 그 모든 것이 악마의 장난이었다는 것. 그 때문에 죄 없는 그녀는 영혼이 구원된다. 그럼에도 오페라 〈파우스트〉는 가슴을 칠 만한 비극의 작품이다.

두말할 것도 없는 구노의 대표작 가운데 하나로, 그중 제3막에서

나오는 '꽃의 노래^{Faites lui mes aveux}', 마르그리트의 아리아 '투레의 왕^{Il etait un Roi de Thule}', '보석의 노래^{Ah! Je ris de voir}', '정결한 집^{Salut! demeure chaste et pure}', '금송아지의 노래^{Le veau d'orest toujours}' 등이 유명하다.

J. 바르비에와 M. 카레의 대본에 의해 1859년에 작곡, 같은 해 3월 파리의 리리크 극장에서 초연되었다. 초연 당시만 해도 파리 사람들이 비극적 내용을 즐기지 않아 별로 관심을 받지 못했다. 그러나 이후 1869년, 제5막 처음에 무용 음악을 첨가하여 파리 오페라 극장에서 상연했을 때에는 아름다운 선율의 오페라라는 점 때문에 대단한 호평을 받았다. 이후 오늘날까지 성악가들이 좋아하는 선율적 아름다움을 지닌 아리아들과 색채감 있는 편성 때문에 자주 공연되는 레퍼토리로 사랑받고 있다. 이는 구노가 가곡 '아베마리아^{Ave Maria}'의 작곡가라는 점을 상기하면 더 이상 설명이 필요 없을 것이다.

뉴랜드와 엘렌의 다가설 수 없는 사랑, 모든 걸 타의에 의해 포기해야 했던 엘렌의 안타까운 인생, 이러한 것들의 설명을 위해 〈파우스트〉를 삽입한 것은 몇 번을 다시 보아도 참 절묘한 선택이다. 인습과 사람들의 시선 속에서 사랑을 저당 잡혀야 했던 뉴랜드의 아픔이 절절하다.

아카시아 향기는 상냥하고 달콤하지만 맡으면 맡을수록 진해지는 강한 유혹성도 잇어서는 안 된다. 일단 취하면 헤어날 길 없는 깊은 나락으로 떨어질 것만 같은 것, 〈순수의 시대〉는 그런 영화다. 그 은밀하고 강렬한 향취에 〈파우스트〉 역시 갈 길을 헤매고 있고……

아름다운 미로(迷路), 사랑에 대한 새로운 고찰
엘가와 〈미술관 옆 동물원〉

별 기대 없이 들어갔다가 톡 쏘는 청량음료를 마신 것처럼 가슴속이 상쾌해지는 영화. 지루한 일상 속 우울한 이에게 무더운 날 시원스레 쏟아지는 소나기처럼 확실히 기분 전환을 해줄 것 같은 영화. 1998년에 발표된 이정향 감독의 〈미술관 옆 동물원〉이 바로 그런 영화다.

결혼식 비디오 촬영기사 겸 시나리오작가 지망생인 26세의 춘희^{심은하 분}. 그녀는 식장에서 자주 마주치는 국회의원 보좌관 인공^{안성기 분}을 짝사랑한다. 그런 춘희에게 어느 날 제대를 앞두고 말년 휴가를 나온 철수^{이성재 분}가 등장한다. 철수는 춘희가 사는 방에 먼저 살았던 다혜의 연인이다. 하지만 다혜는 이미 철수를 떠난 뒤! 이런저런 이유로 한 방을 쓰게 된 춘희와 철수는 각자 서로 다른 방식의 사랑법을 견지하고, 이를 춘희가 쓰는 시나리오에 도입한다. 그러다 점차 서로에

게 익숙해지고, 마침내 두 사람은 상큼한 키스로 깔끔하게 마침표를 찍는다.

예쁘기만 한 심은하를 배우로 인정받게 하고, 신예지만 녹록지 않은 연기로 새로운 배우 탄생을 예감케 한 이성재의 참신함, 두 사람이 각각 사랑하는 인물이자 시나리오 속 꿈꾸는 사랑의 모습으로 등장한 안성기와 송선미의 조화도 참 신선했던 영화다. 특히 과천에 나란히 서 있는 국립현대미술관과 서울대공원을 모티브로 상이한 2개 체가 조화를 이루게 하는 콘셉트, 액자·모니터·창틀 등의 프레임 속으로 인물이 자유롭게 출입하는 설정, 영화 속 주인공들이 쓰는 시나리오에 의해 또 하나의 영화가 펼쳐지는 특이한 구성 등은 시종일관 흥미로웠다.

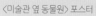

〈미술관 옆 동물원〉 포스터

〈미술관 옆 동물원〉 영화 중 한 장면

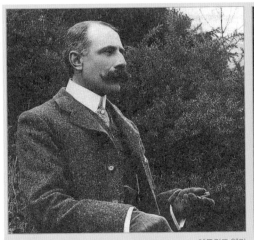

에드워드 엘가 엘가의 정신적 지주였던 앨리스

마치 갓 내놓은 싱싱한 연초록 샐러드 같은 이 영화의 상큼함을 더욱 배가시킨 것은 바로 곳곳에서 싱그럽게 메아리친 음악들이다. 그중 처음 철수가 춘희의 집 앞에 곧 폐기 처분될 것이 뻔한 고물차를 몰고 나오는 장면에서 변형된 재즈 선율로 경쾌하게 등장하는 음악이 있다. 바로 영국 작곡가 에드워드 엘가Edward Elgar, 1857-1934의 〈사랑의 인사Sault d' amour〉. 제목 그대로 사랑이라는 감정의 예쁜 빛깔을 사랑스럽게 담고 있는 이 곡은, 엘가가 작곡가로 대성할 수 있게 격려와 위로를 아끼지 않았던 그의 아내 캐롤린 앨리스 로버츠Caroline Alice Roberts, 1848-1920를 위해 만든 곡이다.

영국의 근대 작곡가인 엘가는 문화의 황금기였던 빅토리아 시대의 지식인 계층을 대변하는 인물이다. 그의 음악은 언제나 순하고 모나지 않은 멜로디, 화성, 리듬을 지니고 있다. '엘가' 하면 우선 떠오르는 것이 〈위풍당당 행진곡Pomp and Circumstance〉인데, 교향곡과 바이

올린 협주곡 등에서 전통적이며 영국적인 작풍을 고수하고 있다. 하지만 정작 엘가의 이름을 세계에 드높인 곡은 의외로 아리따운 소품 〈사랑의 인사〉다.

위인의 생애에서 우리는 종종 그를 위대하게 만드는 데 결정적 역할을 한 또 다른 위인을 만나곤 하는데, 엘가에겐 아내 앨리스가 그런 인물이다. 엘가는 소심하고 어두운 심성, 예민한 성격을 지닌 음악가였다. 그런 엘가의 재능을 한눈에 간파하고 사랑했으며 일평생 그의 음악 작업에 힘을 실어준 존재가 바로 앨리스다.

엘가는 이 평생의 연인을 29세 때 처음 만났다. 야심에 찬 시골 작곡가 엘가에게 피아노 레슨을 받으러 온 앨리스는 육군소장의 기사 가문 딸로서 그보다 아홉 살 더 많았다고 한다. 소설과 시에 재능을 지녔고 독일어를 알았으며 교회 합창대에 속해 있었던 그녀는 이후 엘가의 음악적, 정신적 동반자 겸 지주가 된다.

성공한 음악가로 자리 잡은 후에도 엘가는 종종 지나친 자의식과 불확실한 미래의 비전에 대한 갈등으로 괴로워했는데, 앨리스는 그의 지나친 자의식을 해방시켜주었다. 엘가는 이미 결혼 전부터 상당히 그녀를 의지했는데, 〈사랑의 인사〉는 아직 결혼하지 않은 약혼 시절에 작곡되었다. '아내를 위해 작곡한 곡'이라고 하여 결혼생활 중 작곡한 것으로 알려져 있기도 한데, 이 곡을 작곡한 해는 1888년이고 엘가가 결혼한 해는 1889년인 것으로 볼 때 이미 그 전에 작곡된 것임을 알 수 있다.

사랑으로 만난 남녀가 그 사랑을 확인하는 결혼을 하고 일평생 한마음으로 살아간다는 것은 참으로 아름다운 일이다. 엘가의 아내 사

랑을 보면 그러한 아름다움에 가슴이 뭉클해지곤 하는데, 이를 증명이라도 하듯 그는 앨리스가 세상을 뜬 후 말년의 14년 동안을 아무것도 하지 못한 채 쓸쓸하게 보냈다고 한다. 음악가로서는 안타까운 일이지만 그만큼 그가 아내를 사랑했다는 증거라는 점에서 〈사랑의 인사〉가 사뭇 다르게 다가온다.

재미있는 것은 엘가가 영국 작곡가인데 왜 이 곡의 제목은 불어인가 하는 점이다. 사실 영국은 독일, 프랑스, 이탈리아 등 유럽 본토 국가들에 비해 음악적 수준이 다소 떨어지는 것으로 인식되고 있다. 그나마 독일에서 귀화한 헨델이 있는데 이후 100여 년 동안에는 이렇다 할 작곡가가 배출되지 못하고 있었다. 그랬기에 〈사랑의 인사〉 악보를 출판할 때 마치 프랑스 작곡가의 작품인 것처럼 보이게 하기 위해 출판사 측에서 제목을 'Salut d'amour'라는 프랑스어로 할 것을 권했다고 한다. 결국 이러한 출판사의 의도는 성공적으로 주효하여 〈사랑의 인사〉는 악보도 잘 팔리고 꽤 사랑을 받았다.

하지만 영국 사람 엘가의 음악인 만큼 〈사랑의 인사〉는 극히 영국적이다. 엘가의 전 작품이 그러하지만 그의 음악언어는 영어의 억양과 흡사하다. 그 때문에 성악곡이 아닐 때조차도 엘가의 음악은 늘 은근한 말투로 격식을 갖추어 이야기하는 사람의 목소리를 연상케 한다. 잘 들어보시라, 그 은근한 사랑의 어투를. 제대로 음미해보시라, 진지하고 소박한 영국인이 찬찬하게 하지만 진실하게 전하는 그 사랑의 속삭임을.

이러한 아름다움 때문에 처음 피아노곡으로 작곡되었던 〈사랑의 인사〉는 이듬해에 관현악곡으로 편곡되어 널리 알려졌다. 그 달콤하

〈미술관 옆 동물원〉 영화 중 한 장면

고 낭만적인 아름다움 덕에 바이올린곡이나 첼로곡 등으로도 편곡
되어 오늘날까지 많은 사랑을 받고 있다. 연주자들의 단골 앙코르곡
으로 자주 뽑히게 되는 것도 그 때문이다.

영화 시작부터 예사롭지 않게 등장했던 〈사랑의 인사〉. 이후 춘
희와 철수가 그려내는 시나리오 속에서 인공과 다혜가 마침내 사랑
의 교감을 나눌 때 시작하고, 자전거 타는 장면에서 볼륨을 높이더
니, 결국 사랑으로 이어진 춘희와 철수의 '미술관 옆 동물원 앞 키스
하기'에서 화려하게 울려 퍼진다.

사랑이 듬뿍 담긴 선율이라는 것은 두말할 필요도 없을 터! 그 때
문에 사랑을 시작하는 연인들을 위한 일종의 축복송이라고도 할 만
하다. 짝사랑에 고달프거나 상처받은 사랑 때문에 아픈 이들이 있다
면 한번 감상해보자.

〈사랑의 인사〉는, 〈미술관 옆 동물원〉은 새로이 사랑을 그려나갈 용기를 줄 음악이고 영화이다. 이를 통해 미묘하고 찬란하여 종잡을 수 없는 그 '아름다운 미로迷路', 즉 '사랑'에 대해 다시금 새로운 고찰을 해보자. 춘희가 그랬던 것처럼…….

"사랑이라는 게 처음부터 풍덩 빠지는 건 줄만 알았지, 이렇게 서서히 물들어버릴 수 있는 건 줄은 몰랐어."

엽기와 클래식 속 사랑 그림

파헬벨의 〈캐논〉과 베토벤의 〈비창〉, 그리고 〈클래식〉과 〈엽기적인 그녀〉

곽재용 감독의 2003년 작 영화 〈클래식〉. 제목에 걸맞게 영화에는 유명한 클래식이 삽입되어 있다. 당시 영화가 개봉되었을 때, 이 음악에 대한 문의가 부쩍 늘었었다. 바로 파헬벨^{Johann Pachelbel, 1653-1706}의 〈캐논과 지그 D장조^{Canon and Gigue for 3 Violins & Basso Continuo in D major}〉이다.

16~17세기 바로크 시대의 대표적인 작곡가이자 오르가니스트인 요한 파헬벨. 〈캐논〉은 그가 1791년에 출판한 트리오 소나타집 〈음악의 즐거움〉 중 한 곡이다. '캐논'이 무슨 뜻인지 궁금해하는 이들도 많은데, 사실 여기에 특별한 의미가 있는 것은 아니다. 캐논은 일종의 작곡 형식을 뜻하는 용어다. 즉, 한 성부가 먼저 선율을 연주하면 다른 성부가 조금 있다가 그것을 따라 하고, 또 다른 성부가 조금 있다가 다시 그것을 따라 하는 식으로 진행되는 곡의 형식이 바로 캐논이다. 학창 시절 '다 같이 돌자 동네 한바퀴'라는 노래를 분단별로

<클래식> 포스터　　　　　　　　　　<클래식> 영화 중 한 장면

돌아가며 이어 불렀던 기억을 떠올려보면 쉽게 이해할 수 있을 것이
다. 마치 돌림노래 같은 캐논은 바로크 시대에 크게 유행한 형식이었
다. 그중 파헬벨의 것이 가장 유명했기 때문에 오늘날 '캐논=파헬벨'
로 대변되고 있는 것이다.

　〈3개의 바이올린과 통주저음^{Basso Continuo}을 위한 카논과 지그〉라는
원제목에서 보듯, 바이올린과 더블베이스와 하프시코드의 조화로
이루어진 곡이다. 이 중 캐논 부분이 현재까지도 즐겨 연주되며, 줄
여서 〈캐논 D장조^{Kanon in D major}〉라고 한다. 독일어로는 '카논^{Kanon}'이
고 영어권에서는 'Canon'으로 표기된다. '통주저음', 즉 '바소 콘티
누오'란 저음부의 반주가 계속된다^{Continue}는 의미다. 이 곡은 파헬벨
이 1678년부터 1690년까지 에아푸르트에서 활동하던 시기에 작곡된
것으로 추측된다.

'카논'은 법칙, 규칙이라는 의미를 지닌 그리스어에서 유래한 것으로, 여기에서 '돌림노래' 스타일이 떠오르는 것이다. 실제 르네상스 시대부터 같은 부분을 엇갈려 부르는 카논풍의 곡들이 작곡되었다. 바흐를 포함한 바로크의 곡들, 그리고 그 이후 시대의 곡들에서도 이 형식을 찾아볼 수 있다.

바로크 시대 음악의 특징은 음악의 내용이나 메시지보다도 선율미에 집중되는데, 그런 이유 때문인지 선율의 반복 등이 특징으로 대변되는 오늘날의 뉴에이지 음악에도 큰 영향을 미치고 있다. 그러다 보니 〈캐논〉을 뉴에이지 피아니스트 조지 윈스턴^{George Winston}의 작품으로 알고 있는 경우도 종종 있다. 조지 윈스턴의 〈캐논〉은 그의 앨범 〈December〉에 수록된 것으로, 파헬벨의 〈캐논〉을 기초로 해서 만들어진 곡이다. 그래서 제목 역시 〈파헬벨의 캐논 주제에 의한 변주곡^{Variations of the Canon}〉이다.

〈캐논〉이 워낙 대중적으로 유명하다 보니 서두가 길어졌다. 어쨌든 〈캐논〉은 하나의 선율이 서로 흉내 내고 뒤쫓아 가면서 이루어내는 화음이 마치 건축 양식 같은 수학적 짜임새로 신선하게 다가온다. 그러면서도 대단히 우아한 분위기를 풍기기 때문에 클래식뿐만 아니라 대중음악·영화·CF 등에서도 널리 사랑받으며 인용되고 있다.

영화 〈클래식〉의 시작에서부터 연주되던 클래식, 사람들이 질문 공세를 펴던 음악이 바로 이 〈캐논〉이다. 당시 신예였던 영화배우 손예진이 엄마와 딸 1인 2역을 맡은 영화 〈클래식〉. 자신이 짝사랑하는 연극반 선배를 단짝 친구가 좋아해 연애편지를 대신 써주며 가슴앓이를 하는 지혜와 그녀의 엄마 주희의 70년대식 첫사랑이 엇갈

려 그려지는 수채화 같은 영화다. 그중 〈캐논〉은 비둘기를 날려 보내고 지혜가 등장하는 첫 장면부터 이후 지혜가 바이올린으로 담아낸 곡이다.

곽재용 감독은 2001년 작 〈엽기적인 그녀〉에도 이 곡을 담았다. 〈엽기적인 그녀〉는 1999년 8월부터 대학생 김호식 씨가 PC통신상에 연재하여 인기를 누린 동명 소설을 바탕으로 만든 것으로, 인기 스타 전지현과 차태현이 주연, '엽기'라는 소재를 통해 그 시대 젊은이들

〈엽기적인 그녀〉 포스터

〈엽기적인 그녀〉 영화 중 한 장면

〈엽기적인 그녀〉 영화 중 한 장면

〈캐논〉 악보

파헬벨

만의 은어와 몸짓을 솔직하게 그려낸 청춘 영화다.

견우^{차태현 분}가 그녀^{전지현 분}의 강의실로 찾아왔을 때, 그 엄청난 엽기의 그녀가 황당할 정도로 다소곳하게 무대에서 연주하던 피아노 선율이 바로 〈캐논〉이었던 것. 물론 〈엽기적인 그녀〉에서 그녀가 친 곡은 조지 윈스턴의 〈캐논〉이고, 〈클래식〉의 〈캐논〉은 파헬벨의 현악 4중주 원곡이다. 미묘하게 서로 다른 느낌일 것이다.

이쯤 되면 곽재용 감독의 유난한 〈캐논〉 사랑이 흥미로워진다. 단순히 이 음악을 선호해서일 수도 있겠지만 혹시 〈엽기적인 그녀〉와 〈클래식〉이 그리 멀지 않은 곳에 서 있음을 얘기하고 싶었던 건 아닐까 하는 의문도 생긴다. 더구나 바이올린으로 〈캐논〉을 연주하던 현재의 지혜와 달리 과거의 엄마는 피아노로 베토벤^{Ludwig Van Beethoven, 1770-1827}의 〈피아노 소나타 8번 '비창^{Sonata for Piano NO.8 'Pathetique'Op.13}'〉을 연주했는데, 그 연주에 감격해 마지않는 준하^{조승우 분}가 꽃다발을 들고 서 있던 풍경 역시 〈엽기적인 그녀〉와 맞물리는 장면이다.

〈비창 소나타〉는 1798~1799년에 작곡되어 리히노프스키 공작에

게 헌정된 작품으로, 제목에서 보듯 특히 극적인 악상으로 인해 베토벤 초기 피아노 소나타의 절정을 이룬 걸작이다. 베토벤 자신이 'Grande Sonata Pathtique'라는 표제를 붙인 최초의 곡으로, 당시 빈의 피아노를 배우던 음악 학도들이 앞다투어 악보를 입수하려 했을 정도로 큰 충격을 준 작품이다. 이를 계기로 베토벤의 명성이 전 유럽에 널리 퍼지게 되었다.

이 곡의 선율은 친구 약혼녀를 향한 일생에 단 한 번뿐인 사랑에 아파하는 준하와, 끝내 안타까운 이별이 되어버리는 이들의 애틋한 사랑이, 가슴 두드리는 비감으로 다가온다. 결국 이 클래식 선율들은 '엄마와 딸'이라는 과거와 현재의 사랑은 물론, 곽재용 감독의 두 영화 〈엽기적인 그녀〉와 〈클래식〉의 공통분모까지 이끌어내는 역할을 담당하고 있다. 더 나아가서는 파헬벨의 캐논 선율 속에 베토벤의 비창이 합쳐지던 순간, 엄마와 딸의 첫사랑이 하나가 된다는 설정까지도…….

'첫사랑'이라는 그 아련하면서도 열병처럼 몰아치는 감정의 소용돌이를 〈캐논〉의 선율로 연결한 감독의 맵시 있는 선택에 미소가 절로 피어오른다. 사랑은 그렇게 숨김없이, 내숭도 없이 펼쳐지는 감정 아니던가? 특히 그것이 첫사랑일 때는…….

비극으로 입장해 희극으로 끝낸다?

바그너와 〈네번의 결혼식과 한번의 장례식〉

마이크 뉴엘^{Mike Newell} 감독의 1994년 작 〈네번의 결혼식과 한번의 장례식^{Four Weddings and a Funeral}〉. 밉지 않은 바람둥이 꽃미남 휴 그랜트 ^{Hugh Grant}가 '결혼'을 두려워하는 소심한 노총각이 되어 네 번의 결혼식과 한 번의 장례식을 거치며 좌충우돌하던 끝에 결국 사랑하는 여인 앤디 맥도웰^{Andie MacDowell}과 맺어지는 영화다.

토요일만 되면 남의 결혼식에 달려가느라 바쁜 총각 찰스. 정작 자신은 짝을 구하지도 못한 채 남의 들러리나 서주는 신세다. 지나간 여자 친구는 많았지만 그 누구에게도 진정한 사랑을 느끼거나 천생 배필이라고 생각해본 적이 없던 그가 어느 토요일, 친구 결혼식에 들러리를 서주러 갔다가 미국 여인 캐리에게 시선을 빼앗긴다. 결국 그녀와 하룻밤을 같이 보내지만, 그녀는 아무런 언약도 없이 훌쩍 떠나버린다.

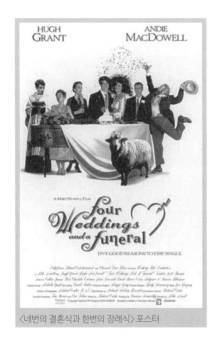

<네번의 결혼식과 한번의 장례식> 포스터

찰스와 캐리는 이후 또 다른 결혼식에서 다시 만난다. 그런데 캐리는 돈 많고 명망 있는 정치가와 약혼을 한 상태다. 두 사람은 또다시 하룻밤을 보내고, 찰스는 자신이 그녀를 사랑하고 있음을 느낀다. 하지만 이미 그녀는 다른 이의 여자! 우울한 마음으로 찰스는 캐리의 결혼식에 참석하는데, 친구 가레스가 심장마비로 쓰러지면서 곧이어 장례식에 참석해야 하는 신세가 된다.

친구의 장례식장에서 영원한 사랑만을 찾는 것은 불가능하다고 생각하게 된 찰스는 이후 별로 사랑하지도 않는 옛 여자 친구와 결혼하기로 결심한다. 그의 결혼식이 열리는 날, 캐리가 식장으로 찾아와서 자신이 파혼했음을 알린다.

자신이 진정으로 사랑했던 여인이 캐리라는 것을 다시 한 번 깨달은 찰스는 사랑하는 여인을 선택하기로 결정하고, 결혼식을 무산시킨다.

사랑에 있어서 결혼식이 그저 아무 의미없는 요식행위임을 깨달은 찰스. 그는 캐리와 결혼이라는 구속에 얽매이지 않은 채 뜨겁게 사랑하면서 아들도 낳아 기르며 행복한 가정을 꾸려간다.

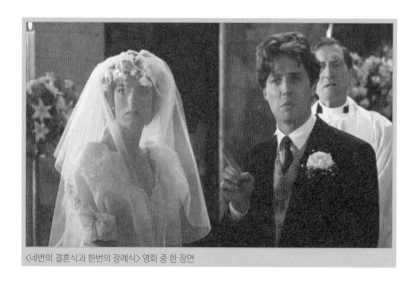
〈네번의 결혼식과 한번의 장례식〉 영화 중 한 장면

이 영화는 '결혼이냐, 동거냐, 혹은 독신이냐, 이도 저도 아니면 분방하게 연애하며 살 것이냐?'로 고민하는 청춘 남녀들에게 생각할 거리를 충분히 선사한다.

무려 네 번의 결혼식이 이어지는 만큼 성당에서의 성스런 결혼식부터 경쾌한 스코틀랜드식 결혼식까지 다양한 예식이 그야말로 볼거리다. 동시에 결혼을 위한 음악 역시 다양하게 접할 수 있다. 우리에겐 결혼식 입장곡으로 익숙한 바그너^{Wilhelm Richard Wagner, 1813-1883}의 결혼행진곡에서부터 멘델스존^{Jakob Ludwig Felix Mendelssohn-Bartholdy, 1809-1847}의 축혼행진곡, 모차르트의 모테토^{motetto, 종교 음악으로 중세 르네상스 시대에 가장 성행하였던} 성악곡 '기뻐하라, 춤추라 행복한 영혼이여^{Exultate Jubilate KV.165}'까지……

재미있는 건 우리나라 사람들이 하나같이 생각하는 결혼 음악에 관한 관념(?)이다. 여기저기 물었던 결과 결혼 입장 때는 바그너의 곡, 퇴장 때는 멘델스존의 곡이어야 한다는 철석같은 믿음이 있었다!

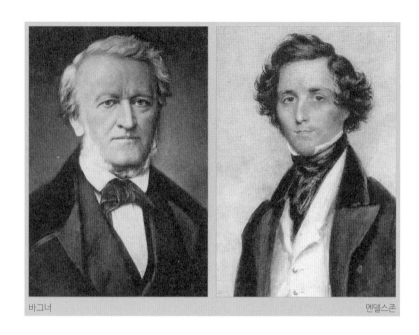

바그너 멘델스존

　바그너의 결혼행진곡은 그의 오페라 〈로엔그린^{Lohengrin}〉에서 성
배를 지키는 기사 로엔그린과 그에게 구원받은 엘자가 결혼하는 장
면에 나오는 '혼례의 합창^{The Bridal chorus}'을 말하는 것이고, 멘델스존
의 것 역시 셰익스피어^{William Shakespeare, 1564-1616}의 〈한여름 밤의 꿈^{Ein}
^{Sommernachtstraum}〉에 음악을 붙인 동명의 극음악 중 주인공들인 드미트
리우스와 헬레나, 라이샌더와 하미아의 결혼식에서 연주되는 해피
엔딩의 결혼곡이다. 두 곡 모두 동일한 축하 형식의 음악이라는 점에
서 왜 굳이 우리나라에서만 입장과 퇴장으로 분리되는지 의아할 따
름이다.

　게다가 바그너의 결혼식은 비극이다. 1850년 리스트^{Franz Liszt, 1811-}
¹⁸⁸⁶의 지휘로 바이마르에서 초연된 3막짜리 오페라 〈로엔그린〉은,
10세기 전반 브라반트의 왕녀 엘자가 남동생을 죽였다 하여 텔라문
트 백작에게 고소를 당하면서 시작된다. 이 원죄^{冤罪}로부터 그녀를 구

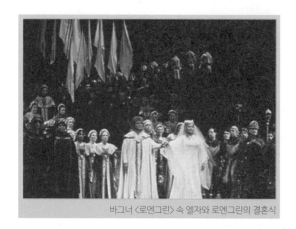
바그너 〈로엔그린〉 속 엘자와 로엔그린의 결혼식

하기 위해 등장한 성배聖杯의 기사 로엔그린은 텔라문트를 무찌른다. 결백한 몸이 된 엘자는 로엔그린과 결혼하게 되는데, 로엔그린은 그녀에게 자기의 신원을 묻지 말 것을 조건으로 한다. 그러나 궁금증을 참지 못한 엘자는 결혼식 날 금단의 질문을 해버린다. 이에 실망한 로엔그린은 자기의 신원을 밝힌 뒤 마중 온 백조를 타고 떠나버린다. 그렇게 결혼식은 파탄이 나고 절망에 빠진 엘자는 죽음에 이른다.

새로운 발걸음을 내딛는 청춘들의 결혼식에서 연주되기에는 지나치게 어두운 내용이라 좀 찜찜하다. 왜 우리나라 결혼식에 바그너의 것이 당연시되냐며 크게 분노하는 음악 학자들도 있을 정도다. 반면, 멘델스존의 것은 셰익스피어의 원작을 떠올려보더라도 당연히 행복의 선율이다.

물론 '결혼은 무덤이다'라는 관점에서 대단히 사려 깊게 바그너의 것이 사용되고 있을 거라는 추론도 해본다. 태어나는 순간 생生이 비극일진데 짧은 소풍을 끝내고 돌아가는 날은 희극이 되어야 하지 않겠느냐는……. 그러니 바그너로 시작해서 멘델스존으로 끝맺음은

아주 훌륭하다 할 수 있다. 오히려 멘델스존으로 시작해서 바그너로 끝난다면 더 큰 비극이라고 할 수 있겠다.

결혼행진곡 하나 갖고 뭘 그리 심각하게 고민하냐고? 결혼 그 자체가 생의 비극인 것을 몰랐으니 결혼하는 것이고, 그런 마당에 바그너면 어떻고 멘델스존이면 어떠하냐고 반격한다면 할 말은 없다. 하지만 이왕이면 멘델스존이 좀 낫지 않느냐 버티고 싶다. 행복하자고 하는 결혼인데, 이왕이면 '축혼'의 이미지에 맞는 해피엔딩 음악을 주장하는 내가 뭘 모르는 것일까마는……

사족 하나. 결혼식을 위한 이런 음악들도 있다.

슈만^{Robert Alexander Schumann, 1810-1856}이 장인과의 법정 투쟁을 불사하며 애타는 열애 끝에 결혼한 1840년 그해, 사랑하는 신부 클라라에게 바친 '미르테의 꽃^{Myrten, Op.25 No.01}'이라 불리는 곡이다. 평소 연가곡 작곡을 싫어했던 슈만이 기쁨을 참지 못해 아내 클라라에게 사랑의 선물로 바쳤던 것이니 두말할 것도 없이 달콤한 결혼의 음악이다. 또 슈

멘델스존 〈한여름 밤의 꿈〉 중에서

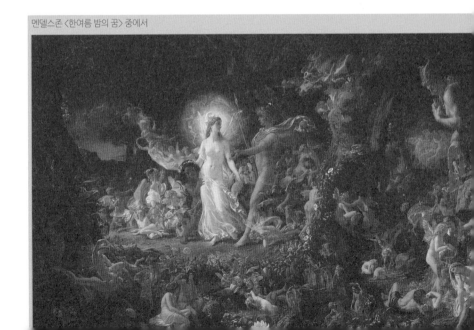

만이 연애 시절에 클라라에게 바쳤던 〈피아노 소나타 1번 f단조〉도 좋다.

그런가 하면 흔히 '대미사'로 알려진 모차르트의 〈미사 c단조Mass in C minor K.427〉. 역시 아내 콘스탄체에게 결혼선물로 주기 위해 작곡된 것이고, 그가 남긴 오페라 〈피가로의 결혼Le Mariage de Figaro〉 속 선율들도 적절하다.

푸치니Giacomo Puccini, 1858-1924의 오페라 〈나비 부인Madame Butterfly〉 제1막에 등장하는 결혼식 장면은 푸른 눈의 신랑과 동양인 신부의 '국제결혼'이라는 이국적 상황과 신비스런 음악으로 가장 아름다운 결혼식 장면으로 손꼽힌다. 빈틈없이 엄숙한 분위기를 풍기는 바흐Johann Sebastian Bach, 1685-1750의 '결혼'이라는 제목이 붙은 칸타타, 언제나 신나는 요한 슈트라우스 1세Johann Strauss I, 1804-1849의 〈라데츠키 행진곡Radetzky March〉, 러시아의 전통적 결혼식 장면을 묘사한 발레 음악 스트라빈스키Igor Stravinsky,1882~1971의 〈결혼Les Noces〉도 인상적이다.

신랑 신부를 축하하기 위한 특별한 결혼축가가 필요하다면 독일가곡 중에서 골라보는 것은 어떨지? 슈만과 슈베르트의 가곡들이 특히 아름답고, 멘델스존의 '노래의 날개 위에Auf Flügeln des Gesanges' 같은 곡들도 널리 사랑받는다. 90년대 초반 국내 가수가 부른 노래 앞부분에 삽입돼 인기를 모은 적이 있는 베토벤의 가곡 '그대를 사랑해Ich liebe dich'도 훌륭한 축가가 될 터이니 참고하시길!

꿈결 같은 자연과 자유 속으로의 회귀
모차르트와 〈아웃 오브 아프리카〉

한창 바쁜 와중에 친구에게서 걸려온 전화 한 통. 날씨가 너무 좋고, 싱그러운 꽃향기가 자꾸만 콧속으로 날아들어 마음이 어지럽다나 어쩐다나. 누구 약 올리나, 이건 완전 고문이네 어쩌네 투덜대며 하던 일을 잠시 내려놓고 창문을 내다보았다. 창밖으로 따스한 햇발이 마치 처음 뻗친 양 눈부시게 펼쳐져 있었다.

"열심히 일한 당신 떠나라"며 누가 등 떠밀어주기라도 하면 좋으련만 여의치는 않고, 대신 떠올린 장면 하나! 푸르고 푸른 대초원과 석양이 장엄하기까지 한 아프리카의 하늘, 그 위로 자유롭게 날아오르는 경비행기, 바람처럼 자유로운 남녀의 운명적 사랑과 모험, 그리고 모차르트……. 이쯤 되면 사소한 일상은 이미 저 멀리 날아가고 상상 속의 낙원이 현실처럼 눈앞에 펼쳐지게 마련이리라.

시드니 폴락^{Sydney Pollack}이 감독하고 메릴 스트립과 로버트 레드

포드[Robert Redford]가 주연한 1985년 작 영화 〈아웃 오브 아프리카[Out Of Africa]〉. 아프리카 대륙과 사람들, 그 속에서 만난 자유로운 영혼 데니스를 사랑했던 카렌 블릭센의 자서전을 바탕으로 한 이 영화는 그저 떠올리는 것만으로도 '현실 탈출'이 가능한 영화다.

〈아웃 오브 아프리카〉의 원작자이자 이 영화에서 메릴 스트립이 연기했던 여주인공의 실제 모델 이삭 디네센[Isak Dinesen]의 본명이 바로 카렌 블릭센[Karen Blixen]. 디네센은 28세 때 보로르 폰 블릭센 남작과 결혼해 아프리카 케냐에서 커피농장을 경영했던 여성으로, 영국인 사냥꾼 데니스 핀치 해튼과 사랑을 나누었으나 연인과 농장을 모두 잃은 뒤 글쓰기에 나섰다. 〈아웃 오브 아프리카〉는 1937년에 출간된 그녀의 동명 회고록을 바탕으로 만들어진 작품이다. 이 작품은 특히 아프리카의 풍광이 생생하고 유려하게 펼쳐질 뿐만 아니라, 등장인물들의 열정과 모험이 뛰어난 문학적 대사와 더불어 지난 시대의 삶의 너비와 깊이를 공감케 하는 수작이다.

마치 풍경과 인간을 함께 담아놓은 웅장한 스크린이라고 할까? 현대 영화의 흐름에서 점점 사라지고 있는 깊은 감정의 세계 또한 보는 이를 압도하는 매력이라고 할 수 있

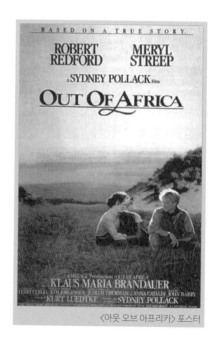

〈아웃 오브 아프리카〉 포스터

다. 그 장엄함과 낭만을 주도하는 중심에 모차르트의 선율이 있다는 점 또한 이 영화의 빼놓을 수 없는 특징이다.

덴마크에 사는 카렌메릴 스트립 분은 많은 재산을 소유한 독신 여성이다. 그녀는 친구인 블릭센 남작과 아프리카에서의 생활을 꿈꾸며 무작정 결혼을 약속한다. 그리고는 케냐에서 결혼식을 올린다. 그러나 결혼식의 기쁨도 잠시, 둘은 이내 커피 재배 문제로 언쟁을 벌인다. 이후 남편은 영국과 독일 간의 전쟁에 참전해버리고, 그녀는 홀로 남겨진다. 그러던 어느 날, 그녀는 초원에서 사자의 공격을 받는다. 그때 데니스로버트 레드포드 분가 나타나 그녀를 도와준다. 이후 두 사람의 관계는 급속도로 밀착된다.

데니스와 사랑에 빠진 카렌은 기어코 남편과 이혼한다. 그녀는 데니스와의 결혼을 바라지만 그는 결혼이라는 구속을 바라지 않는다. 결국 커피 농장이 도산하자 카렌은 아프리카를 떠나기로 결심한다. 그녀는 바래다주겠다고 약속한 데니스를 기다린다. 그러나 그녀에게 온 것은 비행기 추락으로 인한 데니스의 사망 소식이었다. 그녀는 데니스와의 추억을 가슴에 담은 채 쓸쓸히 덴마크로 돌아간다.

자유로운 영혼 데니스와 평생 다시 경험하지 못할 운명적 사랑을 하게 되지만 그를 잃고 아프리카에 대한 추억과 데니스에 대한 사랑을 간직한 채 아프리카 대륙을 떠나는 카렌. 그녀의 추억 속에서 아름다웠던 남자 데니스는 아프리카에 축음기를 가져와 모차르트 선율을 펼쳐 보일 정도로 모차르트를 사랑했고, 더불어 아프리카를, 자유를 사랑했다.

데니스의 모차르트는 경비행기를 타고 파란 창공을 날아가며 두

〈아웃 오브 아프리카〉 영화 중 한 장면

사람이 서로의 손을 맞잡을 때도, 아프리카 초원 한가운데서 데니스
가 카렌의 머리를 감겨줄 때도 아련히 퍼진다. 카렌에겐 데니스로 기
억되는 모차르트의 선율이 바로 모차르트의 〈클라리넷 협주곡Clarinet
Concerto in A major, K622〉 2악장이다.

모차르트가 세상을 떠나기 두 달 전인 1791년 10월에 완성한 것으
로 알려진 이 곡은 그가 남긴 두 곡의 클라리넷 작품 중 하나다. 당시
그리 사랑받는 악기가 아니었던 클라리넷을 모차르트는 유난히 좋
아했다. 주로 피아노 협주곡에 치중했던 모차르트가 모처럼 클라리
넷이라는 악기를 위해 만든 흔치 않은 클라리넷 협주곡한 곡은 5중주곡이
라는 점과 그가 남긴 최후의 협주곡이라는 점이 이 곡에 관심을 가지
게 한다.

모차르트는 이 곡을 빈 궁정악단의 클라리넷 주자 안톤 슈타들러
Anton Stadler, 1753-1812에게 바치고자 했다고 한다. 안톤 슈타들러가 만년

의 삶을 불우하게 보내고 있던 자신에게 물심양면의 도움을 아끼지 않았기 때문이다. 이 곡은 클라리넷이 지닌 음색의 특성을 잘 살렸을 뿐 아니라 악기 음역을 극한까지 넓혀 연주상의 기술을 충분히 살리고 있다. 또한 모차르트 특유의 영롱하면서도 아련한 선율이 뛰어나게 아름다워 많은 이가 불후의 명곡으로 꼽는다.

특히 〈아웃 오브 아프리카〉에 삽입된 2악장은 이 영화를 위해 모차르트가 미리 준비해둔 것으로 생각될 만큼 환상적으로 어우러졌는데, 그러다 보니 영화보다 음악으로 더 유명해진 특별한 경우이기도 했다.

비록 맺어지진 못했지만 대지에 발을 붙이기를 거부하고 자유인으로 살고자 했던 카렌과 데니스의 영혼이 클라리넷의 영롱한 선율과 함께 날아오르는 느낌이란……. 무구하지만 덧없는 희망이 가슴을 울리고, 대지 안에 자기의 안식처를 정하지 않았거나 정하지 못한 영혼들을 따스하게 위로해주는 선율로 가슴속 깊이 차오를 것이다. 카렌과 데니스의 사랑도 태고부터 그랬고, 앞으로도 아프리카의 자연과 하늘과 함께 영원으로 이어질 것만 같다.

굳이 더 설명이 필요 없는 영화와 음악이다. 번잡한 도시의 숨 막히는 일상에서 벗어나고 싶을 때, 이 영화와 음악만큼 환히 숨통을 트이게 하는 것이 또 있을까? 용감하게 떠나자. 지친 우리의 몸과 마음을 모차르트가 부드럽게 어루만져줄 테니까.

대부(代父)의 몰락을 더 비장하게 만들다
마스카니 간주곡과 〈대부 3〉

음악이 영화의 극적 상승을 더욱 효과적으로 배가시키는 것을 그간 여러 편의 영화를 통해 우리는 확인한 바 있다. 프란시스 포드 코폴라^{Francis Ford Coppola} 감독의 대표작 〈대부^{Mario Puzo's The Godfather}〉 시리즈에서도 그러한 감동을 느낄 수 있다.

'신천지, 약속받은 땅이었던 미국은 대체 어디서부터 잘못된 것일까?'

코폴라의 〈대부〉 시리즈는 이런 물음에서 출발한다. 미국의 1970년대는 집단적 나르시시즘의 시대였고, 코폴라는 미국의 번영 뒤에 가려진 치부를 갱스터 영화의 양식을 빌려 파헤치기 시작했다. 그렇게 1972년에 시작된 〈대부〉 시리즈는 1990년대에 와서야 3부작이 완성됐다. 제1부는 비토 꼴레오네의 쇠락과 마이클의 성장, 제2부는 비토의 젊은 시절과 마이클 가족의 해체, 제3부는 마이클의 사회적 성공과 쓸쓸한 죽음을 그리고 있다. 하지만 세 편 모두가 사실은 동

일한 이야기 구조를 가지고 있다. 화려한 파티와 은밀한 거래로 시작해 음모, 살인, 갈등이 빚어진 다음 혼자 남은 마이클의 모습으로 끝을 맺는 것이다.

코폴라는 〈대부〉 시리즈를 통해 마이클을 '순수 악[®]'이자 미국적 부패의 총체로 상징화했다. 이는 〈대부〉 시리즈의 완결편 〈대부 3 Mario Puzo's The Godfather Part III〉에서 정점을 찍는다. 〈대부 3〉은 알 파치노[Al Pacino], 다이안 키튼[Dia-ne Keaton], 앤드 가르시아[Andy Garcia] 등이 출연하여 마피아 돈 꼴레오네 가문의 최후를 보여주면서 마침내 대부 시리즈의 종지부를 찍은 작품이다.

1979년, 이제 노인이 되어버린 마이클 꼴레오네는 거대한 패밀리의 사업을 합법화하는 데 힘쓴다. 그는 바티칸 은행의 책임자인 대주교와 거래하면서 합법적인 사업을 할 수 있게 된다. 바티칸 은행의 대주교 또한 그의 사업에 참여하면서 이익을 얻는다. 이러한 가운데 젊은 보스 조이 자자가 노골적으로 도전하는데, 심지어 마이클까지도 습격한다.

〈대부 3〉 포스터

집안의 어두운 과거를 자식들에게 물려주고 싶지 않았던 마이클. 이미 그의 아들 안소니는 오페라 가수가 되기를 원

하는 가운데 그는 딸 매리에게 자신이 설립한 꼴레오네 재단을 운영하도록 할 계획이었다. 하지만 교황청의 고위 추기경들까지 연루된 거대한 음모 때문에 국제적 사업 진출 계획은 물거품이 된다. 그의 뜻과 달리 그를 옛날 갱 시절로 돌리려 애쓰는 이들과 밖에서 도전해 오는 강력한 적들로 인해 그는 진퇴양난에 빠진다.

결국 마이클은 적들과의 피할 수 없는 싸움을 시작한다. 아들 안소니가 오페라 가수로서 데뷔하는 날 밤, 꼴레오네 패밀리의 암살자들이 적들을 차례로 처치한다. 적들 또한 마이클에게 저격수를 보내는데, 그 총에 매리가 쓰러지고 마이클은 울부짖는다. 이후 그는 인생무상의 과거를 더듬으며 쓸쓸히 죽음을 맞이한다. 한 세대를 풍미했던 대부 패밀리는 그렇게 몰락하고 만다.

이러한 몰락의 대표적 장면이 바로 고향 시실리로 내려온 마이클이 사랑하는 딸을 잃고 오열하던 라스트신일 것이다. 오페라 관람 중에 벌어진 총격전으로 딸은 아버지 대신 총을 맞고 쓰러진다. 죽어

〈대부 3〉 영화 중 한 장면

가는 자식을 품에 안아야 하는 늙은 대부의 비극적 신은 결국 삼대에 걸친 화려한 패밀리의 격정과 스러짐을 함께하고 있다는 경외감마저 들게 하는 명장면이었다.

이 라스트신에 등장한 오페라가 바로 이탈리아 작곡가 마스카니 Pietro Mascagni, 1863-1945의 〈카발레리아 루스티카나Cavalleria Rusticana〉이고, 오열하는 대부의 슬픔 위로 흐르던 음악이 이 오페라 속의 간주곡 Intermezzo이다.

오페라 〈카발레리아 루스티카나〉는 1890년 27세의 작곡가 마스카니가 내놓은 단막 오페라이다. 이탈리아의 소설가 G. 베르가의 소설을 제재로 하여 T. 토제티와 G. 메나시가 합작한 대본을 바탕으로 작곡되었다. 실생활을 적나라하게 묘사한 이른바 베리스모verismo, 진실주의 오페라의 대표작이자 마스카니 자신의 출세작이기도 하다. 이 작

피에트로 마스카니 마스카니와 대본작가들

1890년 로마 콘스탄치 극장에서 초연된 오페라 〈카발레리아 루스티카나〉

품은 1890년 5월 17일 로마의 콘스탄치 극장에서 초연되었다.

이 오페라 역시 시실리 섬을 배경으로 파란만장하게 펼쳐지던 사랑과 복수의 드라마라는 점이 흥미롭다. 〈카발레리아 루스티카나〉는 '시골의 기사도^{騎士道}'라는 뜻이다. 시칠리아 섬의 어느 촌락에서 애인 롤라를 남겨두고 입대했던 투리두가 돌아오면서 비극이 시작된다. 돌아와보니 롤라가 마부 알피오의 아내가 되어 있던 것! 배신감에 괴로워하던 투리두는 마을 처녀 산투차를 가까이해보지만 롤라를 잊을 수 없어 그녀와의 관계를 회복하려고 한다. 이에 화가 난 알피오가 결투를 신청하는데, 결국 투리두는 알피오의 칼에 죽음을 맞는다.

투리두와 알피오가 결투를 벌이기 전에 연주되는 음악이 바로 간주곡이다. 폭풍 전의 정적을 연상케 하면서도 곡 전체에 흐르는 비장한 슬픔과 아련한 사랑의 추억 같은 것들이 사랑을 잃고 소중한 생명마저 빼앗기는 비극의 청춘 투리두의 진한 아픔과 어우러지면서 깊은 떨림으로 다가오는 선율이다. 오늘날 정작 오페라 자체보다 이 간주곡이 널리 사랑받고 있는 것은 바로 이러한 가슴 떨리는 비극미 때문일 것이다.

딸의 죽음 앞에서 지난날의 영욕을 곱씹으며 오열하는 늙은 대부의 비극과, 사랑을 잃고 그에 더해 목숨까지 잃어야 하는 한 시칠리 청년의 비극은, 그래서 서로 다르지만 하나로 통하는 슬픔의 극極이기도 하다. 두 이야기 모두 불꽃같은 정열과 반란으로 상징되는 시칠리아 섬을 배경으로 한다. 더 이상 어떻게 치열할 수 있을까, 그 아픔의 비극이…….

거슬리는 건 참지 못하는 탓에 오페라를 관람하던 마이클의 자

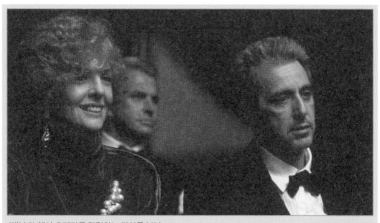

〈대부 3〉에서 오페라를 관람하는 마이클 부부

71

세에 대해 한마디 덧붙이고자 한다. 그는 역시 삼대로 이어진 화려한(?) 대부답게 선글라스 패션을 고수하고 있다. 선글라스를 끼고 오페라를 보다니? '폼생폼사'를 빼놓곤 입도 뗄 수 없는 갱이지만 폼 잡느라 대체 무대가 보였을까 내내 걱정이 되어 내 눈에도 영화가 제대로 안 들어올 지경이었다. 부디 오페라 보러 갈 땐 선글라스 끼지 마시길!

자유를 꿈꾸게 한 아름다운 선율
모차르트의 〈피가로의 결혼〉 중 '편지의 이중창'과 〈쇼생크 탈출〉

평소에는 그 존재감을 못 느끼다가 막상 그것이 사라졌을 때 그 존재감을 강하게 느끼는 것들이 있다. 물, 공기, 바람, 햇빛 등등⋯⋯. 넘칠 땐 정작 그 감사함을 모르고 있다가 부족하거나 박탈당했을 땐 어떤 대가를 치르더라도 되찾으려 하는 것들! 자유 역시 그런 것들 중 하나일 것이다.

아이큐 높기로 유명한 짱구 머리 팀 로빈스^{Tim Robbins}, 그리고 모건 프리먼^{Morgan Freeman}이 주연했던 1994년 작 〈쇼생크 탈출^{The Shawshank Redemption}〉은 바로 그러한 '자유 찾기'에 관한 영화다. 프랭크 다라본트^{Frank Darabont}가 감독한 이 영화는 간통한 부인을 죽였다는 누명을 쓰고 쇼생크 감옥에서 종신형을 살게 된 변호사 엔디 듀프레인의 처절한 자유 찾기를 극적으로 그린 감동 작품이다.

〈쇼생크 탈출〉의 원작은 공포 소설의 귀재 스티븐 킹의 작품《리

타 헤이워드와 쇼생크 탈출^{Rita} Hayworth and Shaw-shank Redemption》이

지만 공포물이 아닌 휴먼 드라

마다. 비슷한 소재의 옛 영화

〈빠삐용^{Papillon}〉에서 보여주던

깊은 절망의 그림자 같은 것과

비교되는데, 전체적으로 긴박

한 긴장미가 대단히 매력적이

다. 이 영화는 이루 말할 수 없

는 후련함을 주는데, 이는 바

로 주인공이 자유를 찾아가는

〈쇼생크 탈출〉 포스터

과정에서 보여주는 그야말로 허를 찌르는 반전 때문일 것이다.

　미래를 기대할 수 없는 교도소생활, '종신형'이라는 특수한 상황
으로 인해 굳이 이 영화가 보여주고자 하는 '자유 쟁취 의지'는 더 이
상의 설명이 필요 없을 듯한데, 그 설명 필요 없음을 보여주는 기막
힌 장면이 있다. 비록 죄인이지만 최소한이나마 인간다운 생활을 포
기할 수 없었던 앤디는 오랫동안 정부에 교도소 내 도서관을 만들어
줄 것을 건의한다. 하지만 정부는 묵묵부답이다. 그럼에도 앤디는
포기하지 않고 끊임없이 건의하여 마침내 도서관과 책을 얻는다. 그
리고 그 책더미 속에서 우연히 음반 하나를 찾는다. 잠시 망설이던
그는 불현듯 교도소 방송실의 문을 닫아걸고 음반을 틀어 스피커를
통해 온 교도소 안에 음악을 흘려보낸다.

　음악은 두 여성의 아름다운 이중창이다. 교도소 안의 모든 죄수가

〈쇼생크 탈출〉 영화 중 한 장면

느닷없이 흘러나오는 음악에 귀를 기울인다. 마치 천사가 노래하는 듯한 그 아름다운 선율에서 잊고 있던 바깥 세계의 자유를 떠올린다. 그리고 비로소 갇혀 있는 영어^{囹圄}의 몸임을 비참하게 되새긴다. 앤디가 본격적인 탈출을 시도한 것도 아마 이때부터였을 것이다.

거칠고 빈한^{貧寒}한 삶을 살아온 죄수들로서는 어쩌면 세상에 태어나서 한 번도 들어보지 못했을 음악일 터! 마치 천상에서 들려오는 것처럼 보는 사람의 가슴으로 따스하게 밀려들던 그 음악은 모차르트의 오페라 〈피가로의 결혼^{Le nozze di Figaro}〉에 나오는 이중창의 아리아 '포근한 산들바람이^{Che soave zefiretto}'다. '편지의 이중창'이라고도 불리는 곡이다.

〈피가로의 결혼〉은 모차르트가 분방하고 타락한 귀족들을 비웃으려고 만든 작품이라는 설이 있다. 여기서도 바람기 많은 백작을 혼내주기 위해 백작 부인과 백작이 눈독 들이는 수잔나가 합세하여 계략을 짜는 부분에서 불린다. 백작 부인이 마치 수잔나가 제안한 것처럼 '저녁 바람이 포근하고 산들거리는데 이따가 정원에서 몰래 만나자'라고 백작에게 유혹의 편지를 쓰는 부분에서 등장하는 매우 부드

러운 선율의 여성 이중창이다.

포근한 산들바람이 오늘 밤 불어오네^{Che soave zeffiretto questa sera spirera}
숲의 소나무 아래 나머지는 그가 알 거야^{Sotto I pini del boschetto Ei gia il resto capira}
소리 맞춰 노래해 포근한 산들바람아^{Canzonetta sull'aria Che soave zeffiretto}

물론 이 가사와 오페라 내용에서 보듯 음악과 영화와는 어떤 연관
성도 찾아볼 수 없다. 그래서 이 영화의 긴박감과는 전혀 상관이 없
는 음악이기도 하다. 그럼에도 이 영화의 가장 인상적이라 할 만한
장면에 이 아리아가 사용된 이유는 아마도 모차르트의 음악이었기
때문일 것이다. 또한 모차르트의 음악이 특히 정신적 여유와 평온을
찾게 해주는 음악이라는 점도 한몫했을 것이다.

모차르트와 환상의 호흡을 자랑했던
대본작가 로렌초 다 폰테

〈피가로의 결혼〉 원작자 피에르 보마르셰

앤디의 동료이자 이 영화의 내레이터이기도 한 레드는 그 느낌을 독백으로 이렇게 전한다.

"나는 이탈리아 여자들이 노래하는데 아무 생각이 없었다. 나중에야 느낄 수 있었다. 노래가 아름다웠다. 말로 표현할 수 없었다. 꿈에서도 생각할 수 없는 높은 곳에서 아름다운 새가 날아가는 것 같았다. 벽들도 무너지고 그 짧은 순간에 쇼생크의 모두는 자유를 느꼈다."

거우 3분여에 불과한 이 짧은 선율이 세상의 온갖 도덕률이나 규범 논리보다 한 차원 높은 곳의 경지가 되고 있음을, 또한 한없이 자유롭게 열린 세계를 지향하고 있음을 레드의 독백은 강렬히 보여준다. 그것은 바로 작곡가 모차르트의 순수와 자유, 희망과 위안으로 상징되는 작품 세계와 한 맥을 잇는다. 따라서 '왜 굳이 이 음악이었을까?' 하는 의문도 쉽게 풀릴 수 있으리라.

모차르트는 두말할 것 없는 천재 음악가였다. 30대의 젊은 나이로 세상을 떠나기까지 숱한 음악들을 그저 떠오르는 대로 토해냈다고 하는 것이 맞을 만큼 많은 걸작을 남겼다. 모차르트를 두고 천상에서 내려와 잠시 이 세상에 머물다 간 '음악의 신', '뮤즈'라고 표현하는 것은 바로 그런 이유 때문이다. 이 표현이 마음에 들지 않은 사람이라면 쇼생크 감옥에서 울려 퍼진 그 선율을 떠올리면 이내 고개를 끄떡일 수 있을 것이다. 게다가 바람난 남정네를 유혹하기 위한 선율이니 또 얼마나 감미로울까.

그런 만큼 선율은 평생 거칠고 어두운 삶 속에서 살았던 죄수들의 마음을 한순간에 움직인다. 그 어떤 수식어나 권유보다도 절로 음악의 의미를 느끼게 하던 장면이 아닐 수 없다. 이때 음악은 클래식을

이해하고 아니고의 차원이 아니다. 다만 아름다움의 실체를 통해 인간 본연의 존엄성과 그 존엄성이 누려야 하는 가치를 깨닫게 한 연결고리였을 뿐이다. 그러면서도 그 장면은 음악이 왜 우리 곁에 존재해야 하는가를 확연히 증명해 보인다. '음악 방출(?)' 사건으로 독방에 갇혔다 돌아온 앤디는 동료들에게 말한다.

"내게서 어떤 것을 빼앗아 갈 수 있더라도 내 머릿속에 있는 것은 빼앗아 가지 못한다. 그것이 내겐 음악이고, 나는 언제고 내 머릿속에 있는 음악을 즐길 수 있다."

결국 앤디에게 음악은 곧 자유이고, 자유의지였던 것이다. 그런 의미에서 〈쇼생크 탈출〉에 모차르트의 음악을 삽입한 제작진은 참으로 대단한 이들이지 싶다. 그들은 일찌감치 '모차르트 음악=놓치고 있는 것의 소중함'을 간파했던 것일 테니까. 그것은 바로 숱한 영화에 모차르트의 음악이 단골로 등장하는 이유를 설명하는 키워드이기도 하다. 영화 자체도 수작이지만 영화가 전하는 메시지가 음악을 통해 이토록 감동적으로 확실히 전해진다는 점에서 〈쇼생크 탈출〉은 다시 한 번 박수를 보내고 싶은 작품이다.

그래도 인생은 아름답다!
오펜바흐의 〈호프만의 이야기〉 중 '뱃노래'와 〈인생은 아름다워〉

아름다운 것은 무엇인가? 그중에서 빼놓을 수 없는 아름다움이 '인생'이라고 한다면 사람들은 어떻게 반응할까? 아마 그 말이 채 끝나기도 전에 엄청난 격론 속으로 빠져들 것이다. 지금 행복한 사람은 'yes!', 지금 불행한 사람은 'oh, no!'로……

하지만 불행한 죽음에 임박해서도 생의 아름다움을 이야기했던 인물이 있다. 바로 러시아의 혁명가 트로츠키Leon Trotskii, 1879-1940다. 그는 숙적 스탈린이 보낸 암살자가 자신에게 총구를 겨누는 순간에도 이렇게 독백했다.

"그래도 인생은 아름답다!"

이탈리아의 대표적 희극배우이자 영화감독인 로베르토 베니니Roberto Benigni의 영화 〈인생은 아름다워Life Is Beautiful〉는 트로츠키의 독백에서 힌트를 얻었다고 한다. 1999년 아카데미 시상식에서 이탈리아

영화로는 최초로 남우주연상, 외국어영화상, 음악상 등을 수상함으로써 소피아 로렌을 눈물짓게 하고 베니니를 환호하게 했던 바로 그 작품이다. '인생은 아름다워'라는 제목과 달리 인생의 행복과 불행에 대해 다시 한 번 심사숙고하게 만드는 영화다.

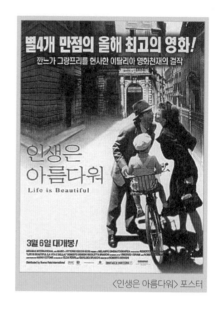

〈인생은 아름다워〉 포스터

〈인생은 아름다워〉는 제2차 세계대전 당시, 유태인 수용소의 참혹한 현실 속에서 아들을 지키기 위해 눈물겨운 사투를 벌이는 아버지의 이야기를 그린 작품이다. 소박하고 익살스러운 시골 청년 귀도가 아름다운 처녀 도라를 만나 한눈에 반하고 사랑을 이루기까지의 과정을 경쾌하고 유머러스하게 펼친 전반부는 이후 제2차 세계대전의 막바지 무렵 독일군이 이탈리아를 점령하면서 유태인인 귀도와 아들 조슈아가 포로수용소에 끌려가는 비극으로 이어진다.

하지만 이 비극은 갑작스러운 불행과 공포에 떨던 도라가 자신은 유태인이 아님에도 사랑하는 남편과 아들을 따라 수용소에 갈 것을 자청하면서부터 본격화된다. 무엇보다 순진한 아들에게 수용소의 비참함을 감추기 위해 필사적으로 노력하는 아버지 귀도의 슬픈, 그러나 일면 슬퍼 보이지 않는 장면들은 영화를 오히려 더 비극적으로 만든다. 이 영화는 이처럼 목소리 높인 요란한 강변보다 차라리 조용

〈인생은 아름다워〉 영화 중 한 장면

한 한마디의 지적이 더욱 가슴을 파고들 수 있다는 것을 입증해 보인 수작이다.

이 영화의 메시지를 더욱 효과적으로 부각한 음악이 있다. 바로 오펜바흐Jacques Offenbach, 1819-1880의 〈호프만의 이야기Les contes d'Hoffmann〉에 나오는 이중창 '뱃노래 : 아름다운 밤, 사랑의 밤Barcarolle : Bell nuit, Onuit d'amour'이다. 도라를 사랑하게 된 귀도가 오페라 극장에서 온몸으로 그 사랑을 호소할 때 무대에서 펼쳐지던 음악인데, 유태인 수용소에서 위험을 무릅쓰고 수용소 마이크를 통해 그것을 흘려보냄으로써 도라로 하여금 남편과 아들의 무사함, 그리고 그녀를 향한 사랑이 변치 않았음을 확인하게 하고 눈물짓게 하며, 보는 이마저 감동시키는 선율이다.

하지만 그저 아름다운 오페라 아리아의 선율이라서, 혹은 주인공들의 사랑을 연결시키는 모티브만으로 이 음악이 삽입된 것은 아니

다. 오페라 〈호프만의 이야기〉는 호프만이라는 한 남성이 자기가 겪은 네 명의 여성들과의 사랑 이야기를 통해 남자가 인생을 통해 겪을 수 있는 네 종류의 사랑을 상징적으로 표현하는 형식이다. 〈인생은 아름다워〉에 나오는 것은 2막의 술집 여자와의 사랑 이야기 부분이다.

술집 여자 줄리에타의 유혹에 넘어가 사랑에 눈먼 호프만은 마술사 다페르투토의 도움으로 그녀의 정부를 죽여버린다. 하지만 정작 줄리에타는 그런 호프만을 비웃으며 다페르투토와 함께 곤돌라를 타고 달빛이 비치는 물 위로 떠나간다. 노래는 바로 이 장면에서 불린다. 한눈에 반한 사랑, 그러나 차가운 배신, 악마에게 연인을 빼앗기는 비극의 사랑인 셈이다. 그러므로 〈인생은 아름다워〉에서 하필 귀도가 도라에게 사랑을 고백할 때 이 음악이 삽입된 것은 바로 두 사람 앞에 드리운 비극을 암시하는 소도구인 것이다. 실제로 소박하고 행복한 이 커플은 냉혹한 역사의 소용돌이 앞에서 비극적으로 무너진다. 물론 결국 그 사랑이 귀도의 눈물겨운 희생으로 인해 오히려 '완벽한' 완성에 이르렀으나 보는 사람은 내내 눈물겹다. 〈인생은 아름다워〉는 그런 면에서 보면 볼수록 다시 한 번 무릎을 치게 한다. 그리고 아름다운 선율 한 가락이 이토록 효과적으로 각인될 수 있다는 점에서 흐뭇하고 또 흐뭇하다.

오, 아버지! 그를 사랑해요!
푸치니의 〈자니 스키키〉 중
'오! 나의 사랑하는 아버지'와 〈전망좋은 방〉

창문으로, 차창으로 쏟아져 들어오는 청아한 가을 하늘은 마음을 절로 설레게 한다. 분명 가을은 사랑하기에 참 좋은 계절이다. 그러니 이런 계절에는 역시 수채화 같은 멜로나 드라마 쪽의 영화가 제격이다. 그 대표적인 영화가 제임스 아이버리^{James Ivory} 감독의 〈전망 좋은 방^{A Room With A View}〉이다.

푸치니 오페라 〈자니 스키키^{Gianni Schicchi}〉 중에서 '오! 나의 사랑하는 아버지^{O mio babbino caro}'가 유려하게 흘러나오면서 시작되는 〈전망 좋은 방〉. 이 작품은 몰이해가 넘쳐나는 사회 속의 인간 비애를 다룬 포스터^{E. M. Forster, 1879-1970}의 고전 소설을 영화화한 것이다. 19세기에서 20세기로 넘어서는 전환기를 맞아 갈등과 진통을 겪는 영국인들의 모습을 정통적 기법으로 진솔하게 담아내고 있다.

특히 거친 듯하면서도 자유분방한 이탈리아와 보수적인 영국 사

회의 상이한 문화 전통을 대비시킨 배경 속에서 여러 유형적 인물의 성격 대립이 영화 흐름의 중심축을 이룬다.

보수적인 사회에서 길들여진 루시, 전형적인 권위주의자 샤로트, 속물근성의 보수주의자 세실, 위선적인 사회를 벗어던지려는 조지, 양면성을 지닌 신부 등의 다양한 인물을 통해 아이버리 감독은 모순된 사회의 희생자인 루시가 가치

〈전망 좋은 방〉 포스터

있는 삶을 찾아 어떻게 자유의지를 회복해 나아가는가에 영화 초점을 맞추고 있다. 그 때문에 이 영화에서 르네상스의 발상지 플로렌스가 자유로움의 상징으로 암시되는 것은 결코 우연이 아닐 터!

모범적인 교육을 받고 예절과 교양으로 양육된 젊은 처녀 루시가 그녀의 샤프롱Chaperon, 사교계에 나가는 젊은 여성의 보호자이자 나이 든 독신녀 샤로트와 함께 플로렌스로 여행을 떠나면서 영화는 시작된다. 이내 그녀들 앞에 백마 탄 두 기사, 조지와 그의 아버지가 나타나면서 흥미로운 진전을 이룬다. 루시는 조지와 이내 섬광 같은 눈맞춤을 하고 사랑에 빠지지만 보수적인 아버지 때문에 관계는 진전되지 못한다. 결국 그녀는 영국으로 돌아와 아버지가 정해준 다른 남자의 청혼을 받아들인다.

그러나 사랑의 감정이란 쉽게 지워지지 않는 법! 루시는 자기처럼 메마른 운명을 겪지 않기를 바라는 샤로트의 격려에 힘입어 마침내 자신의 진정한 감정에 따른 사랑을 선택한다. 용기 있는 사랑을 시작한 루시와 조지는 그들의 사랑이 무르익었던 플로렌스로 신혼여행을 떠난다. '오! 나의 사랑하는 아버지'의 애틋한 선율과 함께…….

특히 양귀비꽃 가득한 플로렌스의 풍경에 낭만적 설렘을 얹게 되는 '오! 나의 사랑하는 아버지'는 오페라 1막에서 여주인공 라울레타가 아버지 스키키에게 리누치오를 향한 자신의 사랑을 고백하면서 부르는 아리아다.

나의 사랑하는 아버지

저는 그를 사랑해요

그는 정말 좋은 사람이에요

우리는 함께 포르타로 가서 결혼 반지를 사고 싶어요

예, 저는 가고 싶어요

제가 그를 헛되이 사랑하는 것이라면

〈전망 좋은 방〉 영화 중 한 장면

베키오 다리로 달려가겠어요

달려가서 아르노 강에 몸을 던지겠어요

내 이 괴로움을, 이 고통을!

오 신이시여, 저는 죽고 싶어요

아버지, 저를 불쌍히 여겨주소서

사랑하는 사람과의 결혼을 허락해줄 것을 아버지에게 간절히 호소하는 내용인데, 영화 속 루시의 마음을 이보다 더 확실히 짚어낼 수 있는 것은 없을 터!

푸치니의 오페라 〈자니 스키키〉는 1918년에 작곡된 1막짜리 오페라다. 1299년 피렌체의 대부호 부오조 도나티가 죽고, 전 재산을 수도원에 기증한다는 그의 유언장 내용이 알려지자 친족들은 모두 당황해한다. 이에 머리 좋기로 소문난 자니 스키키가 불려온다. 부오조의 사망 사실이 외부에 알려지지 않았다는 것을 확인한 스키키는 스스로 부오조로 위장하여 공증인을 부르고는 새로운 유언장을 작성한다.

푸치니

모든 것을 자신 앞으로 증여되도록 한 스키키. 그 덕분에 그의 딸 라울레타는 리누치오와 결혼할 수 있게 돼 마냥 즐겁다. 스키키는 관중을 향해 소리친다.

"청중 여러분, 부디 저를 용서해주소서!"

줄거리만으로도 유쾌한 희극이지만, 다소 엉성한 구성 때문에 오페라 자체보다는 작품 속의 아리아 '오! 나의 사랑하는 아버지'가 더 유명하다.

한 가지 안타까운 것은 루시의 사랑이 그토록 애타게 그려지던 이 아리아가 엉뚱하게도 부모에게 효도하는 '효심孝心'의 노래로 종종 소개되어 듣는 이를 경악하게 한다는 사실이다. 효도는커녕 사랑을 허락해주지 않으면 죽어버리겠다는 협박성의 '불경하기 짝이 없는' 노래인데도 말이다.

〈전망 좋은 방〉을 본 사람이라면, '오! 나의 사랑하는 아버지'를 제대로 사랑하는 사람이라면, 돌아오는 어버이날에 이 노래가 또 방송에서 흘러나오는 일이 있거든 부디 항의 편지라도 쓰기를 바란다.

'제발 그 노래만은 틀지 마세요, 어버이날을 학(?)실히 망칠 일 있 나요?'

먼로와 만끽하는 새 삶의 즐거움

라흐마니노프의 〈피아노 협주곡 2번〉과 〈7년만의 외출〉

1950년대 영화라면 "모른다"고 하다가도 뉴욕 지하철 환풍기 위에서 부풀어 오르는 하얀 드레스 자락을 날리며 황홀하게 미소하는 마릴린 먼로^{Marilyn Monroe, 1926-1962}의 모습을 얘기하면 "그건 안다"고 하는 이들이 많다. 그만큼 유명한 이 컷은 20세기 최고의 '섹시 스타'로 일컬어지는 마릴린 먼로의 매력이 잘 살아난 명장면이다.

이 인상적인 한 컷으로 인해 지금까지 회자되는 영화가 바로 빌리 와일더^{Billy Wilder, 1906-2002} 감독의 1955년 작 〈7년만의 외출^{The Seven Year Itch}〉이다. 단순히 아름다운 배우에 불과했던 먼로가 이 영화를 통해 완벽한 미모를 지녔으면서도 좀 모자라 보이는 백치미의 대표 주자로 떠올랐다. 전 세계 뭇 남성의 가슴을 설레게 했던 것도 바로 이 영화 덕분이다.

빌리 와일더 감독의 코믹 감각이 한껏 드러난 걸작 〈7년만의 외출〉

은 후텁지근한 더위가 몰려오는 7월의 뉴욕 맨해튼을 배경으로, 아내와 아이들을 피서지에 보낸 중년 편집인 리처드톰 이웰 분의 이야기다.

선천적으로 과대 망상벽이 있는 리처드는 오랜만에 홀가분한 몸과 마음이 되자 '만약 내가 바람을 피워본다면' 하는 발칙한 상상에 빠진다. 때마침 같은 아파트 2층에 환상

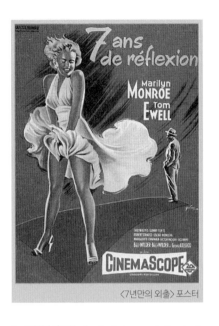

〈7년만의 외출〉 포스터

속에서만 그리던 아름다운 금발 미녀^{마릴린 먼로 분}가 이사를 오면서 이 상상은 현실로 이어진다. 우여곡절 끝에 그녀를 자기 집으로 초대한 리처드는 '모든 남자는 결혼 7년째에 이르면 바람을 피우고 싶은 충동에 시달린다'고 주장한 의학서의 구절을 떠올리며 온갖 상상을 거듭한다.

리처드가 미녀와의 야릇한 상상에 탐닉해 있을 즈음, 피서지에서 아내가 전화를 걸어온다. 아내는 그곳에서 자신의 친구인 탐을 만났다고 말한다. 이번에는 아내가 바람을 피운다는 망상에 빠진 그는 초조해진 나머지 미녀를 유혹해 함께 영화를 보러 간다. 이들이 영화관에서 나온 직후가 바로 그 유명한 지하철 통풍구 신이다. 그날 밤 미녀는 날씨가 너무 더운 탓에 냉방 장치가 설치되어 있는 그의 방으로 가 하룻밤을 보낸다. 물론 두 사람 사이에는 아무 일도 일어나지 않

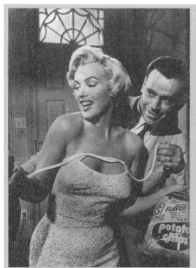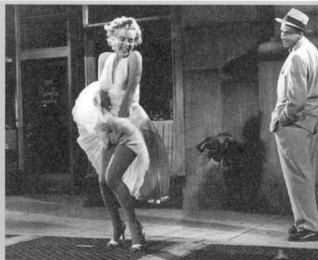

<7년만의 외출> 영화 중 한 장면

는다. 그럼에도 그는 자신의 바람기를 눈치챈 아내가 자신에게 권총
을 쏘는 망상에 빠지고 그 바람에 실신 지경에 이른다.

　다음 날 상냥하고 마음씨 좋은 미녀의 보살핌으로 겨우 기력을 회
복한 리처드는 모든 것이 한낱 '일장춘몽'임을 깨닫는다. 그는 입술
에 미녀가 찍어놓은 감사의 키스 마크를 간직한 채 모든 망상을 내려
놓고 아내와 아들이 있는 피서지로 떠난다.

　뇌쇄적인 마릴린 먼로의 매력에 빠져 언뜻 놓쳐버리기 쉬운 부분
이지만 결코 그냥 지나칠 수 없는 또 하나의 매력 부분이 있다. 아름
다운 금발 미녀와 달콤한 사랑에 빠지는 망상으로 터질 것만 같은 리
처드의 가슴을 폭발하듯 표현해내는 피아노 선율이 그것이다. 리처
드가 틀어놓는 라디오에서 흘러나오는 선율은 바로 라흐마니노프

Sergei Rachmanioff, 1873-1943의 〈피아노 협주곡 2번^{Concerto for Piano and Orchestra No.2}
in c minor Op.18〉 1악장이다.

라흐마니노프의 피아노 협주곡 중 걸작으로 꼽히며 널리 연주되는 2번은 마치 폭풍처럼 몰아치는 장엄한 오케스트라와 피아노의 선율이 듣는 이를 압도하는 대작이다. 그러다 보니 '어찌하여 왜 이 작품이 유쾌한 위트와 유머로 가득한 영화 속에 출현하는 것일까?' 하는 의문이 들 법도 하다. 하지만 이 작품의 작곡 배경을 알게 되면 고개가 절로 끄덕여진다.

1900년을 전후하여 나온 2번은 라흐마니노프가 첫 작품의 실패로 인한 신경쇠약에 시달리던 즈음에 만들어졌다. 모든 것에 흥미를 잃고 고통스런 생활을 하던 라흐마니노프에게 의사는 암시요법을 실시했다.

'당신은 이제 좋은 작품을 쓸 수 있다. 그것은 대단히 훌륭한 명작이 될 것이다.'

이러한 암시요법 치료에 힘입어 다시 펜을 들어 완성한 작품이 바로 2번이다.

'크렘린의 종소리'라고도 불리는 〈피아노 협주곡 2번〉은 장중하고 우아한 첫 터치로 시작된다. 그 선율 뒤로 광활한 시베리아 벌판을 내달리는 말의 장면이 절로 펼쳐진다. 뒤이어 애수에 찬 감미로움이 더할 수 없이 아름다운 2악장, 폭발하는 듯한 카리스마와 화려한 피날레가 그야말로 벌떡 일어서고 싶게 만드는 3악장까지 누가 뭐래도 '러시아적인', '러시아일 수밖에 없는' 깊은 감동으로 밀려든다.

이 곡을 통해 라흐마니노프는 자신의 과거, 즉 자신을 무기력증으

로 몰아넣었던 아픈 기억들을 상기해내고, 고통스러웠던 그 순간들을 그대로 자신의 작품 속에 펼쳐 내보임으로써 후련한 '살풀이'를 한 셈이다. 새로운 삶을 펼쳐 보이고자 했던 청년 라흐마니노프의 고백서와 다름없는 이 곡이 리처드의 마음과 통한 것은 바로 과거를 딛고 일어선 작곡가의 새 삶에 대한 의지이리라. 결혼생활 7년 만에 모처럼 '자유의 몸'이 된 그에게 라흐마니노프의 이 곡은 다소 색깔이 다르긴 하지만 그간의 무기력증을 단박에 날려버리는 '묘약'의 역할을 충실히 한 셈이고!

물론 라흐마니노프의 이 곡은 '유쾌한 위트'와는 거리가 멀어도 한참 멀어 보인다. 장엄한 서사시처럼 휘몰아치다 어느새 잔잔하고 느린 선율이 은근히 깔리면서, 마치 바람을 가르며 말을 타고 달리다 또 어느새 광활한 대지의 쓸쓸한 바람을 맞으며 망연히 서 있는 듯한 느낌……. 그대로 한없이 펼쳐지는 설원으로 초대되는 듯한 북구의 선율이다. 생전에 라흐마니노프는 자신의 음악이 '북구의 정서'로 귀착되는 걸 원치 않았다고 했지만 말이다.

"나는 내 안에서 울리는 음악을 가능한 한 자연스럽게 종이에 옮겨 적은 것뿐이다. 나는 러시아 작곡가이고 내가 태어난 이 땅은 나의 기질과 외

라흐마니노프

모에 영향을 미쳤다. 내 음악은 이러한 나의 기질의 산물이고 그러니 곧 러시아 음악이라 할 수 있겠다. 그러나 결코 의식적으로 러시아 음악, 혹은 어떤 다른 종류의 음악을 쓰려고 시도하지 않았다. 만일 사랑이 있다면, 쓰라림이 있다면, 슬픔이 있다면, 종교가 있다면 이러한 감정들이 내 음악의 부분이 되는 것이고, 내 음악은 아름답고, 쓰라리고, 슬프고, 종교적이 되는 것이다."

이런 말로 그는 자신의 음악이 '러시아적'이지만, '결코 러시아적이지 않음'을 강변했다. 하지만 그럼에도 그의 〈피아노 협주곡 2번〉 선율은 아름답고, 쓰라리고, 슬프고, 종교적이다. 그래서 겸허해진다. 그렇게 겸손히 그 뜻을 헤아리며 음미해야 할 음악으로 여겨지던 라흐마니노프의 〈피아노 협주곡 2번〉의 '엄숙함'이, 기억도 가물가물해진 지나간 시대의 영화 〈7년만의 외출〉에서 상쾌히 날아가는 걸 보는 건 싫지 않은 경험이다. 왠지 기분 좋은 일이 새롭게 펼쳐질 것만 같은 야릇한 상상에 빠지기도 하면서……. 그래서 한껏 유쾌해진다. 이것도 바람이려나? 자다가 봉창 두드리는 소리일지도 모르지만……

탄광촌 소년의 꿈, 날아오르다!
차이콥스키의 〈백조의 호수〉와 〈빌리 엘리어트〉

중학생 자녀를 둔 지인이 아이가 요즘 자신의 장래에 대해 엄청 고민을 한다고 했다. 아직은 어느 한 길을 정해서 독려하는 것이 무리다 싶어 일부러 대수롭지 않게 대하곤 했는데 생각 외로 아이가 심각한 걸 보니 덩달아 심정이 심란하다나 어떤다나.

이제 막 피어나는 사춘기의 앞날에 대한 고민이라……. 함께 머리를 맞대고 적합한 방안을 강구해주어도 모자랄 판에 '참 신선하다, 부럽다' 하는 얼토당토않은 생각이 드는 건 왜일까? 꿈이니, 희망이니, 미래니 하는 단어들이 올곧게 자신만의 것일 수 있는 그 싱싱한 나이가 부러워서였을 것이다. 스티븐 달드리^{Stephen Daldry} 감독의 2000년 작 〈빌리 엘리어트^{Billy Elliot}〉가 떠오른 것은 그 때문이다.

영국 탄광촌에서 발레리노가 되고자 하는 열한 살 소년의 꿈과 열정을 그린 성장 영화 〈빌리 엘리어트〉. 제5회 부산국제영화제에 초

청되어 관객들의 따뜻한 박수를 받으며 화제가 되었던 바로 그 영화다. 그렇다고 해서 단순히 발레리노를 꿈꾸는 소년의 눈부신 성장기에 머물지는 않는 것이 이 영화의 중요한 코드다. 파업 중인 광산촌에서 권투 대신 발레를 원하는 소년이 직면하는 고군분투의 성장기와 현실과 예술, 검은 석탄과 하얀 발레복의 대위법으로 그려나가는 영국의 진보적 대중주의가 낳은 감동의 수작이다.

파업에 돌입한 탄광 노동조합과 정부 사이의 대립이 팽팽한 영국 북부의 작은 마을. 빌리^{제이미 벨 분}는 이 가난한 탄광촌에서 파업 시위에 열성인 아버지와 형, 그리고 치매 증세가 있는 할머니와 살고 있다. 아직은 어리고 엄마의 사랑이 그리운 빌리. 하지만 어느 날 어머니의 기억이 배어 있는 피아노마저 땔감으로 사라져가고 빌리의 집에 사랑의 온기는 점점 식어간다.

어느 날 권투 연습을 하던 빌리는 체육관 한구석에서 실시되는 발레 수업에 우연히 참여한다. 빌리는 그 수업의 평화로운 분위기와 아름다운 음악에 한순간 매료된다. 발레 수업 선생인 윌킨슨 부인의 권유로 간단한 레슨을 받은 빌리는 점점 발레의 매력에 빠져들지만, 아버지와 형의 단호한 반대로 빌리의 발레 수업은 중

〈빌리 엘리어트〉 포스터

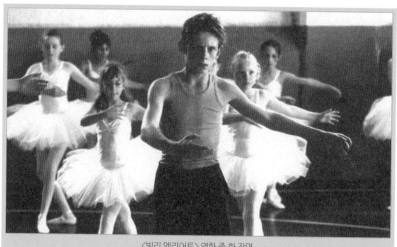

〈빌리 엘리어트〉 영화 중 한 장면

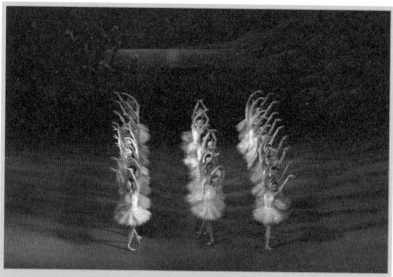

차이콥스키의 〈백조의 호수〉

단된다. 힘든 노동과 시위로 살아온 그들에게 남자가 발레를 한다는 것은 용납할 수 없는 수치 그 자체였던 것이다.

아버지와 형의 반대에도 자신의 발레 솜씨를 친구에게 보여주고 싶었던 빌리는 성탄절 밤 텅 빈 체육관에서 혼자만의 무대를 만든다. 이때 우연히 체육관을 찾았던 아버지는 빌리의 춤을 보고 그의 진지한 몸짓에서 아들이 진정으로 원하는 것이 무엇인지 깨닫는다. 힘든 노동과 시위로 살아온 빌리의 아버지는 아들의 꿈을 이루어주기 위해 동료들을 배신하면서까지 강철 같은 노동자의 시위 대오를 벗어나 막장으로 발길을 돌린다. 발레만이 빌리가 이 탄광촌을 벗어날 수 있는 유일한 통로임을 깨달은 아버지에게 그 어떤 명분과 희망은 중요한 게 아니었다.

아버지의 가슴 아픈 결단으로 빌리는 발레리노로 성장한다. 꿈을 이룬 그는 아버지와 형을 비롯한 수많은 관객 앞에서 멋진 도약을 펼친다. 여섯 살 때부터 무용을 배우기 시작했으며 무려 2000대 1의 경쟁을 뚫고 발탁되었다는 빌리 역의 제이미 벨^{Jamie Bell}의 실감 넘치는 열연이 무척 인상적이다.

마치 함께 고생한 듯한 감회 때문에 순간 눈시울이 뜨거워지는 그 장면에서 울려 퍼지는 음악이 차이콥스키^{Pyotr Il'yich Tchaikovsky, 1840-1893}의 발레 음악 〈백조의 호수^{Swan Lake}〉다. 악마의 저주 때문에 낮에는 백조로, 밤에는 공주로 살아야 하는 오데트 공주의 비극을 진정한 사랑으로 풀어주는 지그프리드 왕자. 이를 환상적인 음악으로 빚어낸 〈백조의 호수〉는 차이콥스키가 1877년에 작곡해 모스크바에서 초연되었다. 당시엔 그리 큰 호응을 얻어내지 못했지만, 진정한 사랑이 이

차이콥스키

뤄낸 마법과 호숫가의 신비로운 정경 덕분에 오늘날 가장 많은 사랑을 받고 있는 발레 음악의 최고봉이다.

최근엔 왕자와 공주의 사랑이 이루어지는 해피엔딩과 두 사람 모두 절망에 빠져 죽음으로써 서로의 사랑을 완성하는 새드엔딩, 두 가지 버전으로 공연되며 비교되기도 한다. 물론 〈백조의 호수〉는 진정한 사랑을 꿈꾸고 그 사랑이 이루어지는 쪽이 훨씬 더 〈백조의 호수〉답지 싶다. 그런 면에서 볼 때 오랫동안 갈망하던 꿈을 이루고 힘차게 날아오르는 빌리와 백조의 호수의 선율은 대단히 멋들어진 조화다.

누구나 꿈을 가지고 있고 그것의 실현을 소망한다. 빌리의 꿈은 그래서 더 멋지고 장해 보인다. 불가능해 보이는 꿈을 이루어낸 완벽한 성취감과 함께! 잊고 있던 꿈, 잃어버린 꿈, 포기한 꿈이 있다면 〈백조의 호수〉 선율 속에서 높이높이 훨훨 날아오르던 빌리의 미소를 떠올려보자. 대체 못할 일이 무엇이란 말인가!

사족 하나. 빌리 엘리어트가 성인 발레리노로 성장한 걸 암시한 마지막 부분에서 공연된 작품은 차이콥스키의 〈백조의 호수〉가 아

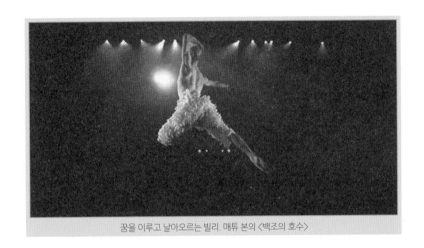

꿈을 이루고 날아오르는 빌리. 매튜 본의 〈백조의 호수〉

니다. 1995년 영국 안무가 매튜 본^{Matthew Bourne}이 남자 무용수들만을 기용하여 혁신적인 감각으로 재탄생시킨 새로운 〈백조의 호수〉다.

차이콥스키의 원작을 기본으로 하고 있으나 참신한 재해석과 섹슈얼한 표현 그리고 파격적인 코드로 공연계 일대에 파란을 일으킨 화제작으로, 토니상과 로렌스 올리비에상 등을 수상하며 뉴욕 브로드웨이와 런던 웨스트엔드를 석권한 댄스 뮤지컬이다. 하얀색 튀튀와 토슈즈를 차려 입고 가녀린 팔로 우아한 춤을 추던 여성 백조는 사라지고, 가슴을 드러낸 채 힘과 카리스마를 뿜어내는 남성 백조들이 등장한다는 점이 엄청난 파격으로 다가온 작품이다.

대사나 노래를 최소화하고 격렬하고 화려한 춤을 중심으로 전개되는 매튜 본의 〈백조의 호수〉는 1950년대 영국 왕실을 배경으로 엄격하고 사랑 없는 어머니^{여왕} 아래에서 방황하는 왕자에 초점을 맞추고 있다. 이 작품에서 백조는 왕자가 구해주어야 할 연약한 존재가 아니라 왕자가 열망하는 자유의 표상이다. 그 때문에 주인공 오데트

역은 곧 지그프리드 왕자의 이상형인 셈이다. 영화 속에서는 전 로얄 발레단 수석 발레리노인 아담 쿠퍼^{Adam Cooper}가 성인 빌리로서 오데트 역을 맡아 유명한 영국의 남성 무용단 AMP^{Adventure Motion Pictures}와 함께 하고 있다.

그러다 보니 다소 동성애적인 관점에서의 작품이라는 평도 듣곤 하는데, 재미있는 건 이 작품의 감독 역시 동성애자로 알려져 있다는 사실이다. '의도된 것이었을까, 아니었을까?' 하는 의문에 빠지는 것 도 쏠쏠한 재미이리라. 남성 무용수인 빌리가 환하게 날아올라야 하 는데, 원작에서의 문제를 해결하는 주체가 되지 못하는 지그프리드 역을 줄 수 없고! 그래서 매튜 본의 오데트였던 것일까? 아니면 역시 파격에서는 한 발 앞서는 영국 문화의 자부심인 것일까?

전쟁의 광기, 그 참혹함을 고발하다
바그너의 〈니벨룽겐의 반지〉 중 '발퀴레의 비행'과 〈지옥의 묵시록〉

인간 본성은 과연 선한가, 악한가? 이왕이면 선한 쪽에 손을 들어주고 싶지만 악한 쪽이 더 부각되면서 기를 죽이는 경우도 만만치 않다. 그 대표적인 '악惡'이 전쟁 아닐까? 인류 역사가 이어져오는 동안 그토록 많은 이가 혐오했으면서도 근절되지 못하는 것, 이유야 어찌되었든 서로 죽고 죽이며 피를 보는 광기狂氣의 현장! 전쟁은 바로 그러한 점에서 인간의 가장 잔악한 면을 가감 없이 드러내는 참담한 실상이다.

전쟁을 다루는 영화가 많은 것은 그만큼 우리가 '전쟁'이라는 '악'에 대해 고민이 많기 때문일 것이다. 물론 전쟁을 소재로 통쾌히 카타르시스를 날려주는 영화도 전쟁 영화로서 한몫하긴 하지만, 아무래도 전쟁을 소재로 했다면 그 전쟁에 대한 고민을 앞에 내세운 영화가 진정한 전쟁 영화가 아닐까 한다.

프란시스 포드 코폴라^{Francis Ford Coppola} 감독의 1979년 작 〈지옥의 묵시록^{Apocalypse Now}〉은 그런 점에서 대표적인 전쟁 고발 영화라고 하겠다. 베트남 전쟁을 선과 악의 대결 구도가 아닌, '승자도 패자도 없는 광기의 것'이라는 시각에서 풀어내 당시 세상에 충격을 안겼던 작품이다. 전쟁을 대하는 인간 본성을 냉철한 해석으로 이끌어가는 이 영화는 영미 문학의

〈지옥의 묵시록〉 포스터

거봉인 제임스 콘래드^{James Conrad}의 〈암흑의 심장^{Heart of Darkness}〉을 현대적으로 각색한 작품인데, 베트남 전쟁을 소재로 한 코폴라 감독의 첫 작품이자 최대 문제작이다.

1979년 칸국제영화제 황금종려상 수상, 1980년 아카데미상 촬영상 및 음향효과상 수상, 1980년 골든글로브 감독상, 남우조연상, 음악상을 수상했던 것으로도 유명한 포스트 베트남 전쟁 영화의 총결산이다. 물론 이러한 평가를 둘러싸고 찬반양론을 불러일으키기도 했지만 어찌 됐든 한 시대의 미국과 할리우드를 상징하는 기념비적인 작품으로 꼽힌다.

특히 미군 헬기 부대가 바그너의 음악을 확성기로 크게 틀면서 지상을 무차별 공격하는 장면, 미군 병사들이 플레이보이 걸들의 공연

장에서 집단 광기를 분출하는 장면, 말론 브란도^{Marlon Brando, 1924-2004}가
머리를 빡빡 민 채 밀림 속에서 사교 교주처럼 등장하는 장면, 윌라
드가 커츠를 살해한 뒤 환각 상태에서 강물을 거슬러 올라가는 장면
등 잊기 어려운 인상적인 신들이 곳곳에 포진해 있다.

영화는 미국 특수부대의 윌라드 대위^{마틴 쉰 분}가 지리멸렬한 전쟁에
회의를 느끼면서도 무언가 색다른 일을 고대하는 상황에서 새 임무
를 부여받으며 시작된다. 미국의 전설적 군인인 커츠 대령^{말론 브란도 분}
을 제거하라는 미군 당국의 비밀스런 지령을 받은 것이다. 커츠 대령
은 미군의 통제를 벗어나 캄보디아에서 자신의 독자적인 부대와 왕
국을 거느리고 있는 불가사의한 인물이다. 그 때문에 미군 당국에는
눈엣가시 같은 존재가 아닐 수 없었다. 이에 윌라드 대위와 아직 전
쟁의 실체를 경험해본 적이 없는 병사 네 명은 커츠 대령을 찾기 위
한 험난한 여정을 시작하고, 생사를 뛰어넘는 고난 끝에 마침내 최종
목적지에 도착한다.

잘린 머리와 썩어가는 몸뚱이들이 산재한 곳. 윌라드 대위는 이
잔혹한 왕국의 신으로 군림하는 커츠 대령을 만나게 되고, 그를 통해
베트남 전쟁의 도덕적 딜레마와 악몽을 들으며 점점 미쳐가는 자신
을 발견한다. 커츠 대령 역시 윌라드 앞에서 순순히 죽음을 받아들이
며 유언 같은 마지막 말을 남긴다.

"호러^{Horror}, 호러!"

사람의 목숨을 파리 목숨보다도 가벼이 여기던 커츠 대령의 마지
막 말이 왜 하필 '호러', 즉 공포였을까? 전쟁이란, 그리고 살육이란
죄·분노·광란 등으로만은 설명할 수 없는 두려움이라는 뜻인가? 오

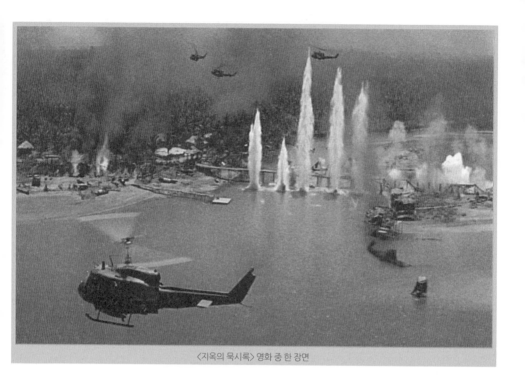

〈지옥의 묵시록〉 영화 중 한 장면

히려 그 모든 것이 스스로 제어할 수 없는 악이기에 두렵다는 것일까? 〈지옥의 묵시록〉은 그러한 점에서 결코 인정하고 싶지 않으나 인정할 수밖에 없는 잔인한 본성을 씁쓸히 되뇌게 한다.

그 씁쓸한 아픔을 더욱 강조하는 부분으로, 윌라드 일행의 진로를 열어주기 위해 킬고어 대령로버트 듀발 분이 헬리콥터 편대로 베트콩 마을을 무차별 폭격하는 장면을 빼놓을 수 없다. 옆에서 터지는 포탄에도 꿈쩍 않고 오히려 화약 냄새가 향기롭다고 중얼대는 전쟁광 킬고어. 폭격을 시작하며 그는 헬기에 설치된 스피커를 통해 바그너의 '발퀴레'를 듣는다. '음악이 한순간에 저리도 잔악해질 수 있는 것인가?' 하는 탄식이 절로 나오는 부분이다. 〈지옥의 묵시록〉과 바그너의 음악은 그 때문에 절묘한 조화를 이룬다.

악극樂劇의 창시자 바그너의 〈니벨룽겐의 반지Der Ring des Nibelungen〉 중 〈발퀴레Die Walkiire〉 3막의 서곡인 이 음악은 '발퀴레의 비행the ride of Valkyrie'이 원제목이다. '발퀴레'는 북구 신화 속에서 전장의 하늘을 날아다니다 용맹스러운 전사들을 용사의 전당 '발할라'로 인도한다는 여신들로, 최고의 신 '보탄'의 딸들을 말한다. 그 때문에 호전적이고 장쾌한 전장의 풍경을 묘사하고 있다는 점에서 타의 추종을 불허할 위풍당당한 선율이 시종일관 이어진다.

그러나 정작 이 부분에서 중요한 건 바그너라는 작곡가에 대한 이해다. 바그너가 누구인가? 그는 게르만족 우월주의자였고, 히틀러가 무한한 사랑을 보낸 나치 신봉자였다. 그런 점에서 하필 생명의 경시, 인간 본성의 잔악함을 그리는 데 그의 음악이 짜맞춘 것처럼 어울려지는 것은 예사롭지가 않다.

음악과 살상殺傷. 히틀러가 '영적인 아버지'라고 공언했던 작곡가, 그리고 600만 명의 유태인을 희생시키도록 영감을 불어넣어준 반유태주의자 바그너. 바로 그의 음악이 하늘에 떠 있는 우월한 존재가 되어 인간의 생명을 좌우하는 절대자의 입장으로 변모하고 그 아래서 아수라장이 되는 인간 세상을 그려낸다. 이 때문에 이후 '발퀴레의 비행'은 공격과 호전성을 대표하는 기호로, 혹은 독일인들을 상징하는 기호로 인식된다.

물론 바그너는 자신의 음악이 예술적 완성도와 상관없이 전쟁의 참상을 상징하는 선율로 남을 수도 있다는 것을 상상하지 못했을 수도 있다. 그러나 그럴수록 흥미로운 것은 제아무리 근본을 감추려 해도 그 출신 성분은 어떤 형태로든 드러난다는 점이다. 단순한 전쟁

고발 영화 같지만 그렇기 때문에 더욱 깊은 고통 속에서 바라봐야 하는 것이 〈지옥의 묵시록〉이다. 용맹한 전쟁의 여신들을 그리고 있지만 그렇기 때문에 더욱 스러져가는 생명이 부각되는 '발퀴레의 비행'. 때로는 겸허하게, 때로는 통쾌하게 양심을 때리는 코드로서 뻐근한 가슴속 저림을 경험하게 된다.

전쟁이 무엇인지를 알고 싶다면
바버의 〈현을 위한 아다지오〉와 〈플래툰〉

전쟁이란 무엇인가? 지구상에서 전쟁이 영원히 종식될 수는 없는 것일까? 오늘날 여전히 세계 곳곳에서 끊이지 않는 총성은 언제나 마음을 무겁게 한다. 어떻게 할 수 없는 한계의 비참함을 절로 실감하게 만들면서……

올리버 스톤Oliver Stone 감독의 1986년 작 〈플래툰Platoon〉. 전쟁이 무엇인가를 알고 싶다면 이 영화를 보라. 이 작품은 비록 베트남 전쟁이라는 한 부분이긴 하지만, 올리버 스톤 감독이 그 전쟁에 참전한 실제 경험을 바탕으로 일생을 걸다시피 하며 만든 전쟁 고발 영화다. 그야말로 수작인 〈플래툰〉은 59회 아카데미 작품상, 골든글로브상, 1987년 베를린영화제 감독상을 수상하며 한순간에 세계인을 사로잡았다.

시나리오를 완성하는 데 8년, 영화화하는 데 10년이 걸렸던 것으

로도 유명한 작품이다. 작품 완성에 걸린 시간도 만만치 않지만, 정작 그보다 중요한 건 우리 스스로가 역사를 되새기지 않는다면 궁극적으로 잘못된 일들을 다시 저지를 수 있다는 감독의 경고 메시지일 것이다. 무엇보다 대의명분^{大義名分}으로 무장된 전장 속의 인간들이 비인간화되는 모습을 그린 이 작품은 〈람보〉 시리즈가 범람하던 베트남 전쟁 영화 패턴을 단번에 뒤집었다는 점을 가장 크게 꼽을 수 있다.

〈플래툰〉은 그전까지 보아왔던 베트남 전쟁에 대한 편파적이고 '아메리칸 히어로^{American Hero}'적인 것에서 벗어나 자기비판적인 시각으로 전쟁을 바라보고 있다. 그런 만큼 부대 내 대마초 흡연, 양민 학살, 아군 살해 장면 등의 충격적 영상이 신랄하게 펼쳐진다. 영웅을 그린 것이 아니라 전쟁 속의 인간을 그리고 있고, 또한 미국인의 시각에서 베트남 전쟁을 솔직하게 그려냈다는 점이 이 영화를 단순한 전쟁 영화가 아닌 '생각해볼 작품'으로 격상시킨다. 물론 이는 올리버 스톤 감독 자신이 이 전쟁에 참여했기 때문에 가능했던 것이고.

'플래툰'은 전투 소대라는 뜻인데, 소대에 새로 전입한 신병 크리스^{찰리 쉰 분}가 겪는 경험담이 이 영화의 축이다. 이 축에 끼어 함께 돌아가는 두 사람이 있다. 전쟁의 고통에서 벗어나고자 하면서도 나름대로 인간성을 포기하지 않는 엘리어스^{윌렘 데포 분} 중사와 비인간적인 것 같지만 그 자신 역시 죽음을 두려워하는 인간성과 비인간성 사이에서 갈등하는 반즈^{톰 베린저 분} 중사가 그들이다.

21세의 젊은 청년 크리스가 새로운 인생을 알고 싶은 막연한 기대를 품고 자원입대하여 베트남 전쟁에 참전하는 것으로 〈플래툰〉

<플래툰> 포스터 　　　　　　　<플래툰> 영화 중 한 장면

은 막을 연다. 자신의 불행을 전쟁을 통해 복수하려는 '악의 화신' 반즈와 인간애와 전우애를 소중히 여기는 '선의 화신' 엘리어스를 통해 전쟁 속에서 인간이 보여줄 수 있는 모순과 광기가 냉정하게 펼쳐진다. 결국 엘리어스에게 불만을 품고 있던 반즈는 고의로 엘리어스를 따돌려 그를 죽음으로 몰아넣고, 그것을 목격한 크리스는 이후 중상을 입은 반즈의 고통을 덜어주기 위해 사살한 뒤 깊은 환멸을 느낀다. 전쟁이란 영원히 사라져야 할 처참하고 추악한 것임을 깨달은 것이다.

그 깨달음을 충격적으로 보여주던 장면이 바로 엘리어스를 살해한 반즈가 헬기를 타고 주둔지를 철수할 때다. 죽지 않고 살아난 엘리어스가 적의 총격 속에 자신만 버려두고 떠나는 전우들의 헬기를

향해 양손을 치켜든다. 마지막까지 애절하게 구원의 손길을 갈망하며 절규하는 엘리어스, 그리고 그 모습을 헬기 안에서 지켜보는 반즈의 광기 어린 눈빛……

이 용서받을 수 없는 장면을 더 극대화시키며 마음을 어지럽히던 음악이 미국 작곡가 새뮤얼 바버^{Samuel Barber, 1910-1981}의 〈현을 위한 아다지오^{Adagio for strings}〉이다. 1935년 퓰리처상, 구겐하임 장학금, 아메리카로마 대상을 받아 이탈리아에 유학 중이던 바버는 현악 4중주의 2악장으로 쓰려고 이 선율을 만들었다. 그 후 현악 오케스트라용으로 편곡하여 아르투로 토스카니니^{Arturo Toscanini, 1867~1957}에게 보냈으나 외면당했다. 그러나 2년 후 토스카니니가 지휘하는 NBC 교향악단에 의해 초연된 후 원곡보다 더 유명졌다. '아다지오^{Adagio}'란 '천천히 기분 좋게', 그리고 '느린 템포로'를 뜻하는 이탈리아어다. 라르고와 안단테의 중간 빠르기인데, 무겁고 깊이를 가지며 음을 충분히 지속시킨다는 의미이기도 하다.

전쟁과는 무관하게 작곡된 곡이지만 전쟁이 주는 비극과 극중의 암울한 분위기를 너무나 적절하게 웅변하고 있다. 그렇기에 전쟁을 소재로 한 그 어떤 음악보다 더 '전쟁적인 음악'으로 오늘날 사람들에게 각인되고 있는 작품이기도 하다. 묵직하면서도 암울한, 그러나 슬프도록 아련한 현의 선율로 다가오면서……

크리스의 베트남 전쟁은 끝났지만 자신이 목격했던 것들을 통해 평생 자신의 멍에로 남을 '전쟁'이라는 것에 대해 크리스는 독백한다.

"이제 다시금 돌이켜보면 우린 적군과 싸우고 있었던 것이 아니라, 우리끼리 싸우고 있었다. 결국 적은 자신의 내부에 있었던 것이

다. 이제 나에게 전쟁은 끝이 났으나 평생 내 속에 남아 있을 것이다. 그리고 엘리어스도 반즈와 싸우며 죽을 때까지 내 영혼을 사로잡을 것이다. 가끔씩 내가 그 둘을 아버지로 하여 태어난 아이 같은 느낌도 든다. 그러나 어찌 됐든 거기서 살아남은 자는 그 전쟁을 다시금 상기해야 할 의무가 있으며 우리가 배운 것을 남들에게 가르쳐주고 우리의 남은 생명을 다 바쳐서 생명의 존귀함과 참 의미를 발견해야 할 의무가 있는 것이다.”

전쟁은 그런 것이다. 결코 저질러서는 안 될 것! 물론 무고한 인명을 앗아가는 테러 역시 마찬가지다. 전쟁이 신날 것 같은가? 그렇다면 〈플래툰〉과 〈현을 위한 아다지오〉를 만나보자. 전쟁은 한낱 컴퓨터 게임 같은 것이 아니다.

바그너는 아는데 바흐는 모른다?
나치, 그 우스꽝스러움에 대하여
바흐의 〈영국 모음곡 2번〉과 〈쉰들러 리스트〉

음악은 분명 '아름다운 선善'이지만 사람의 가슴을 움직이는 그 설득력 때문에 때로 엉뚱한 선동성을 띠기도 한다. 그 때문에 독재자들의 체제 유지나 선동가들의 이념 투쟁 등에 음악이 악용되는 것을 우리는 종종 보아왔다.

그 대표적인 예가 나치와 음악일 것이다. 베트남 전쟁의 비극을 다룬 코폴라 감독의 〈지옥의 묵시록〉을 더 '지옥'스럽게 했던 바그너의 음악! 그 바그너의 음악이 독일적 가치를 최고의 것으로 내세웠던 히틀러가 애지중지하며 적절히 이용했던 음악이라는 사실은 바그너 음악 팬들에게는 두고두고 입맛이 쓸 수밖에 없는 대목이다.

세계를 뒤흔든 전쟁광 히틀러가 의아스럽게도 '음악을 이해하는 낭만주의자'였다는 것. 가스실로 끌려가는 유태인들에게 친절(?)하게도 바그너의 음악을 들려줄 정도로 '뛰어난 문화성'을 자랑하던 나

치가 실은 어떠한 존재들인지를 보여주는 좋은 예가 있다.

공교롭게도 나치의 홀로코스트를 다루었던 스티븐 스필버그^{Steven} ^{Spielberg} 감독의 1993년 작 〈쉰들러 리스트^{Schindler's List}〉. 흥행 감독이라는 멍에를 벗지 못했던 스필버그에게 '진지한 작가주의적 면모의 감독'이라는 명예를 안겨주면서 1993년 아카데미 영화제를 석권했던 〈쉰들러 리스트〉는, 사실 한마디로 간략히 설명하기란 어려운 작품이다.

독일의 나치 정권 치하에서 한때 나치에 동조했던 독일인 오스카 쉰들러가 주인공으로 나오는 이 영화는 제2차 세계대전 당시 독일군이 점령한 폴란드의 어느 마을에서부터 시작된다. 시류에 맞춰 자신의 성공을 추구하는 기회주의자 쉰들러는 유태인이 경영하는 그릇

공장을 인수하기 위해 나치 당원이 되고 독일군에게 뇌물을 바치는 등 갖은 방법을 동원한다. 그러나 이 냉혹한 기회주의자가 유태인 회계사 스턴과 친분을 맺으면서 처참한 유태인 학살에 대한 양심의 소리를 듣기 시작한다. 그는 결국 강제 수용소로 끌려가 죽음을 맞게 될 유태인들을 구해내기로 결심한다.

〈쉰들러 리스트〉 포스터

스턴과 함께 쉰들러는 독일

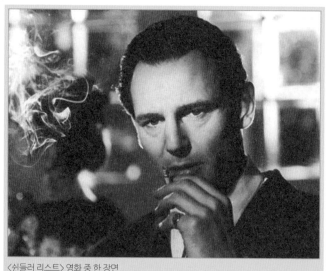

〈쉰들러 리스트〉 영화 중 한 장면

군 장교에게 빼내는 사람 숫자대로 뇌물을 주는 방법으로 유태인 구출 계획을 세운다. 그는 구해낼 유태인들의 명단, 이른바 쉰들러 리스트를 만든다. 그리고 마침내 1,100명의 유태인을 아우슈비츠의 대학살로부터 구해낸다. 실화였던 이 이야기는 스필버그 감독의 손을 통해 전쟁과 광기, 인종차별과 학살의 독가스를 뛰어넘는 휴머니즘으로 보는 이들의 가슴을 뒤흔들었다.

〈쉰들러 리스트〉는 과연 인간이 '절대악인가, 절대선인가?' 하는 물음을 강력히 되짚게 했다. 그리고 나치의 역사를 부끄러워하는 독일인들에겐 더 참담하게 기억해야 할 역사적 오점으로 각인시켰고, 유태인들에게는 자신들의 '한(恨)'을 확실하게 풀어내려는 그들의 그 치열한 의지를 새삼 들여다보게 하였다.

이 영화 속의 한 장면! 유태인 거주 지역에 들이닥친 독일군들이 집 안의 비밀 장소를 수색한다. 이내 그곳에 숨어 있던 유태인들을

하나씩 찾아내어 무참히 즉결 처분한다. 그 끔찍한 학살의 현장에서 독일 병사 하나가 피아노 앞에 앉아 경쾌한 멜로디의 소품을 연주한다. 곁에 있던 병사가 묻는다.

"바흐의 음악인가?"

다른 병사가 대답한다.

"아니야, 모차르트일 거야."

잔혹한 학살의 총소리와 처절한 비명 사이로 피아노 소리가 경쾌하게 울려 퍼진다. 무엇이 유쾌해서 그 독일군들은 경쾌히 피아노를 쳐댔는지 모르겠지만 유감스럽게도 독일 병사가 연주한 음악은 모차르트가 아닌, 바흐의 것이었다. 바로 바흐의 〈영국 모음곡 2번English Suite No.2〉의 전주곡이다.

모음곡은 영국, 독일, 오스트리아, 프랑스, 이탈리아, 스페인 등 각

바흐의 초상화

지방의 춤곡을 모아놓은 것으로, 바흐가 이 작품을 작곡할 당시 유럽은 이러한 모음곡 연주가 유행이었다. 의외로 온 유럽이 개방적이었다는 말인데, 이를테면 독일에서 프랑스 춤곡을 연주하거나 영국에서 독일 춤곡을 연주하고 듣는 것이 어색하지 않았다.

이에 더해 바흐는 모음곡을

통해 유럽 여러 나라의 특성을 하나로 융해시키려는 프랑스 작곡가 쿠프랭François Couperin, 1668~1733을 존경하고 있어서 모음곡 작곡에 열을 올렸던 것으로 전해진다. 즉, 폐쇄적인 '독일인'이 아니라 너그럽고 넓은 시야의 코즈모폴리턴적인 인물이었다는 얘기다. 게다가 바흐가 누구인가? 오늘의 클래식을 있게 한 '음악의 아버지'다. 바로크 시대의 대표적 작곡가였던 바흐로 인해서 클래식의 기틀이 잡혔다는 것은 누구나 아는 사실!

그런 바흐가 다른 나라도 아니고 독일 출신이었다는 것, 그것을 나치는 잊고 있었던 것일까? 어설프게 '게르만족의 우수성'을 소리 높이던 소인배가 아니라는 것도? 독일적인 가치를 최고의 것으로 내세웠던 나치가 정작 자신들의 음악적 전통을 빛낸 바흐와 모차르트를 구분하지 못한다는 것은 아이러니다. 하긴 어쩌면 구분하기 싫었을지도 모른다. 자신들과 다른 길을 지향했던 '독일인'이라는 점에서 말이다.

너무나 많은 것을 웅변하느라 얼핏 놓치기 쉬울 수도 있지만, 〈쉰들러 리스트〉는 이런 세심한 부분에서도 나치 논리의 허구성을 의미심장하게 꼬집는다. '스필버그'라는 이름이 그냥 스필버그가 아님을 다시 한 번 수긍하게 하는 대목이다. 〈쉰들러 리스트〉 이전의 스필버그가 꿈과 환상의 세계에만 머문 다분히 '현실 외면자'의 색깔에 가까웠다면, 이 영화를 통해 그는 자신의 역사와 현실로 돌아오면서 '좀 더 현실적인 휴머니즘'을 펼쳐 보이고 있다. 다른 것도 아닌 바로 자신의 상처를 딛고서 말이다.

유태인 학살의 주범인 독일인이면서 오히려 학살의 지옥에서 유

태인들을 구하기 위해 모든 것을 바쳤던 쉰들러. 나치가 패망하고 연합군을 피해 도망칠 준비를 하면서도 그는 자신이 살아 있다는 안도감보다는 죄책감과 후회에 시달린다. '왜 나는 더 많은 유태인을 구해내지 못하였는가?' 하고…….

하지만 영화는 〈탈무드〉의 한 구절을 인용하며 쉰들러의 공을 치하한다.

'누구든지 한 사람의 생명을 구하는 자는 전 세계를 구할 것이다.'

이러한 마음들만 있다면 광기의 역사는 더 이상 되풀이되지 않을 텐데……. 어지러운 요즘 세상을 보니 나오는 한탄이다. 이 답답한 마음을 바흐의 음악이 달래주려나?

편견을 이기는 힘

조르다노의 〈안드레아 셰니에〉 중
'나의 어머니는 돌아가셨소'와 〈필라델피아〉

1945년도 아카데미 수상식에서 〈진홍의 날개〉로 음악상을 받은
디미트리 티옴킨^{Dimitri Tiomkin, 1894-1979}은 이렇게 말했다.

"식장에 계신 여러분, 나는 이 자리를 빌려 나를 성공으로 이끌어
주었고, 나로 하여금 영화 음악의 질적 향상에 공헌케 한 바탕을 마
련해준 중요한 인물들에게 다시 한 번 머리 숙여 감사의 마음을 전합
니다. 그들은 다름 아닌 요하네스 브람스, 요한 슈트라우스, 리하르
트 슈트라우스, 리하르트 바그너 등 여러분입니다."

티옴킨의 유쾌하고도 기발한 발언으로 장내는 폭소가 터졌지만
클래식이 영화 음악에 미친 영향 때문에 할리우드가 서양 고전 음악
으로부터 지고 있는 막대한 부채를 새삼 깊이 생각하게 만드는 순간
이었다.

그러한 부채감을 더욱 짙게 해주는 영화가 〈필라델피아^{Philadelphia}〉

다. 조나단 드미^{Jonathan Demme} 감독의 1993년 작으로, 에이즈^{AIDS} 문제를 정면으로 다루었다. 이 영화는 주인공으로 나온 톰 행크스^{Tom Hanks}가 그해 아카데미 남우주연상을 수상할 정도로 큰 화제를 불러일으켰다.

에이즈에 걸린 한 변호사의 부당 해고를 다룬 〈필라델피아〉는 한 인간의 개인적 비극과 부당 해고라는 단순한 법리적 문제를 떠나서 다수의 인간이 가지는 소수의 일탈자에 대한 편견과 뜻 모를 증오가 얼마나 심각한지를 일깨워준다. 또한 결국 평등권의 침해는 우리의 일상사에서 얼마든지 일어날 수 있다는 교훈도 함께 안겨준다. 특히 '흑인' 콤플렉스를 지닌 변호사 조^{덴젤 워싱턴 분}와 동성연애자이며 그로 인해 에이즈에 걸린 앤드류^{톰 행크스 분}가 서로를 이해해가는 과정이 인상적이다.

재판 때문에 만났으나 서로에 대한 애정이 없는 두 사람은 최종 진술을 위한 연습을 갖는데 그때 앤드류가 문득 조에게 묻는다.

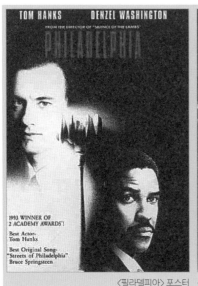 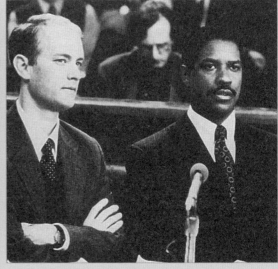

〈필라델피아〉 포스터　〈필라델피아〉 영화 중 한 장면

"오페라를 좋아하나?"

앤드류의 갑작스런 질문에 조는 의아해한다. 앤드류는 마리아 칼라스의 음반을 틀어주며 해설을 해준다. 두 사람은 이내 움베르토 죠르다노^{Umberto Giordano, 1867-1948}, 마리아 칼라스를 뇌까리면서 둘 사이의 진정한 인간적 교류를 막았던 편견을 허문다.

그 음악이 바로 이탈리아 작곡가 움베르토 죠르다노의 오페라 〈안드레아 셰니에^{Andrea Chenie}〉에 나오는 유명한 아리아 '나의 어머니는 돌아가셨소^{La Mamma Morta}'이다.

그들이 나의 어머니를 죽였어요
나의 베르시^{몸종}는 나를 위하여 몸을 팔았다오
나는 허기와 비참함과 삶의 무력함에 죽고만 싶었죠
그때 하늘에서 이런 소리가 들렸다오
'나는 천사다. 나는 하늘이요, 신성이요, 음악이요, 생명이다.'

비통과 절망의 음색에서 둘째라면 서러워할 20세기 최고의 소프라노 마리아 칼라스의 노래다. 그녀의 짙은 카리스마가 더욱 극적으로 들리는 이 아리아는 여주인공 막달레나가 혁명가 제라르에게 시인 셰니에의 무죄 방면을 탄원하는 노래다.

1896년 스칼라 극장에서 초연된 〈안드레아 셰니에〉는 프랑스 혁명을 주제로 한 실화로, 혁명운동에는 공감하면서도 혁명 지도자의 과격한 방법에 반대하여 처형된 시인 안드레아 셰니에¹⁷⁶¹⁻¹⁷⁹⁴를 주인공으로 한 오페라다. 역시 혁명 때문에 몰락한 백작의 딸 막달레나

와의 순결한 사랑과 두 사람의 죽음을 그린 비극이다. '나의 어머니는 돌아가셨소'는 연인 셰니에를 구명하기 위해 몸을 제라르에게 바치기로 결심한 막달레나가, 혁명으로 풍비박산이 난 집에서 어머니의 죽음까지 목격한 자신이 어떻게 삶과 용기를 되찾았는가를 들려주는 감동적인 아리아다.

이는 에이즈에 걸렸다는 이유로 무고하게 해고된 변호사 앤드류가 꺼져가는 생명을 붙들면서 싸우는 절규와도 오버랩되며 그 애절함이 극에 달한다. 조가 온 힘을 기울여 앤드류를 변호하게 된 건 바로 이때부터다. 물론 앤드류는 결국 세상을 떠나지만 조의 노력으로 그가 그토록 원했던 '인간으로서의 존엄성'은 인정받게 된다.

영화 주제가 워낙 심각한 사안이어서 기막히게 접목되었던 음악의 효과가 다소 뒷전으로 밀려난 감도 있다. 하지만 최고의 소프라노이나 비운의 삶을 살았던 마리아 칼라스의 저 영혼 깊숙한 곳으로부터 울려나오는 절절한 음성으로 인해 〈필라델피아〉의 주제가 더 확실하게 살아났음을 부인할 수는 없을 터! 티옴킨은 죠르다노와 칼라스에게도 큰 감사의 인사를 덧붙여야 할 듯하다.

'나의 어머니는 돌아가셨소'가 너무 강렬해서 그렇지, 영화 속에는 모리스 라벨Maurice Joseph Ravel, 1875~1937의 〈왼손을 위한 협주곡〉도 종종 흐른다. 제1차 세계대전에서 오른팔을 잃은 오스트리아의 피아니스트 파울 비트겐슈타인Paul Wittgenstein 1887~1961의 부탁으로 쓰인 작품 〈왼손을 위한 협주곡〉은 라벨이 당시 정신병 조짐이 있던 시점에 주목해봐야 한다. 정신병을 이기려는 음악가의 처절한 싸움 속에서 만들어진 선율이 '천형'이라는 에이즈와 사회 편견을 이기려는 앤드류

의 고통을 대변하는 음악으로 연결되고 있는 것에 가슴이 또 한 번 뭉클해진다.

사족 하나. 왜 이 영화의 제목은 '필라델피아'일까? 물론 앤드류가 살고 있는 도시이고, 법률 회사가 있는 지역이라는 점도 있겠지만 그렇게 단순한 이유는 아니리라. 그리스어로 '필라델피아'는 '형제애'를 뜻한다. 1682년 윌리엄 펜이 찰스 2세로부터 뉴욕과 메릴랜드 사이 광활한 토지를 받아 대서양을 건너왔다. 그중 델라웨어 강과 스쿨길 강 사이 비옥한 땅에 퀘이커적 검약과 기독교적 미덕이 넘치는 이상향을 구상하고 지은 이름이 필라델피아라고 한다. 따라서 미국인들에게 이 이름은 자유, 독립, 정의, 형제애 등으로 상징된다.

〈록키〉, 〈버디〉, 〈위트니스〉, 〈마네킹〉, 〈업 클로스 앤 퍼스널〉, 〈12몽키스〉, 〈식스센스〉 등의 많은 영화에 도시 '필라델피아'가 등장하는 건 우연이 아닐 터! 그렇다면 나와 다르다고 해서 외면하거나 존재를 부인한다는 것은 미국인들의, 그리고 필라델피아의 정의에 어긋난다. 비록 에이즈를 이기지 못하고 세상을 떠났으나 사회적 편견으로부터 자유로워진 앤드류의 투쟁은 그 때문에 대단히 큰 의미를 남긴다. 필라델피아의 정의가 존재하는 한 말이다.

냉전 시대의 영화, 음악, 그리고 예술
붉은 군대 합창단의 '들판'과 〈붉은 10월〉

'고르바초프가 집권하기 직전인 1984년 11월, 한 소련 잠수함이 그랜드 뱅크 남쪽에 나타났다가 원자로 사고가 원인이었던 듯 다시 바닷속으로 가라앉았다. 미확인 보고에 따르면 승무원 일부는 구조되었다고 한다.'

〈다이 하드Die Hard〉의 감독 존 맥티어난John McTiernan과 명배우 숀 코네리Sean Connery의 만남이라는 것만으로도 눈길을 끌었던 1990년 작 영화 〈붉은 10월The Hunt For Red October〉은 이러한 단신 기사에서부터 비롯된다. 물론 당시 미국과 소련은 이례적으로 이를 부인하는 성명을 거듭 발표했다. 믿거나 말거나의 소식에서 비롯되긴 했지만 〈붉은 10월〉은 지난날 냉전 시대의 긴장을 다시 한 번 떠올리게 한 수작이다.

소련의 잠수함 기지 북쪽 무르만스크 항 근처의 폴리자르니 해협에 뜬 최신 핵잠수함 붉은 10월Red October. 붉은 10월은 소음 제거 장치

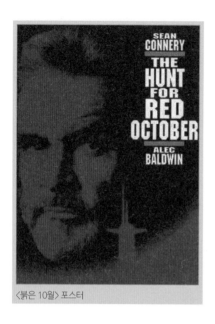
〈붉은 10월〉 포스터

의 실험을 위해 발진한다. 그러나 이는 속임수에 불과하니, 실상은 라미우스^{손 코네리 분} 함장과 부함장의 미국 망명을 위한 구실이었다.

최신 핵잠수함이 갑자기 항로에서 실종되자 소련과 미국은 한순간 발칵 뒤집힌다. 소련 정부에서는 붉은 10월을 폭파하기 위해 모든 함대를 동원한다. 한편 미국 정부는 핵탄두로 공격하려는 것은 아닌지 극도로 의심하며 추격 명령을 내린다. 그렇게 양국의 추격전이 벌어지고, 해저와 해상에서 최신 병기가 동원되는 가운데 붉은 10월은 미국 동부 해안으로 계속 항진한다.

〈붉은 10월〉은 해병 출신의 CIA 소속 해군사관학교 교수 잭 라이언^{Jack Ryan}이 활약하는 톰 클랜시^{Tom Clancy}의 원작을 영화화한 작품이다. 화면을 가득 채우며 유영하는 거대한 소련 잠수함 붉은 10월이 무엇보다 인상적이다. 흥미로운 것은 '붉은 10월'이 볼셰비키 혁명을

지칭하는 용어라는 점이다. 바로 그러한 연결 속에서 붉은 10월호의 미국 망명 시도와 그에 따른 미국과 소련의 첨예한 대립 양상은 영화의 전체 스토리를 실감나게 해준다.

전쟁, 이념 등의 깊은 갈등이 주요 맥락인 만큼 〈붉은 10월〉은 강한 남성적 코드의 영화라 하겠다. 이러한 영화의 남성성을 더욱 명료하게 뒷받침해주는 장치가 바로 영화 전반에 역동적으로 흐르는 음악이다. 특히 손꼽을 수 있는 것은 메인 테마이면서 잠수함 출정 시 군인들이 부르던 웅장한 코러스다. 그 음악이 바로 붉은 군대 합창단 Red Army Chorus의 '들판Oh, my field/Polyushka, polye'이라는 것을 아는 이는 그리 많지 않을 듯하다.

붉은 군대 합창단은 명칭 그대로 구소련 시절, 스탈린이 볼쇼이 발레단과 함께 러시아의 자존심으로 내세우며 아꼈던 예술단이다. 1928년 50개가 넘는 연방, 자치공화국, 자치주에서 내로라하는 솔리스트만으로 구성된 소련 합창단이다. 냉전 시절, '볼 수는 없지만 전

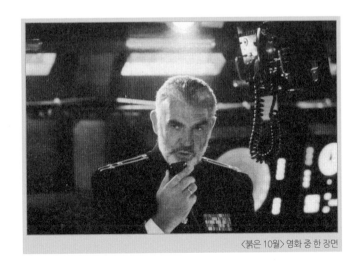

〈붉은 10월〉 영화 중 한 장면

설적인 화음을 내는 합창단'으로 알려지며 서방 세계의 궁금증을 한 껏 달아오르게 하던 합창단이기도 하다.

'적군^{赤軍}'이라는 이름 탓에 군인들로만 이루어진 합창단으로 알려 지기도 했지만 그 구성원은 대부분 민간인 성악가들이다. 붉은 군대 합창단은 러시아 민중 문화의 모든 것을 담고 있다고 해도 과언이 아 닐 만큼 '러시아적'이다. 특히 러시아 성악의 특징이기도 한 광활한 대륙의 울림이 그야말로 보드카처럼 뜨겁고 호탕한데, 이에 더해 가 슴 깊은 곳 밑바닥에서부터 올라오는 우수 어린 저음의 매력 등은 서 방 세계의 그 어떤 합창단도 흉내 내지 못할 만큼 정평이 나 있다.

이에 더해 스탈린이 애지중지했던 사회주의 체제하의 예술 단체 이니만큼 체제를 수호하는 어느 정도의 '선동성'까지 가미되어 있으 니, 일단 알게 되면 도저히 빠져나오기 힘든 매력을 지니고 있다고 애호가들은 입을 모은다. 우리나라 사람들에게는 아이러니하게도 게임을 통해 익숙해졌는데, 1980년대에 유행했던 게임 테트리스의 배경음악이 바로 이들의 음악이다. 즉, 러시아인들의 결혼 피로연에 서 자주 불리는 '칼린카^{Kalinka}'라는 노래가 바로 그것이다.

그 외에도 88올림픽의 스타였던 그룹 코리아나가 유럽 무대에서 편곡해 불러 인기를 모았던 러시아 민요 'Dark eyes', '볼가 강의 뱃 노래' 등이 있다. 우리에게 대단히 친숙한, 6·25 한국전쟁 때 한국군 의 군가였던 '전우여 잘자라'의 원곡으로 추정되는 '바르샤바 여인 ^{Warsovienne}' 등도 이들의 음악이다.

영화 속에 등장했던 '들판'은 스탈린 시대의 집단 농장인 콜호스 ^{kolkhoz}에서 애인들을 뒤로하고 전장을 향해 행군하는 젊은이들의 모

습을 그린 작품이다. 이것은 말발굽 소리가 깊은 슬픔을 불러오고 더불어 가슴 뛰게 하는 붉은 군대 합창단의 또 다른 대표곡이다.

> 드넓은 초원이여, 푸른 초원이여,
> 달려가는 영웅이 붉은 군대 영웅이
> 소녀들이 울고 있네 오늘 소녀들은 우울하네
> 그들이 사랑하는 이들이 떠났네 군대로 떠났네
> 소녀들이여, 여길 보라 우리의 길을 보라
> 끝없는 그 길을 초원의 길을
>
> 간다, 우리는 간다 집단 농장을 향하여 간다
> 우리 소녀들의 농장으로 우리의 작은 마을로
>
> 소녀들이여, 지켜보아라 눈물을 지워 없애라
> 강하게 울려 퍼질 수 있는 노래야
> 하늘 높게 울려 퍼져라!

한번 그 매력에 빠져보기를 권한다. 우리에게 이들의 선율을 남긴 스탈린이 더없이 예쁘게 여겨질 정도일 테니까. 물론 그 하나만 두고 얘기할 때 말이다. 이념, 전쟁, 대립 같은 것을 뛰어넘는 영원의 '예술' 앞에서는 더욱 겸허해지게 마련이다.

카르페 디엠! 교육은 진실을 일깨워주는 것
베토벤의 교향곡 〈합창〉과 〈죽은 시인의 사회〉

언젠가 한 대학의 강사가 대단히 특이한 기말시험 문제를 출제하여 큰 화제를 불러일으켰다. '첫 강의 시간에 한 일이 휴강이었는지, 자리를 고쳐 앉은 것이었는지?'에서부터 '고스톱에서 이러저러한 상황이면 얼마가 되느냐'에 대한 주관식 문제라든지, '소심한 자가 키스에 성공하기 위해선 어떤 방법이 효과적인지' 등등 보는 이에겐 일단 재미있기 그지없는 시험 문제들이었다. 학창 시절 갖가지 추억 속에 시험 보던 기억도 떠오르게 하고……

당연히 '참신하다', '교육의 길 없음을 보여주는 것이다', '엽기다', '무책임하다' 등등 엄청난 논란의 중심에 섰던 이 사건(?)은 이후 해당 강사의 '출제의 변'과 '해답 & 해설'이 공개되면서 많은 부분 이해받게 된 듯하다.

"교육은 진실을 일깨워주는 것이다"라고 외치는 〈죽은 시인의 사회Dead Poets Society〉에서의 키팅 선생이 떠오른 것은 그 때문이리라. 특히 잊을 수 없던 라틴어 카르페 디엠Carpe diem! '이 날을 붙잡아라seize the day', '오늘을 즐겨라enjoy the present'라는 뜻이다. 이는 전통, 명예, 규율, 미덕을 강조하는 명문 학교의 보수적 교육 방침에 반기를 드는 조용한 혁명의 숨소리였다. 그 때문에 이 영화는 전 세계인들에게 큰 호응을 받으며 교육의 본 목적을 다시금 고찰하게 만든 계기가 되었다.

피터 위어Peter Weir 감독의 1989년 작 〈죽은 시인의 사회〉는 전통과 규율을 강조하며 명문대에 입학생들을 배출해온 명문 웰튼고등학교에 영어 교사 키팅로빈 윌리엄스 분 선생이 새로 부임하면서 시작된다. 키팅 선생은 각자 자신의 소질을 잊어버린 채 부모들에 의해 의사나 변호

〈죽은 시인의 사회〉 포스터

사 등으로 자신들의 인생을 강요받고 있던 학생들의 규정된 인생으로부터 꿈을 찾아주기 위해 다양한 노력을 기울인다.

학생들은 놀라운 충격으로 키팅 선생의 가르침을 따르고, 키팅 선생은 학생들에게 미래의 정해진 길을 따라가기보다는 현재의 자신을 바라보고 그 꿈을 키워가라고 가르친다. 현재를 즐기라는 그의 역설은 학생들에게 새로운 희망의 단어가 되고, 자신들이 잊고 있었던 것들을 하나둘 찾기에 이른다.

사랑하는 여자에게 사랑을 고백하기 위해 시를 쓰고, 하고 싶었던 연극 공연을 하며, 학생들은 키팅 선생의 발자취를 따라 학교에서 떨어진 숲 속 동굴에 모여 '죽은 시인의 사회'라는 비밀 클럽을 조직하고 시를 낭송한다. 하지만 부모의 반대를 무릅쓰고 연극 공연을 했던 닐이 권총 자살을 하면서 영화는 극적 위기를 맞는다. 학교에서는 닐 죽음의 배후로 키팅 선생을 지목하고 그를 웰튼고등학교에서 추방한다.

저항, 도전, 혁명. 이러한 주제라면 당연히 베토벤의 음악들이 어우러지는 것이 당연할 터! 그래서 〈죽은 시인의 사회〉 곳곳에 베토벤의 음악이 포진해 있다. 물론 대표적인 것으로는 역시 '환희의 송가^{Ode to Joy}'가 있는 9번 교향곡 〈합창〉이지만, 그에 못지않은 음악이 뒤를 잇는다.

마음을 둘 곳 없던 닐은 키팅 선생의 방을 찾는다. 아늑하고 따뜻한 그곳에서 키팅은 온화한 미소로 닐을 맞는다. 그 장면에서 조용히, 그러나 강렬하게 음악이 흐른다. 바로 베토벤의 피아노 협주곡 5번^{Piano Concerto No.5 in E flat major} 〈황제^{Emperor Op.73} 〉. 나폴레옹이 빈을 점령

〈죽은 시인의 사회〉 영화 중 한 장면

〈죽은 시인의 사회〉 영화 중 한 장면

루드비히 폰 베토벤

하던 혼란의 시대에 완성한 베토벤의 걸작으로, 베토벤 자신이 제목을 붙이지는 않았다. 하지만 악상이 화려하고 장대하며 숭고하다고 해서 '황제'라는 별칭이 붙여진 이 곡은 그의 교향곡 3번 〈영웅^{Eroica}〉과 함께 손에 꼽히는 정치적(?) 작품이다.

널리 알려진 대로 베토벤은 한때 나폴레옹을 '혁명'의 실현자로 크게 흠모했다. 그러나 이후 나폴레옹이 혁명의 정신을 버리고 황제로 등극하자 실망한 나머지 그를 위해 작곡했던 〈영웅〉 악보를 찢어버렸다. 피아노 협주곡인 〈황제〉 역시 나폴레옹과의 인연이 깊은 작품이다. 이 작품이 탄생할 무렵이던 1808년, 나폴레옹의 동생인 제롬 보나파르트가 베토벤에게 일생 동안 연금을 지불하겠다는 조건으로 독일 궁정 악장에 초빙하겠다는 제안을 한다.

이 사실을 알게 된 비엔나의 귀족들은 베토벤을 붙잡기 위해 연금을 모아 그에게 주기로 했다. 다행히 베토벤은 사랑하던 도시 비엔나에 머무를 수 있었다. 하지만 이듬해 나폴레옹의 군대가 비엔나를 침공하면서 모든 것이 혼란에 빠지게 된다. 당연히 베토벤 또한 커다란 충격을 받았다. 바로 이러한 시대적 상황에서 작곡된 것이 '고별'로 잘 알려진 〈피아노 소나타 26번〉과 〈피아노 협주곡 5번〉이다. 추앙하던 나폴레옹의 침략 행태와 그에 대한 또 한 번의 실망, 그리고 아름답던 비엔나의 황폐해진 모습을 바라보는 베토벤의 마음은 한없이 착잡했을 것이다. 분노하기에도 너무 늦을 만큼!

'황제'는 그런 상황에서 탄생하였다. 어둡고 앞이 보이지 않는 절망적 현실이지만 그렇다고 절대 주저앉을 수 없다는 베토벤의 강인한 투지가 다시금 솟구치는 음악으로, 기약할 수도 없지만 포기할 수

도 없는 '진정한 혁명'에로의 간절한 소망이 선율로 담겨 있다.

〈죽은 시인의 사회〉에서의 라스트신은 많은 이에게 대단히 인상적으로 각인되었다. 추방 처분으로 결국 웰튼고등학교를 떠나는 키팅 선생. 그를 바라보던 학생들은 권위와 압박의 상징인 책상 위에 올라가 "캡틴, 마이 캡틴^{선장님, 나의 선장님}!"을 외치며 눈물의 작별을 고한다. 그들에게 키팅 선생은 마지막 인사를 한다.

"Thank You Boys, Thank You."

세월이 많이 흐른 지금도 이렇게 속삭이면서 말이다.

"네 마음속 동굴을 찾아 떠나라. 현실과 만날 때 영혼은 언제나 죽어가는 것이다. 현실의 높은 울타리를 넘어 네 마음속 동굴을 찾아 네 영혼을 적셔라."

베토벤 역시 살아 있다면 그런 인사를 보냈을 것이다. 외로웠던 자신의 일생을 이해해주고 그 음악을 사랑해주는 후대 사람들에게. 그리고 당부할 것이다. 현실에 안주하거나 굴복하지 말고 끊임없이 일어나라고!

새로운 사랑을 꿈꾸는 노부인의 노래
드보르자크의 〈루살카〉 중
'달에게 바치는 노래'와 〈드라이빙 미스 데이지〉

　　나이 들었다는 이유만으로 한순간에 퇴물 신세가 되는 것이 최근 우리 사회의 분위기다. 하다못해 공영방송까지 '젊은 방송'을 부르짖으며 '나이 듦'을 무슨 죄의 영역인 것처럼 취급하는 마당이니 더 말해 무엇하랴. 불행한 것은 그런 상황임에도 수명이 놀랄 만큼 늘어서, 미처 준비도 못한 채 백세 시대를 맞이하게 되었다는 사실이다. 하지만 나이 들었다고 해서 삶이 그 순간 멈춰지는 것이 아닌 다음에야 노년의 삶도 원하든 원하지 않든 이어가야 하게 마련이다. 거기에도 사랑이, 우정이, 희망과 눈물이 있다는 얘기다.

　　1989년 아카데미 작품상을 비롯하여 4개 부분을 휩쓸었던 브루스 베레스포드Bruce Beresford 감독의 〈드라이빙 미스 데이지Driving Miss Daisy〉는 젊은이들에게 한쪽으로 치부된 노년의 삶을 인상적으로 보여준다.

특히 여든둘의 고령으로 출연해 최고령 아카데미 여우상을 수상한 제시카 탠디^{Jessica Tandy, 1909-1994}의 유작이라는 점, 묵직한 신뢰의 배우 모건 프리먼^{Morgan Freeman}이 탠디와 호흡을 맞추는 콤비로 나왔던 점에서 화제가 되었다.

인종차별이 심한 미국 남부 지방을 배경으로 한 이 영화는 전직 여교사이자 유태인 미망인인 데이지 여사^{제시카 탠디 분}와 흑인이지만 스스로 자존심을 지켜나가려는 강직한, 그러나 친절한 운전사 호크^{모건 프리먼 분} 간의 노년 우정에 관한 따스한 이야기다. 자존심 강한 데이지 여사는 일흔이 넘은 나이에도 혼자 운전을 한다. 그러던 어느 날 그녀는 결국 사고를 낸다. 이에 아들 불리는 호크를 개인 운전사로 고용한다. 하지만 고집 센 그녀는 호크를 무시하면서 그를 받아들이지 않는다.

그럼에도 호크는 유머러스하게 인내심을 가지고 인간미를 앞세워

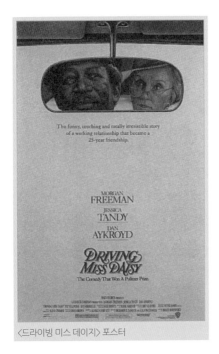

데이지 여사를 진실하게 보살피며 보좌한다. 결국 그녀는 그의 참다운 인간성에 감동하여 그에게 마음의 문을 연다. 글을 몰라 부모의 묘도 찾지 못하는 호크에게 글도 가르치면서 그녀는 그와의 우정을 쌓아간다.

두 사람은 흑인과 유태인으로서 소수민족에 대한 인종

〈드라이빙 미스 데이지〉 포스터

차별을 공감하며 동지의식을 갖기에 이른다. 이후 그들은 호크가 노령으로 일을 그만두고 데이지 여사가 양로원에 들어갈 때까지 25년간 따뜻한 우정을 지속한다. 세월이 흘러 백발이 된 호크가 데이지 여사를 찾아오지만 불행히도 예전의 당당한 그녀의 모습을 볼 수 없다. 이제는 나이 든 환자가 되어 병원에 있는 것이다.

호크는 병원으로 데이지 여사를 찾아가 파이를 한 스푼씩 정성스레 떠먹이며 말동무가 되어준다. 그런 그의 손을 꼭 잡은 채 그녀는 "당신은 나의 오랜 친구"라고 말하며 변함없는 신뢰를 보인다. 그녀가 세상을 떠난 뒤 그는 팔려버린 그녀의 집을 둘러보면서 지난 25년 동안의 일들을 떠올리며 회상에 잠긴다.

〈드라이빙 미스 데이지〉는 크게 떠들거나 주장하지 않으면서도 인간의 따스한 사랑들이 가슴으로 더 따뜻하게 다가오는 영화다. 무

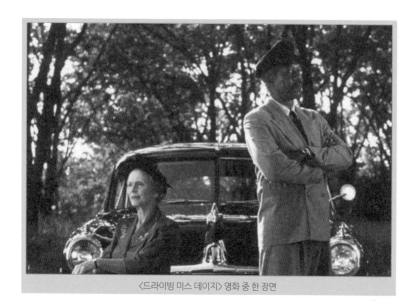

〈드라이빙 미스 데이지〉 영화 중 한 장면

안토닌 드보르자크

엇보다 까탈스럽고 고집스러운 노부인이지만 여성으로서의 품위와 모성을 잃지 않는 데이지 여사를 넉넉하면서도 큰 가슴으로 포용하는 호크의 태도가 인상적이다. 고령의 삶에도 그 나름대로의 이야기가 존재한다는 것을 잔잔히 그러나 강하게 전해준다.

영화 음악의 귀재 한스 짐머^{Hans Zimmer}가 음악을 담당하고 있다는 사실도 이 영화를 돋보이게 하는 점이다. 특히 데이지 여사가 즐겨 흥얼거리며 듣던 음악을 빼놓을 수 없다. 체코의 대표 작곡가 안토닌 드보르자크^{Antonin Dvořák, 1841-1904}의 오페라 〈루살카^{Rusalka}〉에 나오는 아리아 '달에게 바치는 노래^{Song to the Moon}'가 바로 그것이다.

〈루살카〉는 체코판 인어공주^{The Little Mermaid}라고 할 수 있는 작품이다. 왕자를 사랑해 마녀에게 도움까지 받았으나 결국 실패했다는 점에서 루살카는 인어공주와 닮았다. 다른 점이라면 물거품이 되어 죽음에 이른 인어공주와 달리, 물의 요정 루살카는 뒤늦게 그녀의 사랑을 안 왕자와 함께 죽음을 맞는다는 것이다.

이 중 '달에게 바치는 노래'는 왕자와 사랑에 빠진 루살카가 달에게 자신의 비밀스런 사랑을 고백하는 내용이다. 극 전체의 비극성과

체코판 인어공주 〈루살카〉

는 상관없이 유려하고 아름다운 선율로 오페라보다 더 많은 사랑을 받고 있는 명곡의 아리아다. '루살카'란 단순한 요정의 이름이 아닌 처녀가 물에 빠져 죽어서 된다는 요정을 일컫는데, 슬라브 민족 전체에 통용되는 존재라는 점도 재미있다.

사랑에 빠진 마음을 달에게 얘기하는 아름답고 순수한 젊은 여인의 노래는 그 자체만으로 더없이 로맨틱하다. 비록 노년이지만 데이지 여사는 이 노래를 좋아하고 또 즐겨 듣는 여성이다. '사랑'이나 '꿈'이라는 감정은 이젠 여성으로서의 삶을 포기해야 마땅할 것으로 보이는 늙은 여성에게도 아직 살아 있다. 이러한 사실을 데이지 부인의 흥얼거림을 통해 새삼 느낄 수 있다. 그 모습은 시들어 측은해 보이는 것이 아닌, 오히려 한 여성을 세상을 떠나는 날까지 살아 있게 하는 '아름다운 힘'임을 인정하면서 말이다.

늙은 데이지 여사의 노래는, 나이 들었다는 이유로 격리되는 사회는 결코 아름답지 못하다는 의미의 메시지다. 그 나이가 주는 깊은 연륜과 포용력 그리고 사람이기에 언제나 놓치지 않는 '꿈'까지, 하나같이 버릴 것 없는 귀한 힘이니 말이다. 비록 죽음과의 조우가 머지않은 늙은 몸일지언정 항상 사람임을 되새기고 새로운 사랑을 꿈꿀 수 있는 힘, 그보다 더 아름다운 것이 또 어디 있을까.

니들이 베토벤을 알아?
베토벤의 교향곡 〈합창〉 중 '환희의 송가'와 〈레옹〉

고독한 킬러 레옹과 고아 소녀 마틸다의 사랑을 그린 프랑스 감독 뤽 베송^{Luc Besson}의 1994년 작 〈레옹^{Leon}〉. 예술 영화만 고집할 것 같은 프랑스 영화가 할리우드식 영화 기법에 도전해 "우리도 하면 할 수 있다, 안 해서 그렇지!"라며 여봐란듯이 선보인 작품이다. 뤽 베송을 추종하던 마니아들로서는 느닷없는 그의 배신(?)에 마음 편치 않았겠지만 모처럼 뤽 베송이 어깨에 힘 빼고 만든 영화라는 점에서 일반인들에겐 썩 괜찮은 볼거리였다.

특히 살인 청부업자로 나오는 프랑스의 대표 배우 장 르노^{Jean Reno}와 어린 소녀이면서 묘한 요부^{妖婦}의 이미지를 풍기는 나탈리 포트만^{Natalie Portman}은 단연 이 영화에 빠지게 하는 힘이었다. 그리고 타락한 형사로 분한 성격파 배우 게리 올드만^{Gary Oldman}의 매력 역시 〈레옹〉이 아니었다면 볼 수 없었을 것이다. 덕분에 한동안 온 거리에 레옹

머리와 둥근 안경을 쓴 젊은이들이 넘쳐나고 뜬금없이 연인들 사이에 화분을 주고받는 유행이 일기도 했다.

아버지에게 얻어터지고 심란해하던 열두 살짜리 소녀 마틸다가 레옹에게 묻던 대사는 한동안 사람들 사이에 회자됐던 그야말로 명구였다.

"어른이 되어도 이렇게 살기 힘든가요?"

그렇다고 대답하는 레옹의 무뚝뚝한 얼굴 역시 '레옹 마니아'를 형성할 정도로 깊은 인상을 준 것은 말할 것도 없다.

뉴욕 빈민가의 이웃으로 살고 있는 레옹과 마틸다. 살인 청부업자로 떠돌아다니는 레옹과 마약 중간 상인인 아버지 밑에서 불행한 어린 시절을 보내는 소녀 마틸다는 자신의 가족이 형사 반장 스탠이 낀

〈레옹〉 포스터

마약 밀매업자들에게 몰살당하면서 가까워진다. 세상에서 유일하게 사랑했던 동생을 죽인 스탠 일행에게 복수하기 위해 마틸다는 살인 청부업자가 되기로 결심하고 이를 계기로 두 사람은 동병상련의 길을 걷는다.

복수를 위해 마틸다는 킬러 레옹에게 살인 기술을 가르쳐줄 것을 부탁한다. 처음엔 이를 거절하던 레옹은 마침내 그녀에게 살인의 기본 기술을 진지하게 가르쳐준다. 함께 생활하게 된 둘은 어느새 친구 이상의 사이가 된다. 마틸다는 레옹에게 사랑을 고백하지만, 그는 과거 자신의 아픈 사랑을 들려주며 그녀의 사랑을 받아들이지 않는다.

한편, 동생의 복수를 위해 현장 실습까지 마친 마틸다는 대범하게 혼자 경찰서로 스탠을 찾아 나선다. 목숨을 걸고 그녀를 구출하는 레옹. 그러나 둘은 결국 죽음이라는 막다른 골목에 내몰린다. 마틸다

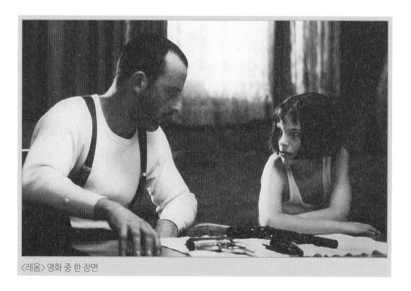

〈레옹〉영화 중 한 장면

를 탈출시킨 레옹은 홀로 경찰들을 상대하고 스탠에게 마틸다 대신 복수하며 그와 함께 자폭한다. 홀로 남겨진 마틸다는 다시 학교로 돌아가고 레옹이 분신처럼 돌보던 화초를 땅에다 옮겨 심는다. 어디에도 정착하지 못했던 인생을 살았던 레옹이 그녀에 의해 드디어 뿌리를 내리고 영원한 휴식을 얻게 된 것이다.

할리우드식 기법을 따랐지만 역시 프랑스 영화 특유의 진한 허무가 영화 전반을 압도함으로써 결국 '프랑스 영화'임을 재확인하게 하는 작품 〈레옹〉. 눈을 뗄 수 없는 또 한 장면으로 인해 기억할 수밖에 없는 작품이기도 하다. 마약 밀매업자와 형사가 레옹을 잡기 위해 공세를 펼치던 장면에서다. 타락한 형사라는 새로운 캐릭터로 눈길을 모았던 스탠 역의 게리 올드만은 이 장면에서 연신 마약을 코로 들이마시며 환각에 취한 채 살인을 종용한다. 환락과 혼탁을 왔다 갔다

〈레옹〉에서 부패한 형사로 열연한 게리 올드만

하는 게리 올드만의 눈빛과 휘청거리는 몸짓이 오히려 잔인함을 더 배가시켰던 장면에서 흐르던 배경 음악 또한 인상적이다. 약에 전 채 광기의 절정을 보여주는 스탠은 마틸다의 가족을 몰살하러 들어가기 직전, 약을 씹으며 온몸을 기괴하게 뒤트는 몸짓과 표정을 하면서 말한다.

"난 폭풍이 치기 직전의 이 적막한 고요함이 좋아. 그건 베토벤을 연상시키지. 몸 안에서 뭔가 끓어오르는 듯한 전주곡의 장엄함, 힘 그 자체지!"

그러면서 스탠은 베토벤의 음악을 연주하듯 살인 안무(?)를 펼친다. 베토벤의 음악이 이런 악한 영혼을 위한 것일까? 새삼 당혹스러워지면서 예술적 광기와 악한의 광기, 두 종류의 광기에 대해 깊은 생각에 빠지게 한다. 더구나 올드만은 레옹에서의 스탠 역할 촬영 전에 극중의 스탠 형사처럼 베토벤의 음악을 감상하며 머릿속으로 구상한 후 리허설 없이 즉흥적으로 연기했다고 하니 그저 놀라울 따름이다.

그 음악이 바로 베토벤의 9번 교향곡^{Symphonie No.9} 〈합창^{Choral Op.125}〉 중 '환희의 송가'이다. "왜?" 하고 묻고 싶어지는 부분이다. 인간으로서 겪을 수 있는 모든 고통과 암흑을 장렬하게 이겨낸 베토벤의 음악이 하필 왜 이 부패하고 잔인한 장면에서?

게다가 베토벤의 9번 교향곡이 무엇인가? 그토록 고뇌에 찼던 인간으로서의 삶에 죽을 만큼 강렬하게 맞서다가 드디어 모든 것을 초월해서 겸손한 마음으로 신 앞에 선 베토벤의 영혼이 뜨겁게 담겨 있는 작품인 것이다. '고통을 뚫고 환희로'라는 주제의 이 작품은 프랑

스 작가 로맹 롤랑^{Romain Rolland, 1866-1944}의 베토벤 전기의 제목이기도 한데, 베토벤이 거의 30여 년에 걸쳐 작곡한 필생의 역작이다.

암흑과 혼돈으로 시작되는 1악장과 2악장, 알지 못할 평온함이 흐르는 3악장, 우리에게 너무나 유명한 '환희의 송가'가 포함된 4악장에 이르러 절정에 이르는 작품이다. '환희의 송가' 부분은 평소 베토벤이 존경해 마지않던 독일의 대시인 실러^{Johann Friedrich von Schiller, 1759-1805}의 시에 곡을 붙인 것이다.

환희여, 신들의 아름다운 광채여, 낙원의 처녀들이여,

우리 모두 감동에 취하고 빛이 가득한 신전으로 들어가자

(중략)

장대한 하늘의 궤도를 수많은 태양이 즐겁게 날듯이

형제여 그대들의 길을 달려라

영웅이 승리의 길을 달리듯 서로 손을 마주잡자

억만의 사람들이여, 이 포옹을 전 세계에 퍼뜨리자

형제여, 성좌의 저편에는 사랑하는 신이 계시는 곳이다

엎드려 빌겠느냐, 억만의 사람들이여, 조물주를 믿겠느냐

세계의 만민이여, 성좌의 저편에 신을 찾아라, 별들이 지는 곳에 신이 계신다

이 합창을 〈레옹〉에 실었던 것은 아마도 뤽 베송의 '농담' 혹은 '트릭'이 아닐까 싶다. 베토벤은 신의 존재를 인정하고 고개를 숙였지만 과연 '그 신은 오늘 무엇을 하고 있는 걸까, 직무유기에 빠진 건 아닌가?' 하는 역설적인 대꾸라든지……. 차마 눈 뜨고 보고 싶지 않

은 살육 장면에서 베토벤의 9번 교향곡이 더 처절하게 다가온 것은 아마 그 때문이리라.

더 빼놓을 수 없는 백미는 〈레옹〉 전에 게리 올드만이 베토벤의 삶을 그린 영화 〈불멸의 연인^{Immortal Beloved}〉에 베토벤으로 출연했다는 사실이다. 그래서 게리 올드만은 살인 사냥을 시작하기 전에 어깨를 으쓱하며 장난스럽게 한마디 한다.

"니들이 베토벤을 알아?"

최첨단 SF영화 속의 클래식 선율
도니체티의 〈루치아〉 중 '광란의 아리아'와 〈제5원소〉

클래식과 영화의 만남. 그것도 최첨단 SF영화에서 만나는 클래식이라면? 아마 쉽게 상상되지 않는 얘기일 것이다. 그러나 클래식을 대단히 효과적으로 사용하면서 영화의 메시지를 더 강화한 작품이 있다.

프랑스의 거장 뤽 베송 감독의 1997년 작 〈제5원소^{The Fifth Element}〉. 〈그랑블루^{Le Grand Bleu}〉, 〈레옹〉 등으로 전 세계에 마니아들을 만든 뤽 베송 감독과 할리우드 최고의 배우 브루스 윌리스^{Bruce Willis}, 게리 올드만이 손을 잡고 만들어낸 작품이라는 점에서 개봉 전부터 큰 화제가 되었다. 무엇보다 뤽 베송이 16세 때부터 구상한 400여 페이지에 달하는 복잡한 플롯을 원작으로 하는 최초 시도의 SF물이라는 점이 가장 큰 화제였다. 1997년 칸영화제 50주년 기념 오프닝 작품이라는 점 또한 눈길을 모았다.

특히 스케일과 스타일에서 관객을 압도한다는 평을 받았던 영화답게 7천만 달러의 제작비, 현대의 맨해튼을 그대로 옮겨와 초현대적으로 탈바꿈시킨 2300년 뉴욕, 세련된 디자인의 최첨단 무기, 금방이라도 우리 눈앞에서 날아다닐 듯한 비행선과 첨단 자동차, 신나게 때려 부수는 액션 장면에서 디테일한 감정 표현까지! 그야말로 볼거리가 충만한 영화라 하겠다. 물론 뤽 베송의 마니아들에게서는 뻔한 할리우드식 줄거리와 유치한 결론 때문에 '시시하다', '뤽 베송은 죽었다'는 등의 볼멘소리도 없지 않았지만……

택시가 하늘을 날고 최첨단 기기가 판을 치는 미래 지구를 우리의 용감한 브루스 윌리스가 고군분투하며 구해내는 '초특급 SF 액션 스펙터클 러브 로망 판타지' 같은 이 영화에 '웬 클래식?' 할 것이다. 실제로 이 영화를 봤다는 이들 중에서 클래식이 나오는 장면을 기억하느냐고 물으면 대개는 고개를 갸우뚱한다.

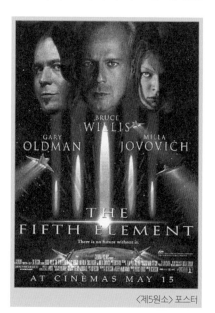

1914년 이집트의 어느 피라미드 발굴 현장에서 한 노학자가 지구의 미래를 바꿔놓을 비밀을 밝히며 영화는 시작된다. 그 비밀은 바로 피라미드의 벽에 새겨진 다섯 개의 원소다. 배경은 이내 300년도 더 지난 2259년 뉴욕으로 바뀐다. 지구에 거대한 괴행성이 다가오

〈제5원소〉 포스터

면서 지구는 비상사태가 된다. 이를 단순한 외계 행성의 공격으로만 생각하는 사람들과 달리 피라미드의 성직자인 코넬리우스^{이안 홀름 분}는 300년 전 예언대로 악마가 다가온 것이라고 생각한다.

코넬리우스는 예언처럼 우주인이 다섯 개의 원소를 가지고 찾아와 지구를 구해주길 기다린다. 피라미드에 의하면 5천년마다 세상이 바뀌고 악마가 찾아오는데, 이때 물·불·바람·흙을 상징하는 돌이 절대 인간과 결합해 세상을 구한다는 것이다. 그러나 만일 이 네 개의 요소가 악마와 결합하면 지구는 악마의 지배를 받게 된다. 예언대로 미지의 제5원소를 제외한 네 개의 원소를 가진 것으로 알려진 몬도샤 행성인들이 네 개의 돌을 가지고 지구를 찾지만 채 접근하기도 전에 만갈로라는 우주 해적에 의해 격추된다.

네 개 원소 보호를 위해 전직 우주 군인이었던 뉴욕의 택시 드라이버 코벤^{브루스 윌리스 분}이 구원의 전사로 등장한다. 그는 '사랑'을 상징하는 신비의 소녀 리루^{밀라 요요비치 분}를 사랑하게 되고, 전쟁 등의 인간 사회의 악을 보고 괴로워하는 절대 선 리루에게 사랑으로써 가치를 찾아주고 결국 지구를 구한다. 한마디로 〈제5원소〉는 사랑으로 모든 문제가 해결되는 해피엔딩의 영화다.

동양에서는 우주를 말할 때 성^成·지^止·생^生·화^化를 뜻하는 음양^{陰陽}과 행성의 이름을 뜻하는 화·수·목·금·토의 오행^{五行}을 붙여 '음양오행'이라고 하는데, 서양에도 동양의 오행과 유사한 개념인 네 가지 원소가 있다. 이것이 바로 물·바람·흙·불의 4원소이고, 아리스토텔레스는 여기에 천상의 불멸 물질인 에테르를 제5원소로 생각했다. 영화에서는 에테르 대신 등장인물 리루로 대변되는 '사랑'을 '제5원

<제5원소> 영화 중 한 장면

소'라고 하고 있다.

그런데 여기서 중요한 것은 7천만 달러에 달하는 엄청난 제작비도, 초현대적인 2300년의 뉴욕 거리도, 금방이라도 우리 눈앞에서 날아다닐 듯한 비행선과 첨단 자동차, 장 폴티에의 현란한 의상 같은 것도 아니다. 오히려 이 영화를 이해하는 데 결정적인 단서를 제공하는 장면이 바로 클래식과 맞물려 있다는 점이다.

에어리언 디바가 환상의 궁전에서 노래 부르는 장면을 기억하는가. 언뜻 우리나라의 소프라노 신영옥을 연상하게 하는 이 디바가 코벤에게 깊은 눈길을 보내며 부른 노래는 가에타노 도니체티^{Gaetano Donizetti, 1797-1848}의 오페라 〈람메르무어의 루치아^{Lucia di Lammermoor}〉에 나오는 '광란의 아리아^{Mad Scene}'다.

오페라 〈람메르무어의 루치아〉는 정략결혼으로 희생되는 젊은 연인의 비극적 종말을 그린 도니체티의 대표작이다. 원수 집안이지

가에타노 도니체티

만 서로 사랑하는 루치아와 리카르도. 그 두 사람의 사랑을 가로막으며 루치아를 정략결혼 시키는 루치아의 오빠 엔리코. 결국 절망한 루치아가 첫날밤 남편을 살해한 후 미쳐버리고 이에 충격을 받은 리카르도마저 자살로 생을 마감한다는 내용의 비극 오페라다.

이 중 미쳐버린 루치아가 새하얀 신부복을 온통 피로 물들인 채 부르는 아리아가 바로 '광란의 아리아-그분의 다정한 음성이 들린다*Il dolce suono mi colpi di sua voce*'이다. 사랑을 잃은, 그래서 돌이킬 수 없는 상처로 인해 정신을 놓아버린 한 순결한 여성의 아픈 마음을 섬세하고 드라마틱하게 그려낸 음악이기도 하다.

울었다가 웃었다가 사랑하는 이에게 속삭이다가 그가 부재함을 떠올리고 절망에 몸부림치는 여인을 그려야 하기에 루치아 역을 맡은 가수는 무엇보다 주목받는 프리마돈나여야 한다. 기교를 많이 써야 하는 곡이기에 콜로라투라소프라노가 맡게 되고, 콜로라투라 특유의 화려한 기술과 넓은 음역, 탁월한 가창력이 요구된다. 웬만해선 소화해내기 힘든 긴 호흡, 플루트와 견주는 고음, 그리고 트릴^{어떤 음을 연}^{장하기 위하여 그 음과 2도 높은 음을 교대로 빨리 연주하여 물결 모양의 음을 내는 장식음}의 연속으로 해서 19세기 오페라의 벨칸토 창법^{미성을 내는 데 치중하는 발성법}을 가장 잘 표현해내

고 있는 곡으로도 꼽힌다.

그렇다면 왜 이 아리아가 〈제5원소〉에서 불린 것일까? 그것은 사랑의 부재가 위기인 시대, 사랑을 놓치고 있음으로 해서 불완전하고 그로 인해 모두가 광란의 도가니에 빠져 있는 추한 인간들의 모습을 지적하고 싶었던 것이리라. 실제로 코벤은 이 디바의 메시지를 통해 제5원소의 비밀을 간파하고 지구를 구하는 데 성공한다.

자칫 놓쳐버릴 수도 있는 이 한 장면으로 인해 〈제5원소〉는 뤽 베송 감독을 추종했던 팬들의 이런저런 불평(?)에도 나름대로 그 의미에 충실한 작품이 되고 있다. 음악과 메시지의 성공적인 결합 덕분인 것이다.

미완성일 수밖에 없는, 그래서 더 겸손해지다
슈베르트의 〈미완성 교향곡〉과 〈마이너리티 리포트〉

SF작가 필립 K. 딕^{Philip Kindred Dick, 1928-1982}의 단편소설을 원작으로 한 스티븐 스필버그 감독의 2002년 작 〈마이너리티 리포트^{Minority Report}〉는 한동안 나에게 큰 숙제를 안겨주었다. 영화를 본 많은 이가 영화에 삽입된 클래식에 대해 물어왔는데 안타깝게도 미처 보질 못한 탓에 대답해줄 수가 없었기 때문이다.

결국 한참이나 지나서야 겨우 보게 되었는데, 막상 보고 나니 황망했다. 그간 여기저기 소개되었던 것으로 대충 짐작하던 영화였는데, 뜻밖에도 영화 속에는 나름대로 메시지를 전하기 위해 클래식이 고군분투한 흔적이 곳곳에 강하게 묻어 있었기 때문이다. 스필버그 감독이 유태인이었다는 사실도 새삼 떠올랐고, 이 영화에서 함께한 클래식의 의미가 워낙 깊어서였기 때문이기도 하다.

〈마이너리티 리포트〉의 배경은 2054년의 워싱턴이다. 영화는 세

〈마이너리티 리포트〉 영화 중 한 장면

〈마이너리티 리포트〉 포스터

〈마이너리티 리포트〉 영화 중 한 장면

명의 예지자, 즉 한 명의 여자와 두 명의 쌍둥이를 통한 치안 시스템 프리크라임이 성공적으로 시행되고 있는 범죄 예방 수사국에서 출발한다. 프리크라임은 자꾸 늘어가는 범죄를 근절하기 위해 예지자들을 통해 범죄를 예견하고 그 범죄가 일어나기 전에 범인들을 검거하여 범죄 없는 세상을 만들어간다는 시스템이다.

이 시스템은 완벽하게 가동되어 찬사를 받았지만 그 이면에는 치명적인 문제가 숨어 있다. 바로 영화의 제목이기도 한 '마이너리티 리포트'가 그것이다. 예지자 세 명의 범죄 예언은 대부분 일치하지만 가끔 그중 한 사람이 다른 예언을 하는 경우가 있다. 그 다른 의견이 바로 '마이너리티 리포트'인데, 범죄 예측 시스템은 완벽하게 돌아가야 한다는 논리 때문에 마이너리티 리포트는 숨겨진다.

영화는 프리크라임 팀장 존 앤더튼^{톰 크루즈 분}이 살인범이 될 것이라는 엉뚱한 예언이 나오면서부터 큰 격류에 휩싸인다. 존은 어린 아들을 잃은 상처 때문에 아내와도 이혼하고 오직 살인 예방에 모든 것을 바치고 있는 인물이다. 하지만 살인자가 될 존재로 몰리면서 자신의 무죄 입증을 위한 마이너리티 리포트를 찾기 위해 필사의 탈주를 감행한다. 결국 그 모든 것이 프리크라임의 어두운 이면이었음이 밝혀지고 프리크라임은 해체된다. 이후 존은 자신의 누명을 벗기는 데 앞장섰던 아내와 새 생명의 탄생을 기대하며 새 삶을 시작한다.

역시 스필버그 감독답게 그는 한순간도 딴짓할 수 없게끔 영화 흐름을 정신없이 몰고 갔다. 살인 예방을 위한 시스템이 사실은 살인으로부터 시작되었다는 것, 인간인 이상 그 어떤 것도 완벽할 순 없다는 깨달음이 새삼스럽다. '예지자는 허수아비이고, 진짜 힘을 가진

건 조종하는 사제이다?'라고 되묻던 극중 인물의 대사 등을 통해 다가왔던 것 역시 적지 않았다. 이를테면 원죄, 진정한 종교, 미완성 등등…….

그러한 느낌들을 뒷받침해준 것은 놀랍게도 OST 음반에는 실려 있지도 않은 클래식이었다. 영화 시작에서부터 존이 예지자들의 보고서를 영사해 범죄가 발생한 장소를 찾아낼 때마다, 심지어 자신의 살인 예시를 대하던 충격적인 장면에서까지 인상적으로 등장하던 슈베르트^{Franz Peter Schubert, 1797-1828}의 〈미완성 교향곡^{Symphony 제8번 b단조 op.759 'Unfinished'}〉 1악장의 선율이 바로 그 대표적인 예다.

교향곡은 대개 4악장이 일반적이다. 슈베르트는 2악장까지만 남겨놓고 세상을 떠났다. '미완성'이라는 제목이 붙은 것은 이 때문이다. 이 곡은 극심한 가난과 세상의 몰이해를 견디지 못하고 30대 문턱에서 세상을 떠난 슈베르트의 삶과 죽음을 되돌아보게 하는 의미

실내악을 연주하는 슈베르트

의 선율이기도 하다.

훗날 후배 작곡가 브람스^{Johannes Brahms, 1833-1897}는 〈미완성 교향곡〉을 놓고 감탄했다.

"양식적으로는 분명히 미완성이지만 내용적으로는 결코 미완성이 아니다. 이 두 개의 악장은 어느 것이나 내용이 충실하며, 그 아름다운 선율은 사람의 영혼을 끝없는 사랑으로써 휘어잡기 때문에 어떤 사람이라도 감동하지 않을 수 없다. 이처럼 온화하고 친근한 사랑의 말로써 다정히 속삭이는 매력을 지닌 교향곡을 나는 일찍이 들은 적이 없다."

'양식적으로는 미완성이면서도 내용적으로는 완성된 교향곡'이라는 점이 바로 이 〈미완성 교향곡〉의 생명인 셈이다. 하지만 스스로의 천재성을 다 펼쳐보지도 못한 채 쓸쓸하게 세상을 등진 한 천재 작곡가라는 점에서 더 남다르게 다가오는 곡이다. 그런 점에서 볼 때, 살인 예시에 대한 확고부동한 신념으로 가득 찬 존이 마치 전지전능한 신처럼 미래의 살인자들을 잡아들이지만 결국 그것은 '완성'이 될 수 없는 '미완성'이었다는 점으로 대비시키는 부분은 이 영화의 압권이다.

그뿐인가? 예지자들을 한곳에 모아놓고 그곳을 '사원'이라 부르고, 죄수들을 지키고 있는 문지기는 바흐의 칸타타 〈예수, 인간 소망의 기쁨이여^{Jesu, Joy of Man's Desiring}〉를 연주한다. 결국 인간 세상을 구원하는 것은 '인간'이 아니라 '예수'임을 찬양하는 합창곡이다. 즉, 예지자는 아니라는 얘기다. 게다가 그 음악을 연주하는 문지기의 이름이 하필이면 '기드온^{성경에서 이스라엘을 지켰던 영웅}'이라는 것은 '예지자=신'으로

착각하는 인간들을 조롱하는 스필버그의 장난 아닐까.

또 한 가지 빼놓을 수 없는 부분이 있다. 아들을 잃은 상처에서 벗어나지 못한 존이 마약을 사들고 집에 돌아와서 가족들의 홀로그램을 볼 때 조용히 깔리던 차이콥스키의 〈비창 교향곡^{Symphony No.6 in b단} 조 op.74 'Pathetigue'〉의 선율이다. 삶과 죽음의 고뇌를 극적으로 표현하는 대표적인 음악이 바로 '비창'이니만큼 새삼 설명하지 않아도 존의 비애가 그대로 절절히 다가오던 대목이다. 그리고 원죄로 상징되는 엔라이볼리 살인 분석 장면에서 또다시 울리던 바흐의 〈예수, 인간 소망의 기쁨이여〉는 잔인하기까지 하다.

클래식을 좋아한다고 해서 무조건 클래식을 강조하려는 것은 결코 아니다. 하지만 이 영화에서 클래식이 차지하는 비중은 영화 전체의 메시지를 관통하고도 넘친다. 이 부분을 간과하고 완전한 설명이 가능했을까 의아스러울 정도로 말이다. 하긴 완성이 불가능한 미완성의 우리이니까. 이 역시 '미완성'인 것이 어쩌면 더 자연스러우리라. 새삼 겸손해지기도 하고……

진실만이 진실이다
슈베르트의 〈죽음과 소녀〉와 〈시고니 위버의 진실〉

제목이 황당하게 바뀌는 바람에 사뭇 다른 이미지가 되어버리는 영화가 종종 있다. '시고니 위버의 진실'이라는 제목으로 개봉되었던 로만 폴란스키^{Roman Polansky} 감독의 1994년 작 〈죽음과 소녀^{Death and the Maiden}〉 역시 그러한 폐해를 본 영화라 하겠다. 이 작품은 피노체트 정권을 피해 미국으로 건너간 칠레 작가 아리엘 도프만^{Ariel Dorfman}의 희곡 〈죽음과 소녀〉가 원작인데, 영화 메시지를 더 강하게 부각시키며 전편에 흐르는 음악 역시 슈베르트의 현악 사중주곡 〈죽음과 소녀〉이다.

그런데 엉뚱하게도 '시고니 위버의 진실'이라는 제목이 붙여지면서, 깊은 사색을 요구하는 이 영화는 〈에일리언^{Alien}〉 시리즈로 유명한 여전사 시고니 위버^{Sigourney Weaver}가 새롭게 활약하는 SF물로 연상되는 부작용을 낳았다.

실상 이 영화는 SF와는 전혀 무관하다. 영화의 원제가 영화 전반을 수놓던 슈베르트의 현악 4중주^{String Quartet No. 14 d} ^{단조 D.810} 〈죽음과 소녀 ^{Death and} ^{the Maiden}〉와 동명^{同名}이라는 점도 놓쳐서는 안 될 부분이다. 그만큼 음악이 영화의 주요 코드로 자리하고 있는 탓이다. 그 때문에 영화는 슈베르트의 〈죽음과 소녀〉에서부터 시작되고 역시 이 음악으로 대단원을 맺는다.

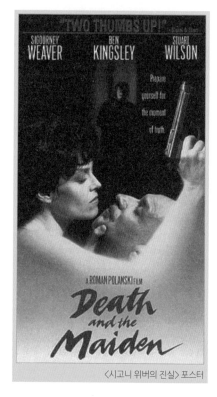

〈시고니 위버의 진실〉 포스터

군사독재 시절 학생운동을 주도하다 도피한 헤라르도 대신 잡혀 성고문을 당한 파올리나. 그녀는 독재정권이 무너진 뒤에도 15년 전의 악몽을 떨치지 못한 채 정신분열과 대인공포증을 앓고 있다. 변호사인 남편 헤라르도는 과거의 악행을 조사하는 인권위원회의 대표로 임명되고 두 사람은 평범한 가정을 이루며 사는 것처럼 보이지만, 파올리나의 아픈 과거와 그에 생명을 빚진 헤라르도의 결혼생활은 행복하지 못하다.

이런 두 사람의 미묘한 갈등과 신경전 사이로, 어느 날 한 사람이 끼어든다. 폭우가 쏟아지는 밤, 자동차가 고장 나는 바람에 남편을 데려다준 의사 미란다. 그의 목소리를 듣는 순간 파올리나는 자신을

고문한 인물임을 직감한다. 고문하면서 미란다는 친절하게도(?) 그녀에게 그녀가 가장 좋아하던 슈베르트의 〈죽음과 소녀〉를 들려주었다. 눈이 가려진 채 성폭행당하는 동안 들리던 바로 그 슈베르트의 〈죽음과 소녀〉의 CD가 미란다의 차에서 발견되자 범인임을 확신한 파올리나는 미란다를 위협, 자백을 받아내려 한다. 그러나 헤라르도는 목소리로만 범인을 추정해서는 안 된다며 인권과 법을 내세워 말린다.

파올리나는 무법 상태의 밀실에서 당한 일을 법으로 심판할 수 없음에 좌절한다. 정신적 상처 때문에 점점 미쳐가는 듯한 파올리나가 사실은 가장 이성적이고 올바른 판단을 하고 있고, 냉정한 이성의 소유자라 자부하는 헤라르도와 그저 선량하고 정직해 보이는 의사 미란다가 그 '진실'을 은폐하는 데 급급한 모습은 이 영화가 무엇을 말하고자 하는지 명료하게 보여준다.

권총 위협과 고문에도 미란다가 잡아떼자 파올리나는 그냥 처형

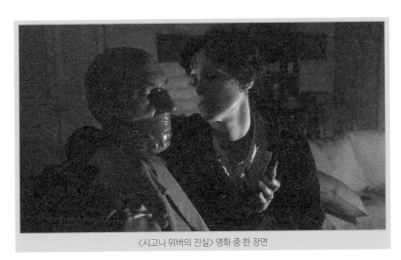

〈시고니 위버의 진실〉 영화 중 한 장면

하기로 결정한다. 하지만 완강히 부인하던 미란다가 죄를 인정하는 순간 파올리나는 그를 풀어준다.

파올리나가 원하는 것은 오직 한 가지였다. 미란다가 죄를 인정하고 진심으로 사과하는 것! 모든 반성은 행위의 인정에서부터 시작되는 것이므로……. 미란다가 죄를 시인하는 순간 파올리나는 15년 동안 자신의 삶을 억압했던 무섭고 더러운 과거로부터 자유로워진다. 이때 현악 4중주 〈죽음과 소녀〉가 울린다. 바로 대립과 불신이라는 구도의 화해점인 것이다.

빨리 곡을 쓰는 것으로 유명했던 슈베르트가 이례적으로 3년에 걸쳐 완성한 이 곡은 독일 시인 마티아스 클라우디우스^{Matthias Claudius, 1740-1815}의 시를 가곡으로 만든 것이다.

"나는 아직 젊어요, 그러니 이대로 내버려두세요" 하며 죽음에 저항하는 병상의 소녀를 "아름답고 상냥한 아가씨, 나는 당신 친구요. 두려워 말고 내 품 안에서 편히 잠드시오"라며 유혹하는, 소녀와 죽음의 신의 대화를 다룬 작품이다.

죽음은 공포의 대상이 아닌 잠이요 안식이니, 두려워할 것이 아니라는 깨달음 때문이었을까? 가곡을 지은 7년 뒤인 1824년, 슈베르트는 이 가곡의 선율을 바탕으로 현악 4중주곡 〈죽음과 소녀〉를 완성했고 2년 후 굶주림에 못 이겨 세상을 떠났다.

많은 예술가가 살아 있을 때 편안했던 경우가 드물지만 슈베르트는 그중에서도 특히 불행한 음악가였다. 고작 30여 년에 불과한 세월을 사는 동안 그는 단 한 번도 음악 재능을 인정은커녕 따뜻한 갈채조차 받은 적이 없다. 그는 거의 굶어 죽었다고 할 정도로 가난과 병

슈베르트의 〈죽음과 소녀〉는 많은 예술가에게 영감을 남겼다. 오스트리아 화가 에곤 실레의 '죽음과 소녀'

마에 시달렸던 작곡가다.

그런 상황 탓이었는지 슈베르트는 내성적이고 어두운 성격의 소유자였다. 그는 '이 세상에 흥겨운 노래란 존재하지 않는다'라는 말을 남겼을 정도로 세상을 고통스럽게 바라본 작곡가였다. 그가 19세 때 작곡한 교향곡 제4번 〈비극적〉, 현악 4중주 〈죽음과 소녀〉, 가곡집 〈겨울 나그네〉 등을 보더라도 충분히 그 시선을 느낄 수 있다.

30여 년의 짧은 생이 가난과 질병, 고독의 쓰라린 삶이었던 슈베르트에게 죽음은 결국 편안한 안식이었으리라. 곧 있을 세상과의 이별까지도 초연하게 만드는……. 〈죽음과 소녀〉에는 그런 고독한 작곡가의 마음이 담겨 있기에 이 영화가 말하고자 하는 '진실'이 더 강

하게 다가온다.

 그런 탓일까. 이 영화를 지켜보는 내내 시종일관 고통스럽다. 특히 마지막 순간, 모든 것이 반전되고 나서 홀연히 자리를 털고 일어나 뚜벅뚜벅 돌아가는 파올리나의 모습은 그 침묵 때문에 더욱 고통스럽다. 자신을 고문했던 악인을 편안한 마음으로 바라볼 수 있는 통 큰 이는 아마 드물 것이다. 죽음 역시 결코 초연해질 수 없는 비장한 현실이다. 그러나 진실을 밝힘으로써 진정 자유로워질 수 있었던 파올리나와 죽음의 공포를 '안식의 평화'로 받아들이는 소녀의 선율을 통해 보는 이들은 겸허해질 수밖에 없다.

 갑자기 〈죽음과 소녀〉의 CD에 손이 가는 이유도 그래서일지 모르겠다. 외로워서, 또는 위안받고 싶어서…….

내가 나를 위로할 때

고달픈 감정에 휘말려
셀프 힐링이 필요한 순간!
날다 지쳐 포기하고 싶을 때
내 안의 숨은 힘을 찾아보자!

김나위 지음 | 값 13,000원

어른이 되어보니

괜찮아, 다 지나가니까!
오늘을 살아가는 우리에겐
인생 꿀팁 메시지가 있다!

이주형 지음 | 값 13,000원

말주변이 없어도 대화 잘하는 법

말하는 방법만 바꿔도
인생이 스마일
대인관계를 밀착시키는
말하기의 현실적 노하우!

김영돈 지음 | 값 13,000원

아웃 오브 박스

고정관념을 바꾸는
새로운 통찰법
시간·공간·생각·미래를
변화시켜라!

오상진 지음 | 값 15,000원

질문지능

생각을 자극하고
혁신을 유도하는 질문
질문을 바꾸면 문제가 바뀌고,
문제를 바꾸면 혁신이 시작된다!

아이작 유 지음 | 값 15,000원

내 편이 아니라도 적을 만들지 마라

현명한 토끼는
세 개의 굴을 판다
원하는 것을 얻어내는
인간관계의 기술!

스아오옌 지음 | 양성희 옮김 | 값 15,000원

DAYEONBOOK 전화 : 070-8700-8767 팩스 : 031-814-8769 이메일 : dayeonbook@naver.com

어떻게 인생을 살 것인가

하버드대 인생학 명강의
하버드 엘리트들이 전하는
성공 바이블!

쑤린 지음 | 원녕경 옮김 | 값 15,000원

심리학이 이렇게 쓸모 있을 줄이야

Getting Better 심리학
사람의 마음을 읽을 줄 알면
세상의 변화도 두려울 것 없다!

류쉬안 지음 | 원녕경 옮김 | 값 13,000원

멈추어야 할 때 나아가야 할 때 돌아봐야 할 때

자신을 찾아가는
세 가지 삶의 시간표
적당히 여유 있는 마음가짐을
가질 때 인생이 경쾌해진다!

쑤쑤 지음 | 김정자 옮김 | 값 15,000원

품격 있는 대화

자존감과 가치를 높이기
상대방의 마음을 움직이고
당신의 품격을 높이는 법!

한창욱 지음 | 값 14,000원

욱하는 성질 죽이기

행복을 위한 분노 조절법
폭발적인 감정을 스스로
통제하여 멈추게 하는 기술!

OtvN 〈비밀독서단〉 선정도서
화를 다스려야 인생이 달라진다

로널드 T 포터-에프론 지음 | 전승로 옮김
값 15,000원

인생을 바르게 보는 법 놓아주는 법 내려놓는 법

쑤쑤의 치유심리학
발걸음 무거운 당신에게
쉼표 하나가 필요할 때!

쑤쑤 지음 | 최인애 옮김 | 값 15,000원

삼국지 조조전(전15권)

천하의 백성을 불쌍히 여긴
성인 조조!
천하의 군웅을 무릎 꿇린
비열한 영웅 조조!
내가 천하를 버릴지언정,
천하가 나를 버리지 못하게 할
것이다!

왕샤오레이 지음 | 하진이 · 홍민경 옮김
각 권 값 13,000원

광기와 천재성의 폭발적 결합
바흐의 〈골드베르크 변주곡〉과 〈양들의 침묵〉

　여름철에 가장 인기 있는 영화 장르는 역시 무더위를 싹 물리칠 만한 등골 써늘한 공포물이 아닐까 싶다. 해마다 어김없이 '이래도 안 무서워?' 하는 식의 영화들이 명함을 내밀지만 역대 공포물 중 가장 압권은 뭐니 뭐니 해도 조나단 드미^{Jonathan Demme} 감독의 1991년 작 〈양들의 침묵^{The Silence Of The Lambs}〉일 것이다.

　이 영화는 범죄 전문 기자 출신 토머스 해리스^{Thomas Harris}의 원작을 바탕으로 하였는데, 이 소설은 처음에는 영화화가 불가능하다는 평가를 받았다. 그러나 컬트 영화의 거장 조나단 드미의 연출에 힘입어 10년에 한 번 나올 만한 수작이라는 평가와 함께 1992년 아카데미 주요 5개 부문^{작품, 감독, 남우주연, 여우주연, 각색}을 석권해 그해 가장 주목받는 영화가 되었다.

　식인, 피부 도려내기, 여장 남자 등 기이한 소재와 복잡한 내용의

빈틈없는 각본, 게다가 냉철한 신참 FBI 요원을 연기한 조디 포스터와 상상을 초월하는 엽기적인 식인 살인마를 연기한 안소니 홉킨스의 완벽한 구도 등에서 이 작품은 '고급 심리 스릴러' 영화의 대표작으로 꼽힌다. 영화는 인간사의 사소한 사건 또는 기억에서 사라진 과거의 흔적이 현재, 그리고 미래에까지 얼마나 큰 영향을 미치는가를 보여주고 있다.

뭐니 뭐니 해도 안소니 홉킨스의 소름끼치는 연기가 압권이다. 그가 연기한 한니발 렉터 박사가 뿜어내는 전율스런 눈빛은 관객들을 얼려버리기에 충분했으며, 그가 등장하는 장면은 말 그대로 긴장감의 극치였다. 특히 스털링^{조디 포스터 분}과 렉터 박사의 첫 대면에서 그녀의 냄새를 맡는 장면은 영화 사상 가장 고요한 동작이면서, 가장 오

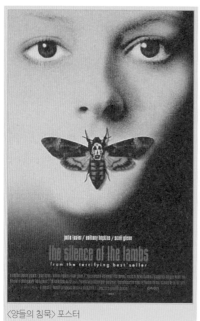

〈양들의 침묵〉 포스터

〈양들의 침묵〉 영화 중 한 장면

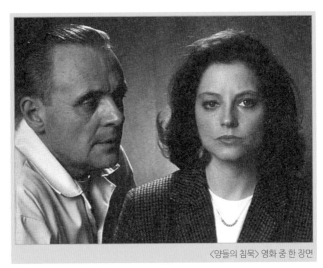

싹한 전율을 자아낸 것으로 평가되고 있다. 조디 포스터는 이 장면을 찍으면서 안소니 홉킨스의 눈빛에 겁이 났었다고, 후일 고백하기도 했다.

어린 시절 부모를 잃고 친척집과 고아원을 전전하면서 성장했지만 똘똘한 FBI 요원 스털링과 인육을 먹는 천재 범죄자 렉터 박사의 팽팽한 심리 대결이 작품의 큰 축이다. 여기에 여자들을 납치해 인피 人皮를 벗겨 죽이는 잔혹한 살인자, 일명 버팔로 빌이 둘을 이어주는 매개로 등장한다.

'양들의 침묵'이라는 영화 제목은 스털링에게 던지는 렉터 박사의 질문 "양들은 침묵하는가?"에서 따왔다. 스털링은 어린 시절 보안관인 아버지가 범죄자의 총에 맞아 죽어가는 모습을 보면서도 아무것도 할 수 없었던 자신에 대한 무력감이 큰 상처로 남아 있는 인물이다. 아버지가 죽은 뒤 그녀는 친척집에 맡겨진다. 그런데 친척집은

하필 양을 도살하는 도살장이었다. 어느 날 양들의 비명 소리에 잠을 깬 그녀는 죽음에 직면한 양을 구하기 위해 양 한 마리를 안고 도망친다. 하지만 양의 무게를 이기지 못해 얼마 못 가 붙잡힌다. 그래서 또 한 번의 큰 상처를 얻는다.

렉터 박사는 이를 조롱하며 스틸링의 사건 해결력을 시험한다. 영화는 시종일관 음험하면서도 잔인하고 싸늘한 공포와 이상 심리가 던져주는 헤어나기 어려운 그물에 갇힌 듯 답답함으로 이어진다. 어찌 보면 뱃속이 뒤틀리는 엽기이기도 한 이 영화의 클라이맥스 장면은 바로 구금 상태인 렉터 박사가 경찰관의 얼굴을 물어뜯고, 태연하게 경찰봉으로 죽이는 탈출 장면일 것이다.

렉터 박사를 연기한 안소니 홉킨스는 '악마의 화신' 그 자체인 듯한 혼돈을 오래도록 겪었다고 훗날 술회했다. 그럴 만큼 생생했던 끔찍한 살인의 현장에서 마치 이를 사주하듯 함께 엮인 음악이 아이러니컬하게도 바흐의 〈골드베르크 변주곡Goldberg Variations in G major, BWV 988〉이다.

바흐의 가장 매혹적인 작품 중 하나로 꼽히는 〈골드베르크 변주곡〉은 실상 공포라든가 살육, 엽기 같은 것과는 하등 상관이 없는 작품이다. 오히려 불면증에 시달리고 있던

〈골드베르크 변주곡〉 악보

카이저링크 백작을 위해 바흐가 작곡해준 '초강력 수면 음악'이라는 일설(정확한 것은 아니다)로 유명한 작품이다. 골드베르크^{Johann Theophil Goldberg, 1727-1756}는 이 음악을 연주하던 당시의 하프시코드^{쳄발로. 14세기경 이탈리아에서 고안된 건반악기} 연주자였다.

'불면증 치료 음악이 왜 여기에 사용된 것일까?' 하는 의문이 들 수도 있을 터! 사실 이는 바흐가 어떤 작곡가인지를 알면 쉽게 수긍할 수 있다. 바흐는 그 어떤 작곡가보다도 정교하고 치밀한 음악을 하는 인물로 정평이 나 있다. 불면증 치료 음악이라는 조금 우스꽝스런 일화가 붙어서 그렇지, 〈골드베르크 변주곡〉은 그중 특히 뛰어난 절묘한 조합의 음악이다.

사실 '골드베르크 변주곡'은 통칭이고, 바흐가 이 곡에 붙인 원래의 명칭은 '여러 가지 변주를 가진 아리아^{Aria mit verschiedenen Veranderungen}'였다. 간단히 '아리아와 변주'라고 해도 되었을 텐데, 제목이 이렇게 정해진 이유가 뭘까? 바흐가 작센 공으로부터 궁정 음악가의 칭호를 받으려 했을 때 그 중개 역할을 헤르만 카를 폰 카이저링크 백작^{Hermann Karl von Keyserlingk, 1697-1764}이 했었다. 이 백작을 모시고 있던 이가 바로 골드베르크였고, 바흐는 그가 뛰어난 연주자라는 점을 감안하여 골드베르크가 연주한다는 전제 아래 이 작품을 만들어 백작에게 헌정한 것이다. 작품의 주제로 사용된 아리아는 1725년 그가 아내를 위해 만든 〈막달레나 바흐를 위한 연습곡집〉 제2권에 있는 주제 선율로, 이것에 30개의 변주를 붙인 작품이 바로 〈골드베르크 변주곡〉이다.

마치 잘 쌓은 건축물처럼 대목마다 감탄이 절로 나오게 하는 기막

힌 맞물림 등으로 해서 그간 수많은 학자가 바흐 음악의 절묘한 짜임새를 파헤쳐보려고 눈물겨운 노력을 아끼지 않았다. 그런 놀라운 짜임새를 바탕으로 마치 신비로운 핵분열을 하듯 장대한 변주곡으로 솟아오르는 작품이 바로 〈골드베르크 변주곡〉이다.

그러한 점에서 바흐는 가히 '음ﷺ의 천재'라고 해도 과언이 아니다. 그러니 우리가 파악할 수 있는 요소들과 파악할 수 없는 요소가 함께 어우러지는 바흐의 음악이 상처받은 현대인의 상식에서 벗어난 인간 행태를 표출한 영화의 있을 법한 거짓말, 특히 더욱 공포를 자아내는 장면들에 선택된 것은 어쩌면 대단히 당연하다.

물론 영화와 음악 모두 가볍게 다가가서는 그 진면목을 느끼기 어렵다는 취약점은 있다. 하지만 역대 공포영화로서 이보다 더한 것이 있을지, 또한 이보다 더 정교한 아름다움을 선사하는 선율이 있을지를 생각해본다면 분명 그 정도의 '힘듦'은 기꺼이 감수해볼 만한 즐거움일 것이다.

병적인 사랑의 테마
베를리오즈의 〈환상 교향곡〉과 〈적과의 동침〉

넘치지도 부족하지도 않게 더없이 이상적인 커플. 결혼 4년째인 로라줄리아 로버츠 분와 마틴패트릭 베긴 분 부부는 누가 보더라도 행복한 커플이다. 하지만 아름다운 해안 저택만큼이나 아름다운 안주인 로라의 삶은 겉으로 보이는 것처럼 그렇게 아름답지 못하다. 이는 남편 마틴의 병적인 편집증과 의처증 때문이다. 세면대에 걸린 수건이 반드시 완벽한 일직선으로 걸려 있어야 마음이 놓이는 남자, 선반에 놓인 통조림 배열이 조금이라도 비뚤어져 있다면 그 즉시 아내에게 주먹을 날리는 남자, 단순히 이웃집 남자일 뿐인데 인사를 나눴다는 것만으로도 '불륜'으로 몰아가는 남자, 마틴은 그런 남자다. 게다가 엄청나게 주도면밀하기까지 해서 그녀는 절대로 그의 사슬에서 벗어날 수 없는 형극의 삶을 살아간다.

하지만 그렇게 살다가는 언젠가 쥐도 새도 모르게 죽임을 당할 수

도 있다는 극단적 공포감이 로
라로 하여금 탈출을 준비하게
한다. 결국 그녀는 죽음을 가
장한 탈출에 성공하고 제2의
인생을 시작한다. 마침 벤이
라는 착한 남자도 만나 진정
한 사랑을 깨닫게 되면서 그녀
의 삶은 그야말로 '불행 끝 행
복 시작'의 길을 간다. 하지만
로라의 탈출을 눈치챈 마틴의
등장으로 그녀는 또다시 벼랑
끝으로 내몰린다. 결국 그녀는

〈적과의 동침〉 포스터

살아 있는 한 결코 벗어날 수 없는 상대 마틴에게 방아쇠를 당김으로
써 기나긴 불행에 종지부를 찍는다.

〈귀여운 여자〉의 줄리아 로버츠가 트레이드 마크인 사랑스런 미
소를 잃은 채 너무도 고통스런 표정으로 등장한 탓에 불행한 한 여자
의 탈출이 제발 성공으로 끝나길 절로 빌게 되는 〈적과의 동침Sleeping
with the Enemy〉. 이 영화는 조셉 루벤Joseph Ruben 감독의 1991년 작이다.

믿기진 않지만 그럴 수도 있겠다는 사실감이 더 으스스한 기분을
느끼게 한 영화였는데, 그 '으스스함'을 더욱 극대화시킨 음악이 있
다. 바로 마틴이 등장할 때마다 혹은 마틴이 잠자리를 가지려 할 때
마다 틀던 프랑스 작곡가 베를리오즈Louis Hector Berlioz, 1803-1869의 〈환상
교향곡Symphonie Fantastique in C Major, Op.14a〉이 그것이다.

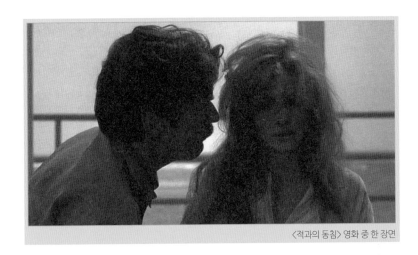

 '환상'인데 어찌 이렇게 괴기한 영화에 삽입되었냐고? 환상도 환상 나름이다. '환상'이라는 단어에서 흔히 연상되는 아름답고 영롱하고 꿈꾸는 듯한 분위기를 떠올렸다면 큰 낭패! 낭만파 시대의 작곡가인 베를리오즈의 환상은 오색찬란한 환상이 아닌, '병적인 절망과 환각의 환상'이다.

 여기에는 베를리오즈의 쓰라린 사연이 담겨 있다. 1827년, 영국 셰익스피어 극단의 프랑스 파리 공연 무대에 올랐던 아일랜드 출신의 여배우 해리엇 스미드슨^{H. Smithson}에게 스물네 살의 청년 베를리오즈는 그만 온 마음을 빼앗겨버렸다. 사랑에 빠진 이들이 그러하듯이 이후 베를리오즈의 삶은 그야말로 우여곡절의 시간들로 이어졌다. 그도 그럴 것이 일방적인 짝사랑이었으니 그 얼마나 파란만장했을까. 결국 스미드슨의 마음을 얻는 데 성공하여 결혼까지 하긴 했다. 하지만 서로의 성격 차로 삐끗거렸고, 결국 먼저 세상을 떠난 스미드슨의 뒤를 따라 그 역시 세상을 뜨고 만 비참한 사랑이었다.

1830년, 베를리오즈가 27세 때 완성한 이 곡은 이러한 스미드슨과의 파란만장한 사랑을 통해 이루어낸 그의 대표 작품이다. 또한 교향곡 사상 돋보이는 중요한 작품인데, 그 당시 사회에 20세기 초 현대음악의 포문을 연 스트라빈스키^{Igor Stravinsky, 1882-1971}의 〈봄의 제전^{Le sacre du printemps}〉과 맞먹는 충격을 주었다.

　　베를리오즈의 음악은 베토벤 등 그 이전 작곡가들의 토대 위에서 발전된 것이긴 하다. 하지만 베를리오즈 특유의 고집스럽고 유별난 분위기가 남다른 것으로 정평이 나 있다. 특히 그의 〈환상 교향곡〉은 형식에 구속된 고전적 교향곡을 쓰기란 너무나 어려웠던 베를리오즈의 성격이 확실하게 드러난 작품이다. 너무나 다감하고 병적인 몽상과 육체를 불태울 만큼 정열적인 성향의 소유자였던 베를리오즈는 대담해서 이 작품을 쓴 것이 아니다. 오히려 그렇게 표현하지 않고는 못 배기는 강한 충동에서 마치 자서전적인 음악을 만들었던 것이다.

베를리오즈

　　베를리오즈 그 자신인 듯 음악 속 주인공은 병적인 감수성과 치열한 창조력을 가진 젊은 음악가다. 그는 결국 짝사랑으로 결말나고 만 사랑의 절망으로 말미암아 아편을 먹는다. 다만 그 분량이 적어서 죽지는 않고, 혼수상태에 빠져

단두대를 넘나들며 환각의 세계에 빠져든다.

'어느 예술가의 생애 이야기'라는 부제가 붙어 있으며, 5개의 악장에는 각각 '꿈과 정열', '무도회', '들의 풍경', '단두대로의 행진', '바르푸르기스의 밤의 꿈' 등 5개의 표제가 붙어 있다. 실연한 젊은 예술가가 절망에 빠져 극약을 먹고 무서운 환상을 본다는 예제[超題]도 붙어 있다. 사랑하는 여인의 모습을 특정한 선율 형태로 나타내어 고정관념화하며 전 곡의 극적 느낌을 통일시키고 있는 이 곡은 훗날 낭만파 표제 음악 최초의 중요한 작품으로, 리스트·바그너 등에게 큰 영향을 주었다.

병적인 집착을 보이는 〈적과의 동침〉의 마틴과 죽음과 환각을 넘나들며 한 여배우에 대한 사랑을 그리는 〈환상 교향곡〉이 기막힌 동침을 이루는 것은 바로 작곡가의 그러한 비극적 사랑의 그림 때문이다. 결국 그 모두가 지나친 집착으로 이어졌다는 점에서 두 사랑 모두 비극이 되었다는 점이 어찌 그리 신기하게도 닮은꼴을 하고 있는지, 또 어찌 그리 탁월한 음악 선택을 했는지 무릎을 탁 치게 만든다.

다만, 그 못된 마틴이 등장하는 장면에서 반드시 등장하는 음악이 되었다는 이유로, 이 〈환상 교향곡〉 역시 '못된 작품'으로 여겨지면 어쩌나 하는 걱정은 든다. 지나치면 필시 문제겠지만, 그러한 극적 장치가 오히려 자극적이긴 할 것 같다. 적당하게 약간의 감미료가 되어 이 '환각의 선율'이 얼마나 감미로운지 놓치지만 않는다면 말이다. 마치 금지된 쾌감을 살짝 엿보는 가슴 두근거리는 설렘과 함께라면 더할 나위 없고…….

불륜의 여인이 다짐하던 복수의 아리아
푸치니의 〈나비 부인〉 중 '어느 갠 날'과 〈위험한 정사〉

비디오테이프로 영화를 보는 것이 한창인 때가 있었다. 그때 우리 동네의 한 비디오 가게 아저씨는 신혼으로 보이는 젊은 부부가 비디오를 빌리러 오면 꼭 애드리안 라인^{Adrian Lyne} 감독의 1987년 작 〈위험한 정사^{Fatal Attraction}〉를 권하는 것으로 유명했다.

한 여자와의 하룻밤 사랑이 빚은 무시무시한 비극을 다룬 〈위험한 정사〉를 왜 하필 한창 사랑으로 가득한 젊은 부부에게 권하는지 의아하기도 하지만, 영화를 다 보고 나면 고개가 끄떡여지기도 한다. 나름대로 이 새내기 부부의 앞날을 위해 특별한 의미(?)를 부여한 아저씨의 의도가 애교스럽기도 하고……. 불륜의 위험이라든지, 가정의 소중함이라든지, 뭐 그런 이야기를 아저씨는 나름대로 하고 싶었던 것일 테니까.

라인 감독은 〈나인 하프 위크〉, 〈야곱의 사다리〉, 〈은밀한 유혹〉,

〈플래시댄스〉 등의 작품들을 통해 남녀의 타오르는 성적 욕구와 함께 인간의 깊은 내면을 감각적으로 그리는 것으로 정평이 나 있다. 그런 그가 다시 메가폰을 잡은 작품이니 〈위험한 정사〉 역시 개봉 당시 흥행은 물론 사회적으로도 큰 반향을 일으킨 화제작이었다.

섹시한 매력으로 유명한 마이클 더글러스^{Michael Douglas}와 독한 악녀의 이미지로 유명한 글렌 클로즈^{Glenn Close}가 주연한 〈위험한 정사〉는 매력적인 아내와 귀여운 아이를 둔 출판사 변호사 댄이 어느 날 파티에서 우연히 만난 독신 여성 알렉스의 요염한 매력에 이끌려 하룻밤 불륜에 빠져드는 데서부터 시작된다.

하룻밤의 유희였던 댄은 알렉스가 자고 있을 때 메모만 남겨두고 떠나고, 그럴 수가 없었던 알렉스는 임신 사실을 고백하며 반 위협,

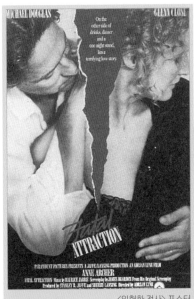

〈위험한 정사〉 포스터　〈위험한 정사〉 영화 중 한 장면

반 애원조로 집요하게 매달린다. 댄으로서는 전혀 예상치 못했던 일이다. 그는 어떻게든 알렉스를 떼어놓으려 하고 그럴수록 그녀는 더욱 매달린다. 그녀는 댄의 아이를 유괴하기도 하고, 댄의 가정에 침입하여 댄의 아내 베쓰와 싸움을 벌인다. 결국 알렉스의 집착은 죽음으로 막이 내린다.

불륜을 하룻밤 사랑 정도로 가볍게 치부하는 이들이 있다면 그야말로 섬뜩하기 짝이 없는 영화다. 〈시애틀의 잠 못 이루는 밤^{Sleepless In Seattle}〉에서 톰 행크스가 이 영화를 본 이후 낯선 여자와의 만남이 무서워졌다고 고백했을 정도로…….

마지막 장면에서 처참하게 죽은 알렉스의 시신이 갑자기 벌떡 일어나 눈을 부릅뜨고 다시 덤벼드는 모습을 보면 절대로 '낯선 여자와의 딴짓' 같은 것은 안 해야겠다는 생각이 절로 들 영화이기도 하다. 남성들 입장에서는 그래서 입맛(?)이 좀 쓴 영화일 것이다.

이 영화를 통해 라인 감독은 한 남자의 외도를 그린 단순한 스토리에 독특한 서스펜스와 치밀한 구성을 접목하여 스릴러의 새로운 장을 열었다는 평가를 받았다. 마이클 더글라스와 글렌 클로즈의 연기도 대단했지만 무엇보다도 시나리오의 독특함과 치밀함이 없었더라면 스릴러로서의 완벽함을 표현할 수 없었을 것이다.

"모든 사람의 삶이 희로애락으로 규정지어질 수는 없다고 생각한다. 사람들이 사랑을 할 때 단순히 사랑할 때의 기쁨이나 헤어질 때의 슬픔으로 나눠질까? 나는 모든 사람이 선택의 기로에 서 있을 때의 아주 섬세한 공포를 표현하고 싶은 것이다."

라인 감독은 평소 이를 자주 어필했는데, 그의 생각대로 〈위험한

정사〉는 아주 잘 표현된 '섬세한 공포'라고 하겠다.

재미있는 건 이 무서운 영화의 주인공 알렉스가 가장 좋아하는 음악이 푸치니의 오페라 〈나비 부인〉이라는 것이다. 특히 댄과 근사한 하룻밤을 보낸 뒤 정답게 스파게티를 만들 때, 그리고 그가 떠나고 난 뒤 그 상실감에 몸을 가누지 못하고 방바닥에 주저앉아 등잔불을 껐다 켰다 할 때 흐르던 곡이 눈길을 끈다.

그만큼 알렉스의 행복과 슬픔까지도 함께 나누던 곡인데, 그것이 바로 〈나비 부인〉 중의 유명한 아리아 '어느 갠 날Un bel di Vedremo'이다. 질투에 불타는 복수심을 망연자실한 표정 속에 숨기고 있는 알렉스, 그녀와 하나가 된 글렌 클로즈의 표정 연기가 그야말로 대단히 돋보이는 장면이다.

푸치니의 중기 대표작인 〈나비 부인〉은 1887년경의 일본 나가사키 항구가 내려다보이는 언덕 집을 무대로, 미국의 해군 장교 핑커톤과 일본 기녀妓女 나비 부인의 결혼부터 핑커톤의 배신과 이에 절망한 나비 부인의 비극적 자살까지를 엮은 오페라다. 중국을 소재로 한 그의 〈투란도트Turandot〉와 함께 동양적 소재의 대표적 오페라로 꼽히는 〈나비 부인〉. 그 속의 '어느 갠 날'은 돌아오지 않는 핑커톤을 그리며 그에 대한 믿음을 저버리지 않는 여자의 간절한 마음이 담겨 있는 절절한 선율의 아리아다.

이별하던 그날에 사랑하는 그이는
내게 말했다오, 오, 버터플라이

끝내 자결하고 마는 나비

그대가 기다리면 내 꼭 돌아오리라

어느 갠 날, 바닷물 저편에

연기 뿜으며 흰 기선 나타나고

늠름한 내 사랑 돌아오리라

하지만 마중은 안 나갈 테요

나 홀로 그 임 오기 기다릴 테요

사랑은 이 언덕에서 맞을 테요

그대는 부르겠지, 버터플라이

그러나 나는 대답 않고 숨겠어요

너무 기뻐서 죽을지도 몰라요

내 사랑이여, 내 임이여!

그대는 반드시 돌아오리

사랑하는 이를 손꼽아 기다리는 마음을 이토록 서정적이고 애절

하게 표현한 노래가 또 있을까. 그러나 결국 그 사랑은 다른 여성과 함께 나타났고, 홀로 그와의 사랑 결실인 아이까지 낳아 기르던 나비 부인은 충격을 받은 나머지 단도로 배를 찔러 자결하고 만다.

알렉스가 집착한 사랑의 배경으로, 이 가슴 절절한 아리아가 흐르는 것은 그래서 충분히 설득적이다. 복수를 '자살'로 택했느냐, '응징'으로 택했느냐의 차이는 있지만 말이다. 하지만 '어느 갠 날'은 사랑의 추억과 기다림이 절절히 담겨 있는 청아한 사랑의 아리아다. 영화 속 알렉스 때문에 너무 무서워하지 말길 바란다. 그리고 불륜의 유혹에 빠진다면 벌떡 일어나던 피투성이의 알렉스를 한 번쯤 떠올려보기 바란다. 그런 점에서 그때 우리 동네 비디오 가게 아저씨는 참 현명한 사람이었다는 생각도 든다.

선과 악의 심판, 눈물의 그날
모차르트의 〈레퀴엠〉과 〈프라이멀 피어〉

〈유주얼 서스펙트〉, 〈식스 센스〉, 〈디 아워스〉, 〈메멘토〉…….
영화를 즐기는 사람이라면 이 영화 리스트를 보고 하나같이 뛰어난
반전反轉의 작품이라는 공통점을 떠올릴 것이다. 예정된 결말로 순조
로이 나아가던 영화가 절정에 이르러 느닷없이 확 뒤집어질 때의 그
놀라움과 쾌감이란……. 이 스릴감 넘치는 묘미 때문에 반전은 흥행
영화에는 없어선 안 될 필수 장치다. 이러한 반전 영화로 빼놓을 수
없는 명작이 또 하나 있으니, 그레고리 호블릿Gregory Hoblit 감독의 1996
년 작 〈프라이멀 피어Primal Fear〉다.

〈프라이멀 피어〉는 시카고에서 존경받는 가톨릭 대주교가 'B-32-
156'이라고 새겨진 채 피살된 사건을 중심으로 이어진다. 현장에서
도망치다 붙잡힌 19세 용의자 애런에드워드 노턴 분과 이 사건이 화제가 될
것을 직감해 무료 변호를 자처하고 나선 타락 변호사 마틴리처드 기어 분

간의 기막힌 심리 게임이 이 작품의 볼거리다.

마틴의 동료였던 여검사 베너블^{로라 리니 분}이 이 사건을 맡아 둘 사이에 양보 없는 경쟁이 시작된다. 베너블 검사는 피살자의 피가 묻은 용의자의 옷과 운동화를 증거로 제시하며 피고의 유죄를 주장하지만, 애런은 현장에 제3자가 있었다고 말하며 자신은 그 당시를 기억하지 못한다고 주장한다. 정신감정 결과 애런은 어린 시절의 학대로 인한 심리 억압적 기억상실 환자, 그리고 또 다른 자아가 있는 다중인격 장애자로 밝혀진다. 마틴은 이러한 사실을 근거로 결국 애런의 무죄를 이끌어낸다.

마틴의 활약(?) 덕분에 상처받은 순진한 얼굴의 애런이 승리하는 것으로 사건은 마무리되지만, 그것이 스스로 '악'을 대변하는 입장이 되었음을 안 마틴은 이내 절망하고 만다. 왜 그렇게 되었는지는 이 영화의 흥미로운 '반전'을 즐기라는 의미에서 더 이상 노코멘트!

비록 돈과 명성을 위해서라면 악인을 위한 변호도 가리지 않지만, 그런 마틴의 이면에도 '사람은 본래 선하다'라는 신념이 있었다. 타락한 듯하지만 사람을 믿고 싶었던 마틴에게 존경받는 대주교였으나 음흉한 성적 욕망을 감추고 있던 성직자, 그리고 완벽하게 두 모습을 연기하지만 결국 잠깐

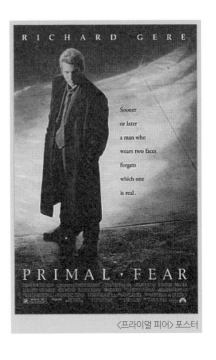

RICHARD GERE

Sooner
or later
a man who
wears two faces
forgets
which one
is real.

PRIMAL · FEAR

〈프라이멀 피어〉 포스터

의 실수로 본 모습을 들키고 만 애런에 이르면서 '선'과 '악'이 큰 혼동으로 다가온다. 대주교의 시신에 새겨진 표시가 N. 호손^{Nathaniel Hawthorne, 1804-1864}의 소설 《주홍글씨^{The Scarlet Letter}》에 나오는 '어떤 인간도 진실 된 모습을 들키지 않고 두 개의 가면을 쓸 수는 없다'라는 문구였던 것처럼······.

그 혼동은 영화 초반에 잔인하게 내려치던 주교의 손가락 절단 장면에서 최고조에 이른다. 가슴이 덜컥 내려앉는 듯한 충격 속에서 '제발 저것만은!' 하는 안타까움으로 다가오던 그 장면은 마지막까지 믿고 싶던, 아니 믿어야 할 '선'이 더럽혀지고 난도질당하는 극도의 절망감을 맛보게 한다. 그 역시 사람이기에 완벽을 기대하긴 어렵겠지만, 그렇다고 해서 타락한 성직자를 보는 건 비단 가톨릭 신자가 아니더라도 괴롭다. 하물며 인간 세상의 마지막 '선의 보루' 같은 성직자를 단죄하는 모습이라니······.

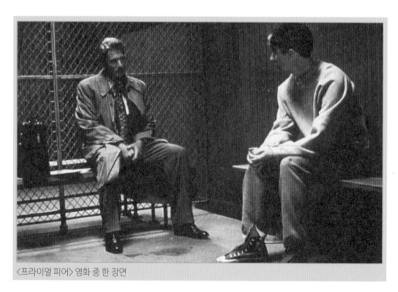

〈프라이멀 피어〉 영화 중 한 장면

더 이상의 희망을 꿈꾸지 못하게 하는 절망의 모습! 이를 더 효과적으로 각인시키고 싶었던 것일까? 대주교의 살해 장면에선 짧지만 강렬하게 모차르트의 〈레퀴엠Requiem〉이 솟아오른다. '천재'지만 가난과 질병에 치이며 35세로 요절한 모차르트가 생의 마지막 순간에 노래한 〈레퀴엠〉.

흔히 영화 〈아마데우스Amadeus〉에서 그려진 것처럼 살리에리가 꾸민 음모로, 검은 망토를 두른 의문의 사나이가 이 곡의 작곡을 의뢰했다고 얘기되지만 이는 사실이 아니다. 실제 이 작품을 의뢰한 사람은 스투파하의 프란츠 폰 발제그 백작으로, 1791년 2월 14일에 죽은 그의 아내를 위해 위촉한 것이었다. 의뢰자를 비밀에 부친 것은 모차르트의 작품을 자신이 작곡한 것인 양 발표하기 위함이었는데, 이는 당시 음악을 즐기던 귀족들 사이에서 종종 있는 일이었다. 이에 대한 모차르트 스스로의 언급은 없지만, 적어도 의뢰를 승낙했던 시점에

모차르트 1770년대 초상화

안토니오 살리에리

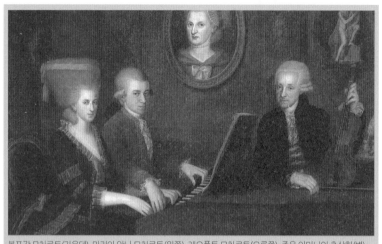
볼프강 모차르트(가운데), 마리아 안나 모차르트(왼쪽), 레오폴트 모차르트(오른쪽), 죽은 어머니의 초상화(벽)

서는 이런 사정을 다 눈치채고 있었을 것이다.

모차르트가 세상을 떠난 후 발제그 백작은 이 작품을 발표하는 자리까지 가졌던 것으로 전해지는데, 저작권에 대한 개념 자체가 없었던 당시에는 이러한 일들이 흔했기에 그냥 묻히고 말았던 것이다. 다만, 이 곡을 작곡할 즈음 모차르트가 자신이 독살될지도 모른다는 심한 공포에 시달렸던 것은 사실이다. 그런 상황에서 미처 완성하지 못하고 세상을 등졌지만 모차르트는 이 〈레퀴엠〉을 통해 속세에서의 모든 업보를 날려버리고 싶었던 듯하다. 그랬기에 죽기 전까지 즐겨 이 음악을 들었다고도 전해진다.

죽은 자를 위한 미사곡으로, 로마 가톨릭에서 장례 미사를 할 때 쓰는 기도문의 첫 구절 '주여 영원한 안식을 그들에게 주시옵소서 Requiem aeternam dona eis, Domine'에서 유래된 음악이 레퀴엠이다. 동명의 많은 작품이 있지만 특히 모차르트의 〈레퀴엠〉은 그것이 한 천재 음악

가가 세상과의 이별을 고하며 만든 음악이라는 데 남다른 의미가 있다. 다른 이의 죽음을 애도한 음악이 아니라 바로 자기 자신, 그리고 그의 전부였던 음악과의 이별을 애도한 예감의 음악이고, 지극히 겸손히 신 앞에 고해하는 음악이기 때문이다. 특히 영화 속에서 흐르던 여섯 번째 곡 '라크리모사Lacrimosa'는 이 작품의 백미로 꼽힌다. '눈물의 그날'이라는 뜻의 '라크리모사'는 모차르트의 〈레퀴엠〉 중에서도 가장 널리 사랑받는 아름답고 슬픈, 그리고 장엄한 선율이다.

눈물겨운 그날이 오면
심판받을 죄인들이 먼지에서 일어나리
주여, 죄인 사하신 인자하신 우리 주 예수
영원한 안식, 영원한 안식 그들에게 베푸소서 아멘

이 부분에 이르러 모차르트는 복받치는 눈물을 흘렸다고 한다. 그 눈물의 깊이가 너무 커서였을까? 모차르트는 이 선율을 못 다 끝내고 세상을 떠났다. 연약하기 그지없는 인간이라는 자각, 끝내 벗어날 수 없을 듯한 죄의 고리! 그래서 영원히 안식을 얻지 못할까 싶어 그만 목이 메었던 것일까? 구제하지 못할 악 애런을 바라보는 마틴의 마음처럼 말이다.

그러나 언젠가는 안식이 허락되리라는 믿음으로 모차르트는 편히 눈감을 수 있었을 것이다. 비록 사형은 면했지만 정신병자로 세상에서 버려진 애런에게도 언젠가는 죄 사함이 있을 것이다. 차오르는 눈물 속에 다가오는 '라크리모사'의 은혜 속에서……

아스라한 세 박자의 왈츠

쇼스타코비치의 왈츠와
〈아이즈 와이드 셧〉, 〈텔 미 썸딩〉, 〈번지 점프를 하다〉

간혹 CF 혹은 드라마, 영화 등에서 보았다(?)며 "그 음악이 뭐냐?"고 물어오는 이들이 있다. 이런 식의 질문을 가장 많이 받은 음악 하나가 있다. 드미트리 쇼스타코비치^{Dmitry Shostakovich, 1906-1975}의 왈츠가 바로 그것이다. 정확한 제목은 〈재즈 모음곡 2번 중 '왈츠 2^{Jazz Suit No.2-IV 'Waltz'}〉다.

'재즈 모음곡'이라는 제목답게 얼핏 들어서는 클래식인지 대중음악인지도 헷갈리기 일쑤다. 선율 역시 선뜻 친숙하게 귓전으로 감겨온다. 하지만 '왈츠'라고 해서 요한 슈트라우스로 대변되는 화려하고 풍성한 '오스트리아식 왈츠' 같은 것을 떠올려서는 낭패다.

물론 '쿵짝짝, 쿵짝짝'으로 진행되는 세 박자의 왈츠인 것은 맞다. 그러나 즐거운 춤곡이면서도 애잔한 그림자 같은 것이 짙게 드리워져 있다. 경쾌한 선율 속에 슬픔이, 사뿐사뿐한 세 박자의 리듬 속에

알 수 없는 우수가 담겨 있는 것이 다르다고나 할까? 어쨌든 그런 느낌으로 인해 쇼스타코비치의 왈츠는 왠지 아련한 아픔 같은 것으로 다가온다. 이유가 있건 없건 어딘가 가슴을 적시는 비애 같은 것이 깃들어야 솔깃해지는 우리나라 사람들의 구미를 당기는 음악이기도 하다.

그렇다면 이 음악이 어디에서 등장할까? 매력적인 선율 때문인지 참 많은 분야에서 만날 수 있지만, 영화로 한정할 때 대표적 작품으로 꼽자면 1999년 스탠리 큐브릭^{Stanley Kubrick, 1928-1999} 감독의 유작 〈아이즈 와이드 셧^{Eyes wide shut}〉에서다.

'영화계 최후의 절대 군주', '천재', '완벽주의자', '기교주의자' 혹은 '전대미문^{前代未聞}의 테크니션'으로까지 불렸던 큐브릭 감독은 그야말로 20세기의 대표적인 거장이다. 〈시계태엽 오렌지^{A Clockwork Orange}〉, 〈2001 스페이스 오디세이〉, 〈샤이닝〉, 〈로리타〉 등 그의 대표작들을 헤아리는 것만으로도 한 세기의 영화사가 정리될 정도다.

하지만 어느 것 하나 쉽지 않은 것이 큐브릭 감독의 작품들인데, 그로 말미암아 항상 구구한 논란과 다양한 설이 그의 작품들에 달라붙는다. 이에 대해 큐브릭 감독은 이렇게 말했다.

"나는 당신의 영화에 대한 해석이나 다른 어떤 제안과 언쟁을 벌이고 싶지 않다. 왜냐하면 나는 영화 그 자체를 그대로 받아들이는 것이 가장 좋은 방법이라는 것을 알기 때문이다."

즉, 영화는 영화 그 자체로 보자는 말인데, 간단하기도 하고 더할 수 없이 어려워지는 이야기이기도 하다.

그런 그가 가장 애착을 가지고 있었고, 가장 오랫동안 제작되었

〈아이즈 와이드 셧〉 영화 중 한 장면

드미트리 쇼스타코비치

고, 스티븐 스필버그로부터 격찬을 받았던 영화가 바로 〈아이즈 와이드 셧〉이니 이 작품의 난해성에 대해선 두말할 필요가 없을 터! 서너 번은 족히 보아야 그 깊은 뜻이 어렴풋하게나마 이해된다는 게 사람들의 한결같은 반응이다.

할리우드 최고 스타 톰 크루즈^{Tom Cruise}와 당시 그의 아내이던 니콜 키드먼^{Nicole Kidman}이 주연을 맡아, 한 부부의 잠재한 성적 일탈 욕구와 함께 평온한 일상 속에 감추어진 뒤틀린 욕망의 실체를 자극적인 영상으로 보여주었던 이 작품은 그런 이유로 해서 '세기말의 충격적 섹스판타지'로 불렸다.

쇼스타코비치의 왈츠는 이 영화의 테마곡으로, 영화가 시작할 때 울려 퍼지다가 엔딩 크레디트가 올라갈 때 다시 한 번 흐르면서 영화의 전체 분위기를 최적으로 전달해주는데, 그 덕분인지 이후에도 대단한 유명세를 타고 있다.

이 음악을 작곡한 쇼스타코비치는 구소련 시절의 현대음악 작곡가다. 사회주의 체제를 살아내야 했던 예술인이라는 점에서 짐작되듯 이 탄압 속에서 고뇌에 찬 표정으로 줄담배를 연달아 피워대는 지식인의 모습으로 잘 알려져 있다. 음악 역시 결코 녹록하지 않기에 자칫했다간 취침용 음악이 되기 십상이다.

프로코피예프Sergei Prokofiev, 1891-1953 이후 현대 러시아의 음악을 대표하는 작곡가이지만 정작 음악가로서 그의 삶은 앞서 지적했던 것처럼 결코 평탄하지 않았다. 부르주아 색채가 짙다는 소련 당국의 끊임없는 비판 때문이었는데, 아이러니하게도 정작 쇼스타코비치 본인은 '이데올로기에서 자유로울 수 있는 예술은 없다는 입장'을 견지했다. 그래서 그는 러시아의 국민주의적 색채와 체제를 수호하는 작품을 통해 명실공히 소련의 음악계를 대표하며 활약했다. 물론 이러한 그의 태도가 진실로 본인의 의지였는지, 계속되는 비판으로부터 자유로워지기 위한 방책이었는지는 아직도 논란이 되고 있지만 말이다.

구소련 체제 아래에서 고단했던 삶의 여정 때문이었는지 그의 작품들은 거대하고 격렬하면서도 어딘지 억눌린 듯 비틀린 유머를 흘린다. 엄숙, 장중, 비관, 고독, 이런 것들은 당연히 포함된 공통어이고……. 그런 그가 적지 않은 양의 소위 유쾌하고 덜 진지한 '가벼운 음악'을 남겼다는 것은 재미있는 대목이다.

즉, 그도 인간이었다는 증거일까? 아무튼 쇼스타코비치의 왈츠는 그의 새로운 면면을 발견하는 기쁨을 주는 감미로운 애수의 선율이다. 그 때문인지 우리나라 영화에서도 어렵지 않게 발견할 수 있다.

〈텔 미 썸딩〉 영화 중 한 장면

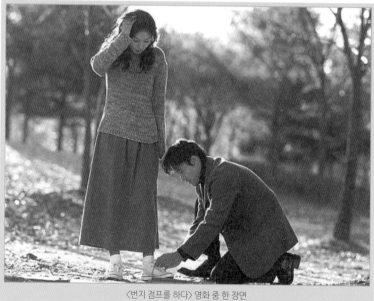

〈번지 점프를 하다〉 영화 중 한 장면

한석규와 심은하가 주연하고 장윤현 감독이 메가폰을 잡은 1999년 작 〈텔 미 썸딩〉이나 이병헌, 이은주가 주연한 김대승 감독의 2000년 작 〈번지 점프를 하다〉가 그 대표적인 예다. 〈텔 미 썸딩〉에서는 심은하가 쓰러지던 레코드점, 〈번지 점프를 하다〉에서는 저녁노을을 배경으로 이은주와 이병헌이 감미롭게 왈츠를 추는 장면에서 대단히 인상적으로 울려 퍼진다.

물론 〈재즈 모음곡〉에 속해 있는 왈츠라고는 하나, 우리가 흔히 생각하는 재즈와는 거리가 있다. 작곡가가 폐쇄적인 소비에트 체제의 시각으로 걸러진 재즈를 접했기 때문이고, 그 결과 그저 가벼운 대중음악 장르의 영향을 받았다는 정도로 이해하면 되리라. 그러니 '재즈 모음곡'이라는 명명이 합당하느냐는 의문을 떠나서, 오히려 눈부시고 위트에 찬 쇼스타코비치 특유의 관현악을 만끽할 기회를 주는 것이 바로 이 곡이다.

특히 쇼스타코비치의 왈츠는 '봄'보다는 스산한 가을날에 어울릴 법한 음악이다. 우연히 길 위에서 만나게 되면 그야말로 온종일 아스라한 세 박자의 슬픔으로 그득해질 음악이기도 하고…….

한세상을 풍미했던 천재의 진혼곡

〈레퀴엠〉과 〈아마데우스〉

한 천재 음악가가 있었다. '천재', '신동'이라는 표현이 남발하는 세상이긴 하지만 이 음악가에게 이러한 수식어가 따라붙는 것에 대해선 그 누구도 이의를 제기하지 못한다. "왜?"냐고 묻는 이가 있다면 "그의 음악을 들어보라"고 사람들은 조용히 말한다.

반면, "재능 없는 열정은 고통이다!"라며 절규한, 천재가 되고 싶은 한 평범한 음악가가 있었다. 그에게 이 천재의 존재는 말 그대로 비극이었다. 게다가 이 천재는 경박하기 그지없는 천박한 인격의 소유자였고! 음악을 마치 신처럼 경건히 받들었던 그에겐 그러한 사실이 결코 받아들일 수 없는 고통이었다.

피터 쉐퍼^{Peter Shaffer}의 희곡을 원작으로 한 체코 출신 감독 밀로스 포먼^{Milos Forman}의 1984년 작 〈아마데우스^{Amadeus}〉는 이러한 천재와 그에 대적하는 한 평범한 음악가의 대비된 삶을 그리고 있다. 여기서

천재는 두말할 것도 없이 볼프강 아마데우스 모차르트다. 그 때문에 고통스러워했던 주인공은 모차르트 실존 당시 궁정음악가였던 살리에리[Antonio Salieri, 1750-1825]이다.

모차르트의 미들 네임이자 제목인 '아마데우스'는 '신이 가장 사랑하는[Beloved of God]'이라는 뜻이다. 극 중 살리에리[F. 머레이 에이브러햄 분]가 모차르트를 신이 선택한 작곡가로 확신하는 데에서 제목이 붙은 것이라고 한다. 물론 35세 나이에 요절한 천재 음악가 모차르트의 생애를 색다르게 해석해낸 전기 형식의 영화이지만, 실제로는 천재의 빛에 가려 평생 그늘에서 울부짖었던 살리에리의 인간적 고뇌에 초점을 맞춘 작품이라고 할 수 있을 것이다.

모차르트의 교향곡 25번[Symphony No.25 in G minor K.183] 1악장의 웅장한 선율이 울려 퍼지며 영화는 1823년 밤, 자살 시도에 실패한 노인이 수

〈아마데우스〉 포스터

용소에 찾아온 신부에게 자신의 죄를 고백하면서 시작한다. 그 노인은 한때 요제프 2세의 궁정음악가였던 살리에리다. 빈에서 음악가로 성공하여 요제프 황제에게 음악을 가르치는 지위에 오른 살리에리는 네 살 때는 협주곡을, 일곱 살 때는 교향곡을, 열두 살 때에는 오페라를 작곡한 모차르트의 소문을 듣고선 불안감을 느끼

기 시작한다.

　일찍이 '주여, 가장 위대한 작곡가가 되게 하소서! 그리고 음악을 통해 신을 찬양하고 영원히 추앙받는 음악가가 되게 하소서!'라고 간절히 기도하며 오늘에 이른 살리에리다. 그는 궁전에서 열린 잘츠버그 대주교가 주관한 연주회에 참석한 모차르트의 천재성에 심한 질투를 느낀다. 거기다 모차르트가 자신의 약혼녀를 범하는가 하면 오만하고 방탕한 생활을 거듭하자 살리에리는 큰 충격에 빠진다. 왜 신은 성실한 자신을 두고 그에게 천재성을 부여했는지 괴로워하며, 신을 증오하기 시작한 것이다.

　한편 빈곤과 병마에 시달리던 모차르트는 자신이 존경하던 아버지의 죽음에 충격을 받고 자책한다. 살리에리는 모차르트가 아버지의 환상에 시달리도록 교묘하게 조종하고, 진혼곡인 레퀴엠의 작곡을 의뢰해 모차르트를 죽음으로 이끈다. 모차르트는 결국 죽음을 맞고 살리에리 역시 그 대가를 치르며 평생 자책감에 시달린다.

　언뜻 보기엔 살리에리의 독백이라고 볼 수 있지만 그럼에도 〈아마데우스〉는 결국 모차르트의 영화다. 모차르트의 극적인 삶은 물론, 그의 생 30여 년을 관통했던 음악들을 한껏 담아내고 있으니 말이다. 네빌 마리너 Neville Marriner가 음악감독을 맡아 지휘하는 아카데미 체임버 오케스트라의 연주들은 모처럼 모차르트 음악에 한껏 젖을 수 있게 풍성한 선율들을 선사한다.

　이 중 백미는 모차르트의 죽음을 부르게 했던, 그리고 비참하게 공동묘지에 던져진 그의 죽음을 암울하게 그려낸 합창곡 〈레퀴엠〉에 있을 것이다. 영화 속에서 살리에리는 자신이 아무리 노력해도 도

저히 따라잡을 수 없는 모차르트의 완벽한 재능을 질투한 나머지 그를 죽음에 이르게 한 음모의 주인공으로 설정된다. 당시 병마와 가난에 시달리고 있던 모차르트에게 검은 망토를 둘러 마치 저승사자 같은 모습의 사나이를 보내 〈레퀴엠〉의 작곡을 의뢰했던 것이다. 물론 영화의 극적 긴장을 위한 허구이긴 하지만, 심신이 쇠약해져 있던 모차르트는 그 의문의 사나이를 자신을 데리러 온 죽음의 사자로 받아들이고 생명을 소진해가며 레퀴엠 작곡에 매달리다가 결국 미완성으로 남겨놓은 채 세상을 떠나고 만다.

'안식'을 뜻하는 라틴어 '레퀴엠'은 죽은 자의 명복을 비는 로마 가톨릭의 장송미사에서 유래된 음악이다. 첫 구절이 '주여 영원한 안식을 그들에게 주시옵소서'로 시작하기 때문에 '죽은 자를 위한 미사곡'으로 불린다. 장중하고 비감 어린 깊은 슬픔의 내용을 담고 있기에 많은 작곡가가 동명의 작품을 남기기도 했다.

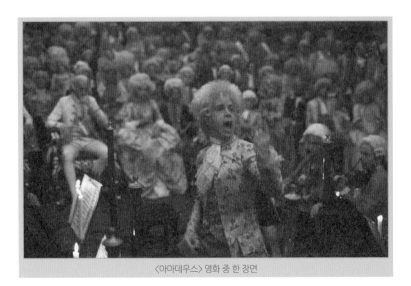

〈아마데우스〉 영화 중 한 장면

그중 가장 뛰어난 것으로 꼽히는 작품은 단연 모차르트의 〈레퀴엠〉이다. 이는 앞서도 말했듯이 그의 레퀴엠이 자기 자신, 그리고 자신의 전부였던 음악과의 이별을 애도한 예감의 음악이라는 점 때문이다.

하지만 모차르트는 이 곡을 완성하지 못했다. '라크리모사'의 8번째 마디까지만 남겼고, 나머지는 그의 제자 쥐스마이어^{Süssmayr, 1766-1803}에 의해 완성되었다.

결국 모차르트 최후의 선율이 된 '라크리모사'는 모차르트의 〈레퀴엠〉 중에서도 가장 널리 사랑받는 슬프고 아름다운 곡이다. 모차르트 자신이 이 부분에 이르러 감격에 겨워 눈물을 흘렸던 것으로도 유명하다. 바로 그 부분 때문에 모차르트의 〈레퀴엠〉은 여느 〈레퀴엠〉과 다르다.

짧은 생이었지만 한세상을 풍미했던 한 비범한 자가 이제 그 생명의 끈을 놓아버려야 함을 슬퍼하고 또 슬퍼하는 음악이라는 점, 그러나 의연하게 받아들이고자 했던 한 영혼의 독백이라는 점 때문이리라. 〈프라이멀 피어〉 등 많은 영화 속에서 이 음악의 선율을 삽입한 것은 바로 이러한 장엄한 느낌 때문일 것이다.

〈아마데우스〉는 이 〈레퀴엠〉을 통해 정점에 도달한다. 불행했던 영혼 살리에리 역시 이를 받아들임으로써 비로소 그 오랜 고통에서 벗어날 수 있었다. 후세의 우리는 우리에게 선사된 천재의 존재를 감사하고 또 감사하며 소중히 그의 음악에 젖어들 것이다.

음악이냐, 영화냐?
말러의 '나는 이 세상에서 잊히고'와 〈가면 속의 아리아〉

20세기 초 런던의 한 음악당. 당대의 명성악가 조아킴이 돌연 은퇴를 선언한다. 베르디의 오페라 〈리골레토^{Rigoletto}〉에 나오는 아리아 '악마여, 귀신이여^{Cortigiani, vil razza}'를 부르면서! 오페라 속에서는 리골레토가 귀족들을 향해 부르는 분노의 노래인데, 조아킴에게는 속물적인 세상에 지친 한 예술가가 부르는 마지막 한탄의 노래다.

이후 조아킴은 전원 속의 자택에서 소피와 장이라는 두 제자만을 키우며 은거한다. 이때 조용히 울려 퍼지는 노래가 '나는 이 세상에서 잊히고^{Ich bin der Welt abhanden gekommen}'다. 말러^{Gustav Mahler, 1860-1911}의 가곡집 〈뤼케르트의 시詩에 의한 5편의 가곡〉 중 한 곡으로, 영화 전편에 내내 깔리는 조아킴의 테마다. 세상으로부터 은둔한 예술가의 마음이 무거운 비애와 허무의 색조 속에서 가슴을 울리며 다가온다.

〈파리넬리〉로 유명한 벨기에 출신 감독 제라르 꼬르비오^{Gerard Corbiau}

의 1988년 작 〈가면 속의 아리아^{The Music Teacher}〉의 내용이다. 꼬르비오 감독은 제2차 세계 대전 때 전 세계적으로 명성을 떨친 오페라 가수 조아킴 달라이락^{Joachim Dallayrac}의 은퇴와 제자 양성 등 그의 일생을 〈가면 속의 아리아〉에서 섬세하게 그려냈다.

〈가면 속의 아리아〉 포스터

훌륭한 콘서트에 초대된 느낌을 받고 싶다면 〈가면 속의 아리아〉를 보라. 이 영화는 무엇보다 〈파리넬리〉, 〈왕의 춤^{The King Is Dancing}〉 등의 작품을 통해 음악을 매개로 인간적 욕망과 콤플렉스를 밀도 있게 다루어온 꼬르비오 감독의 작품이라는 점, 그리고 1988년 칸영화제 특별 초대작으로 선정되었다는 점, 1989년 오스카 최우수 외국어 영화상 노미네이트를 비롯하여 유럽 지역 영화제 18개 부문 수상 등의 화려한 이력이 있다는 점, 세계적인 명성을 떨치고 있는 바리톤 가수 호세 반담^{Jose Van Dam}이 출연했다는 점 등이 화제가 되어 일찌감치 음악 영화 팬들의 눈길을 사로잡았다.

이뿐 아니라 여자 제자 역의 앤 루셀 목소리는 소프라노 다이나 브라이언트^{Dinah Bryant}가, 남자 제자 역의 필립 볼테르 목소리는 테너 제롬 프루에트^{Jerome Pruett}가 맡아 화제가 되었다. 특히 다이나 브라이

언트의 노래들이 상당히 아름답다. 조금 의아한 것은 이 영화의 원제는 'The Music Teacher'인데 국내에서 '가면 속의 아리아'로 번역되어 개봉했다는 점이다. 실제로 영화는 원제에 걸맞게 음악가와 그의 제자들, 또 사제관계에서 빚어지는 미묘한 감정선을 다루고 있다. 물론 후반부에 이르면 왜 이런 제목으로 번역되었는지 이해가 가기도 한다.

영화 속에서 조아킴은 첫 제자인 소피와 은밀한 마음이 오가나 이를 억누르기 위해 애쓴다. 이를 증명하듯 소피가 부르는 첫 노래가 베르디의 〈리골레토〉 중 질다의 아리아 '그리운 이름이여^{Caro nome}'다. 오페라 속에서 한낱 바람둥이일 뿐인 만토바 공작에게 순정을 바치는 질다의 아리아인데, 영화 속에서는 존경받는 성공한 성악가인 조아킴과 딸뻘의 제자인 소피와의 위험하고 아슬아슬한 관계와 겹쳐진다.

하지만 소피는 스승인 조아킴을 존경하고 사모한다. 이런 소피의 마음은 조아킴에게 지도를 받으며 부르는 모차르트의 오페라 〈돈 지오반니^{Don Giovanni}〉의 아리아 '나는 모른다 이 따뜻한 애정이 어디서 오는지^{Alcandro Lo Confesso, KV 294}'와 두 사람이 봄나들이 가면서 마차에 앉아 명랑하게 부르는 〈돈 지오반니〉의 유명한 이중창 '우리 서로 손을 잡고 함께 갑시다^{La Ci Darem La Mano}'를 통해 잘 드러난다. 그런 소피의 연정을 제자로서만 이해하려는 조아킴은 아내의 피아노 반주에 맞춰 슈만이 케르너의 시에 붙인 12곡 중 제10곡, '소리 없이 흐르는 눈물^{Stille Tränen}'을 부르며 애써 냉정한 태도를 유지한다. 소피는 끝내 그런

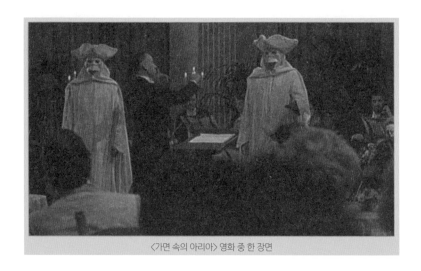
〈가면 속의 아리아〉 영화 중 한 장면

스승의 모습을 창문 너머로 보면서 실연의 눈물을 흘린다.

이후 거리에서 떠돌던 청년 장이 조아킴의 새 제자가 된다. 목소리 하나만 믿고 시작한 장의 음악 수업은 가혹하기 그지없다. 조아킴에게 뺨까지 맞아가며 하드트레이닝을 감내하던 그가 처음으로 노래다운 노래를 부르는 것이 바로 말러의 〈대지의 노래^{Das Lied von der Erde}〉에 나오는 '청춘에 대하여^{Von der Jugend}'다. 이 곡에서 젊은 장의 에너지가 그대로 발산되자 그런 장을 보며 조아킴은 부러운 마음을 감추지 못한다.

시간이 흐르고 소피와 장은 조아킴과 숙적관계인 스코티 공작의 제안으로 제자 경연대회에 나간다. 20여 년 전에 조아킴과 노래 대결을 해서 진 경험이 있던 스코티는 아르카스라는 제자를 키워서 조아킴에게 도전한다. 하지만 이번에도 아르카스는 장에게 지고, 경연대회가 펼쳐지는 동안 조아킴은 자신의 집에서 조용히 숨을 거둔다.

모든 장면이 하나같이 아름다운 영화이지만, 특히 이 부분이 압권이다. 바로 아르카스가 부르는 〈리골레토〉 중 '이것이냐 저것이냐Questa o quella'인데, 이를 듣는 소피와 장은 그의 음성이 장과 같다는 점에 경악한다. 음모에 말렸음을 깨달은 두 사람은 잔디밭에서 이루어지는 간이 음악회에 한 여가수가 부르는 벨리니의 오페라 〈비앙카와 페르난도Bianca e Fernando〉 중 '일어나세요 아버지Sorgio, O Padre'를 들으며 죽음을 앞에 둔 스승의 명예를 걸고 전의를 가다듬는다.

경연장에서 먼저 소피는 장과 함께 베르디의 오페라 〈라 트라비아타〉 중 '이 꽃에서 저 꽃으로Sempre libera'를 최고의 기량으로 열창한다. 이후 장과 아르카스가 각각 가면을 쓰고 벨리니의 오페라 〈비앙카와 페르난도〉에 나오는 '많은 슬픔에A tanto duol'를 불러 직접적인 대결을 하고, 승리는 결국 조아킴의 제자들에게 돌아간다. '가면 속의 아리아'라는 국내용 제목이 붙게 된 연유이다.

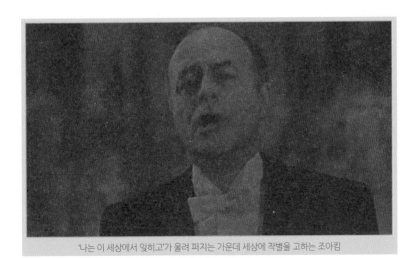
'나는 이 세상에서 잊히고'가 울려 퍼지는 가운데 세상에 작별을 고하는 조아킴

하지만 기쁨에 들뜬 이들에게 이내 스승의 부음이 전해진다. 황급히 마차에 몸을 싣는 소피와 장. 그들의 슬픈 얼굴 위로 조아킴의 테마곡인 '나는 이 세상에서 잊히고'가 무겁게 흘러나온다.

이 세상에서 나는 떠났다오
긴 세월을 헛되이 보낸 곳
아무 말 없이 조용히 떠났다오
생각하겠지 내가 죽었다고
그렇게 생각해도 상관없다오
나 죽었다 생각해도
나 아무 말도 할 것 없다오
진실로 이 세상에서 떠났기에 나는 죽었소
이 속세에서 나 안식 찾아 헤매네
나 혼자만이 내 하늘 안에 내 사랑 속에 내 노래 속에 살아가네

음악이 그대로 한 편의 영화가 된 셈이다. 이외에도 슈베르트의 〈음악에^{An die music}〉, 오펜바흐의 〈호프만의 이야기〉, 슈만의 '당신은 나의 영혼, 나의 심장^{Du Meine Seele, du Mein Herz}' 등이 영화에 삽입되어 있어 영화를 감상하는 것만으로 콘서트에 초대된 느낌을 받는다. 엔딩 크레디트가 올라가도 쉽게 그 감흥에서 벗어날 수 없는 것은 그 때문일 것이다. 그렇기에 〈가면 속의 아리아〉는 바로 그 자체로서 음악의 향기라고 하겠다. 부디 흠뻑 취해보기를 바란다.

음악이 존재하는 진정한 이유
바흐의 〈샤콘느〉와 〈바이올린 플레이어〉

종종 "음악이 우리에게 무엇인가?"라는 질문을 해오는 이들이 있다. 그런 이들에게 구구절절한 말 대신 권하는 영화 하나가 있다. 사진작가 찰리 밴 담므^{Charles Van Damme}의 처녀작으로 칸영화제 출품작이며, 리샤드 베리^{Richard Berry}가 주연한 1994년 작 〈바이올린 플레이어^{Le Joueur De Violon, The Violin Player}〉가 그것이다.

천재 바이올린 연주자 아르몽의 '진정한 예술가로서의 길 찾기'를 그리고 있는 〈바이올린 플레이어〉는 아르몽이 자신이 속해 있던 교향악단의 지휘자와 음악적 해석 차이로 교향악단을 탈퇴하면서 시작된다. 청중의 환호를 받던 성공한 음악가인 그가 부와 명성을 뒤로 한 이유는 소수의 선택된 청중을 위해 연주하는 음악계의 속물근성에 대한 환멸 때문이었다.

이후 아르몽이 택한 길은 지하철역을 무대로 하는 거리의 악사다.

어둡고 소외된, 외로운 영혼들을 위해 아르몽은 매주 다섯 번씩, 하루 여덟 시간을 사람들로 북적대는 지하철역에서 연주를 한다. 그 덕분에 아르몽이 자신의 독무대로 선정하고 매일같이 출퇴근하는 파리 지하철역 한구석은 아르몽의 예술혼이 자유롭게 피어나는 곳이기도 하고, 지나는 이들에게는 뜻밖의 귀한 음악 세례를 받게 하는 음악의 성소聖所가 된다.

하지만 이런 아르몽의 꿈은 곧 냉랭한 현실의 벽에 부딪힌다. 세상에서 버림받은 사람들이 생존을 위해서만 모여 있는 지하철역에서 자신의 연주가 아무런 소용이 없다고 생각한 그는 절망에 빠져 연주를 중단한다. 그런 그에게 한 죽어가는 노인이 연주를 부탁하고, 이를 통해 아르몽은 '자신이 원한 음악'을 완성한다.

예술이 세속화되고 있는 현대에서 진실한 예술가를 지향하는 고독한 인간상을 섬세히 묘사한 작품이라는 점에서 다소 무거운 부분은 있지만 쉽게 잊히지 않는 영화다. 특히 이 영화를 절대 잊을 수 없게 하는 부분이 바로 마지막 15분을 장식하는 바흐의 〈샤콘느Chaconne〉다.

영화 속에서 '음악계의 기인奇人'으로 불리는 라트비아 출생의 독일 바이올리니스트 기돈 크레머Gidon Kremer가 연주

〈바이올린 플레이어〉 포스터

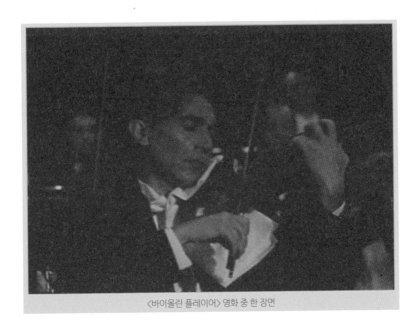
〈바이올린 플레이어〉 영화 중 한 장면

했다는 점에서 화제가 되기도 하였다. 바흐의 〈샤콘느〉는 그의 곡 중에서 구성이 가장 잘 짜인 것으로도 유명한데, 이 영화의 의도와도 완벽하게 맞아떨어지고 있다. 마치 훗날 이런 영화가 만들어지면서 자신의 〈샤콘느〉가 가장 적절하게 연주될 것임을 이미 바흐가 예상이나 하고 있었던 것처럼 말이다.

기돈 크레머 자신도 "순식간에 나를 사로잡은 영화다"라고 찬사를 아끼지 않으며 흔쾌히 음악감독과 연주를 담당했던 이 영화에서 〈샤콘느〉 부분은 아르몽이 지하철에서 연주하는 마지막 장면이다. 삶의 의욕을 잃은 노숙자들이 여기저기 널브러져 있는 더럽고 지저분한 지하철 한구석에 나타난 아르몽이 무념한 얼굴로 바이올린을 꺼내 들고 〈샤콘느〉를 연주하는 장면은 어찌 보면 정말 어울리지 않는 불협화음의 행위다.

실제로 여기저기 늘어져 있던 노숙자들은 아르몽의 행동이 황당하기조차 할 터! 그러나 〈샤콘느〉의 선율이 점차 살아 오르면서 그들의 눈빛도 차츰 변한다. 음악과는 무관하게 살았을 부랑자 노인이 서서히 음악 속으로 몰입되며 눈빛이 살아나는 장면이나, 좌절한 무용수가 스트레칭을 하며 다시 춤 동작을 하기 시작하고, 그곳에 있던 모든 부랑자가 하나둘 일어나 잊고 있던 삶의 의지를 새삼 불러일으키는 장면은 그야말로 말이 필요 없는 압권이다.

'샤콘느'는 음악 용어로, 스페인풍의 일종의 춤곡을 말한다. 16세기 에스파냐에서 생긴 파사칼리아passacaglia와 비슷한 3박자의 느린 춤곡을 지칭한다. 그러다 보니 사실 어떤 의미가 있는 것은 아니다. 바흐의 〈샤콘느〉 역시 〈무반주 바이올린을 위한 파르티타 2번 d단조 Partita for Solo Violin No.2 in D Minor, BWV 1004〉 중 마지막 5악장에 해당하는 곡이다. 하지만 그 규모에서나 걸출함에서나 단연 압도적이므로, 앞에 딸린 4개 악장은 마치 〈샤콘느〉의 전주처럼 여겨질 뿐이다. 분명 이 곡하나만 남겼어도 바흐는 대작곡가의 대열에 올라섰으리라고 음악가들이 찬사에 찬사를 아끼지 않는 걸작이다.

특히 오케스트라의 반주 없이 네 줄짜리 바이올린 하나만 가지고 혼자서 연주해야 하기 때문에 여러 개의 성부를 동시에 연주하려면 상당한 기교가 요구된다. 그 때문에 마치 두세 대의 바이올린이 함께 연주하는 것처럼 들린다는 것도 이 작품만이 지니고 있는 남다름이다. 바흐의 〈샤콘느〉가 바이올린 연주자에게는 '바이블' 같은 곡이라고 하는 것도 그 이유에서다. 기술적인 어려움도 어려움이지만 그 심오한 '바흐적 감성'을 표현하기가 워낙 녹록지 않은 작품인 탓

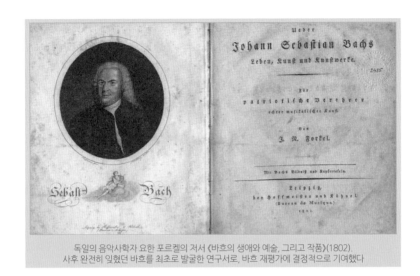

독일의 음악사학자 요한 포르켈의 저서 《바흐의 생애와 예술, 그리고 작품》(1802).
사후 완전히 잊혔던 바흐를 최초로 발굴한 연구서로, 바흐 재평가에 결정적으로 기여했다

이다. 훗날 이탈리아의 피아니스트 겸 작곡가 부조니^{F. Busoni, 1866-1924}가
이 곡을 피아노용으로 편곡하여 피아노로도 종종 연주되고 있다.

그 외에도 이 영화에서는 많은 클래식 걸작을 만날 수 있다. 〈샤
콘느〉를 연주한 기돈 크레머가 음악감독까지 맡았던 이 영화 속에는
베토벤의 〈바이올린 소나타 9번 A장조 크로이처^{Violin Sonata No. 9 in A Major}
^{Op.47 Kreutzer}〉, 〈바이올린 협주곡 D장조^{Violin concerto in D Major Op.61}〉 중 3악
장이 인상적으로 흐른다.

음악을 속되게 타락시키는 사람들에 대한 분노와 조소를 표현하
는 데 쓰인 이자이^{Eugene Ysaye}의 〈바이올린 소나타 2번〉 중 1악장도 인
상적이고, 아르몽이 지하철역을 지나다 우연히 듣게 되는 페레이라
^{Gilberto Pereyra}의 집시풍 곡 〈Lydia's waltz〉 역시 아코디언의 이국적인
맛을 느낄 수 있다.

굳이 클래식이나 바흐의 음악에 대한 조예가 없다 하더라도 일단

듣고 보도록 하자. 특히 바이올린의 그 가냘픈 선율 하나가 수많은 역경과 좌절을 치유하며 다시 희망으로 피어나는 과정이 더할 수 없이 가슴 뭉클하게 한다. 누추한 인생조차 '아름답다, 아름답다' 하며 끊임없이 속삭여주는 바이올린 선율에 끝내 가슴이 뜨거워진다.

그 어떤 설명도 대사도 필요 없다. 우리가 음악을 듣는 가장 근본적인 목적이므로…….

베토벤의 숨겨진 연인을 찾아서
베토벤의 교향곡 〈합창〉과 〈불멸의 연인〉

영화 〈레옹〉에서 게리 올드만이 "베토벤을 아느냐"고 했던 것을 기억할 것이다. 성격파 배우로 알려진 그가 느닷없이 고고한 악성樂聖으로 분해서 화제가 되었던 버나드 로즈$^{Bernard\ Rose}$ 감독의 1994년 작 〈불멸의 연인〉을 떠올리게 하는 발언이었다. 실제로 〈불멸의 연인〉에서 베토벤을 열연했던 게리 올드만은 뒤이은 영화 〈레옹〉에서 악덕 형사로 나온다. 따라서 "베토벤을 아느냐"고 한 대사는 〈불멸의 연인〉의 게리 올드만을 떠올리게끔 일부러 감독이 센스 있게 넣은 대사인 셈이다. 그러니 게리 올드만의 체면을 봐서라도 〈불멸의 연인〉을 보지 않을 수 없겠다.

악성 베토벤은 음악사에서 절대 한마디로 설명할 수 없는 위인이다. '악성'이라는 표현에서 알 수 있듯이 단순히 음악가나 작곡가를 넘어 '음악의 성인聖人'으로 정리되고, 또 그만큼의 추앙을 받고 있다.

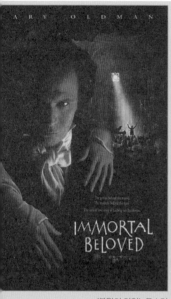

〈불멸의 연인〉 포스터 〈불멸의 연인〉 영화 중 한 장면

하지만 실제로 그는 부스스한 사자머리에다 여드름투성이인 못생긴
고집쟁이에 불과했다.

비가 오나 바람이 부나 미친 듯이 멋대로 돌아다니는 기묘한 습관
을 가진 인물 베토벤은 '불멸의 연인에게'라는 절절한 러브레터를 써
놓고는 상대에게 보내지도 않고 남겨둔 채 죽어버렸다. 그 바람에 그
의 제자들이나 후대의 사람들로 하여금 편지의 대상을 알아내려는
쓸데없는 논란을 불러일으키게 했다. 아름다운 여성에게 단번에 반
해버리는 속성이 누구보다 강했던 그는 그러면서도 평생 독신으로
지내다가 죽었다.

그뿐이랴. 음악가이면서도 청각장애인이었기에 여러 번 유서를
남기고 죽어버리려 했다. 성격 또한 괴팍해서 멀쩡히 열심히 일하는
하녀들에게 달걀 따위를 집어던지는 무뢰한이기도 했다. 또한 자존

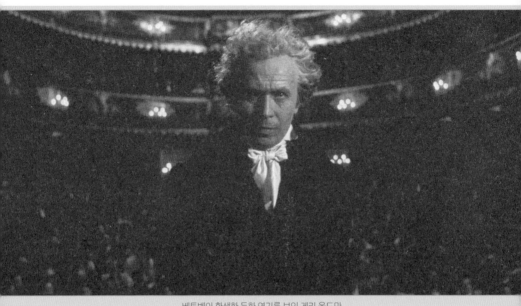

베토벤이 환생한 듯한 연기를 보인 게리 올드만

심이 센 탓에 높은 사람들에게 고개 숙이기를 죽기보다 싫어했다. 그래서 상대적으로 귀족들과 친했던 문호 괴테는 그런 자신에게 경멸을 보내는 베토벤을 평생 외면하기도 했다. 아무도 그의 자필을 읽을 수 없을 정도로 지독한 악필^{惡筆}이었던 것도 베토벤이라는 인물을 다시금 생각하게 만드는 부분 중 하나다.

하지만 그러한 인물이 시대를 초월한 아름다운 음악들을 숱하게 남겼다는 것을 생각하면 '베토벤'이라는 이름은 사뭇 다른 의미로 다가올 수밖에 없다. 그리고 왜 그가 그토록 비틀어지고 괴팍했는지에 대해서도 설명이 가능해진다.

베토벤의 음악은 강하다. 당시도 그랬지만 지금도 그의 음악 앞에 선 숨통이 조여온다고 호소하는 이들이 있다. 그러나 그 강인함에 들어 있는 진한 아픔을 인지하지 못한다면 베토벤을 제대로 이해했다

고 할 수 있을까?

〈불멸의 연인〉은 바로 그러한 베토벤의 아픔을 일면 이해하게 하는 영화다. '나의 천사, 나의 모든 것, 나의 분신'이라 일컬어진 베토벤의 숨겨진 연인을 두고, 그가 죽기 전에 남긴 단 한 장의 편지를 실마리로 그 베일 속의 여인을 찾아가는 것이 이 영화의 큰 얼개다.

1827년, 베토벤이 사망하자 오스트리아의 빈은 슬픔의 도가니에 빠지고 그의 장례 행렬엔 수천 명의 군중이 몰려든다. 베토벤은 모든 유산을 불멸의 연인에게 물려준다는 유언을 남겼고, 베토벤의 오랜 벗 쉰들러는 불멸의 연인을 찾아 나선다.

쉰들러가 가진 유일한 실마리는 베토벤이 정체불명의 여인에게 보낸 편지가 전부다. 편지 내용에 따라 쉰들러는 베토벤이 이 여자를 만나기로 했던 칼스버드 호텔로 간다. 쉰들러는 호텔 숙박부에 기재된 서명을 발견하고, 그에 따라 베토벤의 옛 연인이었던 줄리에타 백작, 베토벤의 조카 칼, 베토벤의 동생 카스퍼의 부인 조한나 등 베토벤의 주변 인물들이 등장하면서 베토벤의 삶과 음악, 사랑에 얽힌 비밀이 베일을 벗는다.

결국, 영화 속에서 베토벤의 불멸의 연인은 뜻밖에도 카스퍼의 부인 조한나였다. 칼은 베토벤의 아들이었다. 이 부분에 이르면 내내 빠져 있던 베토벤 음악의 감동이 뚝 떨어진다. 역사적 사실이 아니기 때문일 것이다. 실제로 베토벤의 불멸의 연인이 누구인가에 대한 답은 아직 확정된 것이 없다. 학자마다 설이 구구하고, 따로 증명할 만한 것들이 없는 데다 정작 당사자인 베토벤은 굳게 입을 다물고 무덤 속으로 들어가버렸으니까.

그러니 조한나를 베토벤의 '불멸의 연인'으로, 칼을 베토벤의 아들로 설정한 결말은 베토벤 연구가들이 모조리 열 받아 기절할 만한 억측이다. 〈아마데우스〉가 모차르트나 살리에리의 전기 영화가 아닌 것처럼, 〈불멸의 연인〉도 베토벤의 전기 영화가 아닌 단순한 거장의 연애 영화라는 점을 입증한다는 씁쓸함을 접하게 된다. 다만 가슴 아픈 것은 사랑조차도 원하는 대로 할 수 없었던 베토벤의 천형 같은 삶이다. 그 무게가 너무 무거워서 감독은 무리수를 둔 것일까?

악성을 소재로 한 영화이니 당연히 영화 전편으로 베토벤의 음악들이 그득하다. 영화는 베토벤이 사랑하는 여인과의 만남, 운명적 파경, 청력이 떨어져 가는 처절한 고통, 그 속에서 피어난 음악에 대한 열정을 그의 교향곡, 협주곡, 소나타 등으로 전개해 나아간다.

바이올린에 기돈 크레머, 첼로에 요요마^{Yo-Yo Ma}, 피아노에 머레이 페라이어^{Murray Perahia} 등 당대 거장들이 참여하여 베토벤의 명곡들을 연주했고, 헝가리가 낳은 거장 지휘자 게오르그 솔티^{Georg Solti, 1912-1997}가 음악을 맡았다. 베토벤 음악 애호가라면 단연 신이 날 일이다. 특히 교향곡 5번 C단조 〈운명〉을 비롯해서 교향곡 3번 〈영웅〉, 교향곡 6번 〈전원〉, 〈교향곡 7번 A장조〉 등과 피아노 협주곡 5번 〈황제〉, '월광^{Moonlight} 소나타'로 불리는 〈피아노 소나타 No.14〉 등이 황홀할 정도로 펼쳐진다. 그중 압권인 것이 평생을 오해 속에 살았던 그의 연인이 베토벤을 용서하게 했던 교향곡 9번 〈합창〉일 것이다.

영화에도 널리 알려진 일화 하나가 나온다. 소리를 듣지 못하게 된 베토벤이 자신의 교향곡 9번 〈합창〉을 성공적으로 마치고도 청중의 환희를 듣지 못하다가 지휘자에게 이끌려 환호하는 청중을 보며

눈물 글썽이는 장면. 그 장면과 '환희의 송가'로 불리는 '합창' 부분을 듣고 있노라면 긴 고통의 터널을 지나 이제 모든 것을 겸허히 수용한 상처투성이의 영혼이 비로소 치유되었음을 느끼며 가슴 뭉클해진다.

음악이 음악으로 그 상처를 가리고 위로하는 것! 음악은 그래서 결코 가볍게 생각할 수 없는 '힘'이다. 그런 '특별한 힘'을 실감나게 보여준 기회였으니 게리 올드만이 자부심을 가질 수밖에! 그는 아마 〈불멸의 연인〉을 자신의 가장 자랑스러운 대표작으로 꼽지 않을까?

시련을 딛고 피워낸 위대한 음악혼
비발디의 '세상에 참 평화 없어라'와 〈샤인〉

다 담아내지 못할 넘치는 사랑, 혹은 이미 넘쳐 흘러버린 사랑이 있다면? 그것은 이미 사랑이 아니라 '부담'이 아닐는지? 스콧 힉스 Scott Hicks 감독의 1996년 작 〈샤인Shine〉은 바로 그러한 '부담스러운 사랑' 때문에 허물어졌던 영혼과 그 상처받은 영혼이 다시 일어서는 과정을 담은 감동의 영화다. 음악 영화로서는 드물게 흥행에도 성공하여 세계를 놀라게 한 작품이다.

호주 출신의 기이한 피아니스트 데이비드 헬프갓David Helfgott의 실화를 바탕으로 한 〈샤인〉이 세상에 빛을 보고, 데이비드 헬프갓이라는 피아니스트의 건재가 다시 한 번 확인된 것은 온전히 힉스 감독의 공일 것이다.

헬프갓은 10세 때부터 바렌보임, 아이작 스턴 등 세계적인 음악가들로부터 해외 유학을 권유받았던 비범한 재능을 지닌 피아노 신동

〈샤인〉 포스터

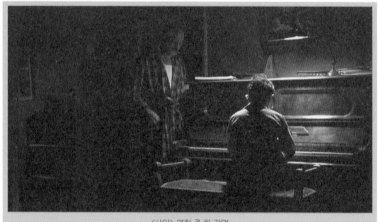

〈샤인〉 영화 중 한 장면

이다. 그런 그가 어느 날 갑자기 사라졌다. 이것을 늘 의아하게 여기던 힉스 감독의 눈에 어느 날 헬프갓의 재기 리사이틀 공연이 눈에 띄면서 이 영화의 초석이 세워졌다. 그리고 그것을 시작으로 힉스 감독은 헬프갓이 정신병으로 고통을 겪고 있는 것까지 알게 된다.

이후 헬프갓의 파란만장한 삶은 〈샤인〉으로 세상 사람들 앞에 펼쳐진다. '샤인'이라는 제목은 영국 한 록그룹의 '광기의 다이아몬드에 빛을^{Shine On You Crazy Diamond}!'이라는 제목에서 따왔다고 한다. 이 영화가 어떤 의도로 만들어졌는지 충분히 짐작할 수 있는 대목이다.

영화는 천재 소리를 들으며 일찍부터 피아노 연주에 재능을 보이는 헬프갓^{제프리 러쉬 분}과 그를 피아니스트로 대성하게 하려는 아버지 피터^{아민 뮐러·스탈 분}와의 관계에서 출발한다. 유태인 태생의 엄격하고 독선적인 아버지는 자신이 어렸을 때 부친의 반대로 바이올린을 배우지 못한 한을 갖고 있고, 한편으론 자신의 부모와 형제를 아우슈비츠에서 잃은 상처 때문에 헬프갓을 품속에서 내놓지 않으려는 일념에 휩싸인 인물이다.

하지만 이미 그 비범한 재능을 인정받은 헬프갓에겐 저명한 음악가들로부터 유학이 권유되고, 결국 헬프갓은 아버지의 반대를 뿌리치고 유학길에 오른다. 그러나 '가족을 버렸다'는 아버지의 저주에 크게 상처받는다. 그럼에도 헬프갓은 그 어렵다는 라흐마니노프의 〈피아노 협주곡 3번^{Piano Concerto No.3 In D Minor Op.30}〉을 자신의 아버지가 소원하던 대로 완벽히 연주해낸다. 하지만 성공의 환희를 맛보기도 전에 그 자리에서 쓰러진다.

이후 10년의 세월을 혼돈과 격리 속에서 보내던 그는 자신의 음

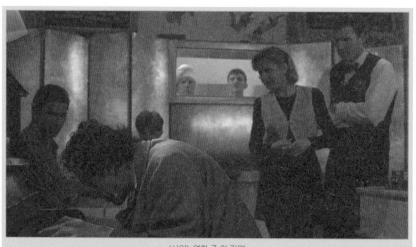
〈샤인〉영화 중 한 장면

악적 재능을 아깝게 여기고 기꺼이 아내가 되어준 질리언^{린 레드그레이브 분}의 도움으로 재기하고 마침내 영혼의 상처에서 해방된다. 한 피아니스트의 파란만장한 생애를 그렸으니만큼 음악은 필수일 터! 이 영화에서도 주인공의 심리상태에 따라 다양한 곡이 정교하게 배치된다. 특히 곡 전체의 중요한 코드가 되는 라흐마니노프 〈피아노 협주곡 3번〉을 필두로 다양한 음악이 관객의 귀를 사로잡는다.

성인이 된 데이비드 헬프갓을 연기한 호주의 명배우 제프리 러쉬^{Geoffrey Rush}는 240일간 밤샘 피아노 맹연습을 하며 피아니스트의 모습을 완벽히 재연해내느라 애썼다고 한다. 물론 그는 연기만 했고, 영화 속의 피아노 연주들은 헬프갓 본인의 실제 연주다.

우선 헬프갓을 정신 잃게 만들었던 라흐마니노프 〈피아노 협주곡 3번〉을 보자. 기교 면으로나 정신 면으로나, 연주하기가 너무나 힘들어 '피아니스트의 무덤'이라는 별명으로도 불리는 라흐마니노프

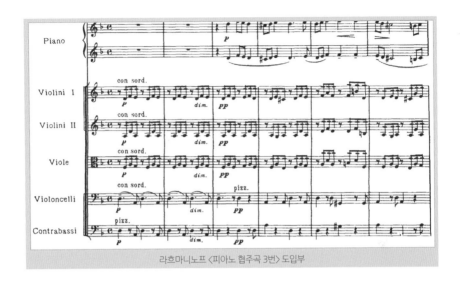

라흐마니노프 〈피아노 협주곡 3번〉 도입부

〈피아노 협주곡 3번〉의 위용을 새삼 확인하게 될 것이다.

라흐마니노프는 모두 네 곡의 피아노 협주곡을 남겼는데 그중에서도 3번은 그가 독일의 드레스덴에서 생활하던 1907년 작곡을 시작하여 1909년에 완성, 이듬해 그 자신의 연주로 초연한 작품이다. 대중적인 인기가 높은 2번에 비해 3번은 '세상에서 라흐마니노프만 연주할 수 있다'는 평을 듣는, 엄청난 기교를 요구하는 작품이다.

그 때문에 '악마적 기교'를 지닌 작품, '천재'가 아니고서는 절대 연주할 수 없다는 '저주 아닌 저주'가 걸린 작품이기도 하다. 이런 곡을 헬프갓이 연주해냈다. 이는 극중에서 헬프갓이 라흐마니노프의 〈피아노 협주곡 3번〉에 모든 걸 걸었음을 짐작하게 하는 부분이다.

이 곡이 남다른 건 전적으로 '피아노만을 위한 곡'이기 때문일 것이다. 보통의 협연이 독주 악기와 오케스트라가 서로 어우러져 선율을 이루어 나가는 데 반해 라흐마니노프의 〈피아노 협주곡 3번〉은

오직 한 대의 피아노를 위해 오케스트라의 수많은 악기가 존재한다고 볼 수 있다.

라흐마니노프 자신이 당대 최고의 피아니스트였고, 뛰어난 기교의 소유자였으니, 이는 어쩌면 당연한 일이었으리라. 으뜸 피아니스트로서 최상의 피아노곡을 만들고자 했던 욕망을 가득 담아 기어이 명작을 탄생시킨 것이다. 하지만 난해하기까지 한 기교로 가득 찬 곡을, 더구나 피아노 한 대로 오케스트라 전체를 압도할 카리스마가 요구되는 곡이니 어떤 피아니스트인들 섣불리 도전할 수 있을까.

이 곡의 선율은 영화 곳곳에서 흘러나온다. 아버지가 어린 헬프갓의 재능에 기대를 걸며 들려주는가 하면, 헬프갓이 무대에 올라 이 곡을 완벽히 연주하는 장면, 헬프갓이 좌절의 시기를 거쳐 다시금 무

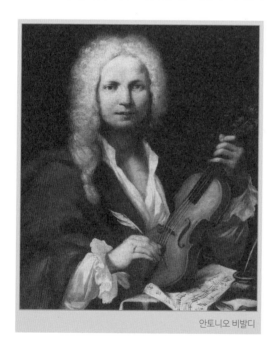

안토니오 비발디

대 위에서 관객들의 박수를 받는 순간에도, 역시 〈피아노 협주곡 3번〉이 흐른다.

하지만 아무래도 나에게 더 백미로 다가왔던 부분이 있다. 모처럼 정신을 누르던 억압에서 벗어나 푸른 하늘을 향해 뛰어오르며 행복하게 자유를 만끽하는 헬프갓의 얼굴과 그 위로 가득 울려 퍼지던 비발디의 '세상에 참 평화 없어라^{Nulla in mundo pax sincera}'가 그것이다.

이는 〈사계^{The four Seasons}〉로 유명한 바로크 작곡가 비발디^{Antonio Vivaldi, 1678-1741}의 세속 칸타타 〈글로리아^{Gloria}〉에 수록된 성악곡으로, '아픔이 없다면, 세상엔 참 평화 없어라'는 내용의 모테토다.

세상에 참된 평화 없어라

사랑하는 예수의 순수하고 옳은

비통함이 없었다면

고뇌와 고통 속에

편안한 영혼이 있으며

그것만이 유일한 희망이며

순결한 사랑이어라

영화 속 노래는 엠마 커크비^{Emma Kirkby}가 불렀다. 특히 비브라토^{성악에서 목소리를 떠는 기교}를 거의 쓰지 않은 고古음악 전문 소프라노인 엠마 커크비의 청아한 목소리는 마치 맑디맑은 파란 하늘에 떠다니는 새털구름처럼 평온하고 자유롭기 그지없다. 그래서 어떤 상처든 극복하고 날아오를 수 있을 것만 같은 감동이 밀려온다.

억눌린 영혼의 상처로 정신마저 놓으며 현실을 거부하던 헬프갓은 이 음악 속에서 비로소 평안을 찾으며 자유로워진다. 진정으로 음악 안에 귀의하고 음악으로 자신을 표현하는 피아니스트로서의 새 삶을 연 것도 이때부터다.

자신의 음악으로 인해 한 불행한 영혼이 상처를 치유하고 일어설 수 있었으니 비발디는 큰 '영혼 보시布施'를 한 셈이고! 작곡가로서 이보다 더한 은혜가 어디 있을까? 아픔이 있고, 그 아픔을 극복함으로써 평화로워지는 세상, '세상에 참 평화 없어라'는 그 귀한 평화의 소중함을 다시 한 번 되새기게 한다.

이 밖에도 유년기의 헬프갓이 흠 잡을 데 없는 연주를 하였음에도 2위로 밀려났던 경연 대회에서 연주되던 쇼팽Fryderyk Franciszek Chopin, 1810-1849의 〈폴로네이즈Polonaise〉가 있다. 화려하고 당당한 분위기의 이 곡은 앞으로 그의 생애가 영웅적으로 화려함과 비참함이 교차될 것이라고 암시하는 듯하고, 슈만의 〈어린이의 정경Kiderszenen〉은 평화로운 한편 아버지의 억압이 숨겨져 있는 유년 시절의 배경음악으로 사용된다. 파가니니Nicollò Paganini, 1782-1840의 〈바이올린 협주곡 2번 b단조〉의 제3악장을 피아노 독주용으로 편곡한 리스트의 〈라 캄파넬라La Campanella〉가 영국 왕립음악원의 세실 팍스 교수로부터 터치의 강약에 대한 지도를 받으며 대화를 나누는 장면에서 흐르고, 정신요양소에서 나오는 헬프갓 앞에 펼쳐지는 음악은 비발디의 〈영광Gloria〉이다.

헬프갓이 마음의 안정을 느낄 때마다 흐르는 곡 또한 비발디의 〈영광〉이며, 마지막으로 그가 자신의 존재를 알렸던 레스토랑에서의 연주는 림스키 코르사코프Rimsky-Korsakov, 1844-1908의 〈왕벌의 비행Flight

of The Bumble Bee)을 라흐마니노프가 편곡한 것이다. 비록 조롱과 빈정거림 속에서 시작한 연주지만, 곧 경탄과 환호의 함성으로 뒤바뀌게 했던 바로 그 장면에 나오는 음악이다. 마치 어둡고 긴 터널의 고통에서 빠져나와 화려한 빛의 세계로 돌아온 헬프갓의 귀환을 마주하는 듯한 감동이 오래도록 잊히지 않을 듯하다.

현재 헬프갓은 재기에 성공해 피아니스트로서 활동하고 있다. 물론 행동이나 정신 상태는 영화 속 상태와 크게 다르지 않지만, 그의 귀환은 영욕의 세월을 견뎌낸 한 위대한 예술혼의 승리로서 크게 박수를 받아야 마땅하다. 광기의 다이아몬드에 빛을! 그야말로 '샤인' 이니까.

거세된 남성의 불행한 천상의 소리
헨델의 '울게 하소서'와 〈파리넬리〉

슬픔 넘쳐서 눈물이 되어 내 마음 아픔을 다 씻게 하소서

나 한숨짓네 자유 위해 울게 버려두오 괴로운 운명 나 한숨짓네

자유 위해 북받친 눈물 넘쳐나리

내 마음의 아픔 잊게 하옵소서 고통의 굴레 벗기소서

아름다운 클래식을 들어보면 모든 클래식 음악가의 영혼은 물론 그 인생까지 음악처럼 아름답기만 할 것 같다. 그래서 클래식 음악가들의 삶에는 고통 따위는 없을 것만 같다. 제라르 꼬르비오 Gerard Corbiau 감독의 1994년 작 〈파리넬리 Farinelli The Castrato〉는 이런 막연한 환상을 무참히 깨버린다. 이는 주인공 파리넬리가 부르는 깊은 탄식의 노래 '울게 하소서'에서 극대화된다.

〈파리넬리〉는 18세기 바로크 시절에 활약했던 명가수 카를로 브

<파리넬리> 포스터

로스키^{Carlo Broschi, 1705-1782}의 생애를 그린 영화로, '아름다움의 추구'라는 미명하에 인간들이 얼마나 잔인해질 수 있는지를 잘 보여준다.

'카스트라토^{Castrato}'는 거세된 남성 성악가를 말한다. '거세'는 선천적이든 후천적이든 혹은 자의든 타의든 간에 남성성의 상실을 의미한다. 요컨대 카스트라토는 남성성이 상실된 존재로서 변성기 이전의 목소리를 지닌 성년의 남자 가수다. 이들은 성대의 순이 자라지 않아서 소년 목소리를 그대로 유지하는 반면 가슴과 허파는 성장하여 어른의 힘을 지니기 때문에 맑고 힘 있는 목소리를 낸다. 소프라노 또는 알토 음역의 소리와 비슷해서 얼핏 들으면 여성이 부르는 것처럼 느껴지기도 한다. 게다가 남성도 여성도 아닌 중성의 목소리는 마치 외계에서 온 듯한 신비감마저 준다. 그래서 당대 사람들에게 큰 사랑을 받았다.

이쯤에서 드는 의문 하나! 여성도 있는데 왜 굳이 남성이 거세하면서까지 여성의 소리로 노래해야 했을까? 이는 '여자는 교회에서 잠잠하라^{고린도전서 14장 34절}'는 성경 구절 때문이다. 이 구절에 대한 중세 교회들의 잘못된 해석 때문에 여성들은 교회 안에서뿐만 아니라 교회

<파리넬리> 영화 중 한 장면

밖에서도 앞에 나서서는 안 된다는 제약을 받았다. 그러다 보니 여성들의 몫을 담당해야 할 '여성 같은 남성'이 필요하게 된 것이다.

이미 16세기에 로마교황청의 시스틴 채플에서 카스트라토들이 활약했다는 기록이 있다. 카스트라토의 전성기 때인 18세기에는 이탈리아에서만 1년에 4천여 어린 소년들이 거세되었다. 당시 정상급 카스트라토의 인기와 영화가 요즘 영화배우나 오페라 가수들을 능가할 정도였기 때문이다. 그래서 음성이 좋은 어린 아들을 둔 가난한 부모들이 아들을 카스트라토로 만들어 부귀를 누리려 했다.

파리넬리 역시 선천적이 아닌, 후천적인 이유로 거세된 카스트라토였다. 그것도 자신의 선택이 아닌, 형의 독단으로 말이다. 영화 속에서는 형에 의해 거세된 것으로 나왔지만 실제로는 아버지에 의한 것이라는 설도 있다.

어쨌든 그는 아름다운 목소리, 기교, 완벽한 감정 표현에 예쁘장한 남성과 강인한 여성의 모습을 모두 지닌 '반남반녀'의 외모를 갖

취 당대에 신화적 추앙까지 받았다. 평소 심한 우울증으로 고생하던 스페인의 필립 5세^{Felipe V, 1700-1746}가 파리넬리의 노래를 듣고 나서 치유되었다는 전설 같은 얘기가 전해질 정도로 말이다. 물론 이는 카스트라토, 즉 거세 가수의 천사 같은 목소리에 악귀를 물리치는 힘이 있다고 생각한 당시 사람들의 믿음도 한몫했다.

아무것도 모르는 파리넬리는 작곡가인 형 리카르도에게 휘둘리며 유럽 음악계를 사로잡는다. 하지만 그의 아름다운 목소리에 끌린 수많은 여자와의 잠자리는 형에게 넘겨줘야만 했다. 아무리 멋진 스타라 하더라도 그는 '거세된 남성'이었기 때문이다. 결코 사랑하는 여성과 동침할 수 없는 운명! 그러한 자신의 비극이 바로 둘도 없는 단짝 형에 의해 이루어졌다는 것을 알게 된 파리넬리는 절망한다.

그러한 파리넬리를 당대 최고의 작곡가인 헨델^{G. F. Handel, 1685-1759}은

〈파리넬리〉 영화 중 한 장면

비웃는다. 거세까지 하여 '천상의 목소리'를 지녔지만 형 리카르도의 '싸구려 노래'만 부르고 있는 파리넬리가 딱하다며 말이다. 최고의 작곡가로서 역시 최고의 목소리를 기용할 수 없었던 헨델의 적개심이 그대로 드러나 있는 부분인데, 원래 오페라 작곡가였던 헨델은 결국 파리넬리 때문에 오페라를 그만두고 오라토리오 작곡을 주로 하게 된다.

파리넬리가 부르는 '울게 하소서^{Lascia ch'io pianga}'는 바로 이러한 헨델과의 정면 대결이다. 형에게 얽매여 있는 한 결코 영혼이 깃든 노래는 부를 수 없을 거라는 헨델의 저주에 맞서 여봐란듯이 파리넬리가 부르는 헨델의 노래이고, 헨델은 그 소름 끼치는 파리넬리의 긴 탄식 앞에서 그만 넋을 잃고 백기를 든다.

'울게 하소서'는 헨델의 오페라 〈리날도^{Rinaldo}〉 2막에서 여주인공 알미레나가 부르는 아리아다. 십자군전쟁을 배경으로 영웅 리날도와 상관의 딸 알미레나, 적군의 여왕 아르미다와의 삼각관계를 그리고 있는데, 이 중 산의 요새에서 아르미다의 포로가 된 알미레나가 자신의 운명을 탄식하며 풀려나기를 기원하는 비탄의 노래다.

하지만 파리넬리의 노래로 들으면 바로 비참한 자신의 운명에서 놓여나고 싶어 하는 간절함으로 절절하게 다가온다. 오직 노래를 위해서만 살게 된 자신의 운명이, 그러나 환호하는 무대를 내려오면 암흑임을 알게 되면서 파리넬리가 느꼈던 그 암담함⋯⋯. 그 비감^{悲感}이 생생하게 가슴을 후벼 파 저며오기 때문이다.

물론 영화 속 파리넬리의 목소리는 안타깝게도 컴퓨터 합성음이다. 현존하지 않는 카스트라토, 그것도 전설적인 카스트라토의 목소

'울게 하소서'를 부르는 파리넬리

더 그레이트 헨델 페스티벌, 크리스털 팰리스(1857)

리를 재현해낼 방법이 따로 없었기 때문이다. 남성도 여성도 아닌 카스트라토 특유의 소리를 위해 저음부는 카운터 테너^{특별 발성 훈련으로 카스트라토의 소리를 내는 남자 가수} 데릭 리 레이긴^{Derek Lee Ragin}, 고음부는 소프라노 에바 마라스 고드레프스카^{Ewa Mallas Godlewska}의 음성을 디지털로 합성한 것이다. 이 중 '울게 하소서'는 소프라노의 목소리를 좀 더 강화한 쪽이다.

'울게 하소서' 외에도 〈파리넬리〉에는 지금은 쉽게 접할 수 없는 바로크 시대의 작곡가 리카르도 브로스키^{Riccardo Broschi, 1698-1756}, 요한 아돌프 하세^{Johann Adolf Hasse, 1699-1783}, 니콜라 포르포라^{Nicola Antonio Porpora, 1686-1768}의 곡이 등장한다. 또한 당시의 분위기를 재현한 베이루트 국립극장의 화려하고 기품 있는 무대와 파리넬리의 전위적인 의상을 볼 수 있는 것 역시 〈파리넬리〉의 빼놓을 수 없는 즐거움이다.

'아름다움을 위해 치르지 못할 대가란 없단 말인가?'라는 심각한 도전에 직면하게 되는 것이 바로 파리넬리의 비극이었다. 물론 후에 카스트라토 제도는 너무 잔혹하다 하여 사라졌다. 대신 최근에 카운터 테너가 등장하면서 출신 성분은 좀 다르지만 나름대로의 명맥을 유지하고 있다. 다행한 일이다. 설혹 다시는 그러한 '천상의 소리'를 들을 수 없다 하더라도 파리넬리는 자유로워져야 하기 때문에……

변화하는 세상 속에서 변할 수 없는 것들
차이콥스키의 〈바이올린 협주곡 1번〉과 〈투게더〉

〈패왕별희^{Farewell My Concubine}〉로 유명한 천카이거^{Chen Kaige} 감독은 어느 날 바이올린을 공부하는 아들의 스승을 찾아 북경으로 무작정 상경한 부자가 나오는 TV 다큐멘터리를 보게 되었다. 소박하고 평범해 보이는 아버지는 아들의 연주를 듣는 이들에게 "들어보세요, 제 아들의 연주랍니다" 하며 자랑스러워하는데, 그 표정은 더할 나위 없이 행복했다. 이후 천카이거 감독은 2002년에 〈투게더^{Together}〉를 발표했다.

영화는 개봉 후 중국 대륙을 눈물로 적셨으며, 프랑스의 거장 뤽 베송 감독은 이 작품을 놓고 극찬을 아끼지 않았다. 무엇보다 마지막 장면에서 주인공이 연주한 차이콥스키의 〈바이올린 협주곡 1번〉은 관객들에게 깊은 감동을 주었다.

영화는 시골뜨기지만 어릴 때부터 바이올린에 천재적인 재능을 지닌 샤오천과 가난하지만 어떻게든 아들을 밀어주려는 아버지 리우

청의 부성애를 중심으로 펼쳐
진다. 아버지의 소원대로 아들
은 성공의 문턱에 오르지만, 아
들의 더 나은 미래를 위해 기꺼
이 아들 곁을 떠나고자 하는 리
우청, 그런 아버지를 위해 보
은^{報恩}의 연주를 펼치는 아들의
모습이 무척 인상 깊다.

　게다가 리우청은 샤오천의
친아버지도 아니다. 어릴 때
우연히 북경역에서 바이올린
과 함께 버려진 아이를 맡아 키
운 것이다. 의붓아들임에도 모
든 것을 바쳐 아들의 미래를 열
어준 아버지를 샤오천은 외면
할 수 없다. 결국 '연주를 위해
선 사적인 감정을 버리고 냉혹
해져야 한다'는 스승의 가르침
을 불사하고 샤오천은 아버지
를 위해 유명한 연주회장이 아
닌 복잡한 역사 안에서 눈물의
연주를 한다. 굳이 토를 달 필
요가 없는 '말 없는 웅변'이다.

〈투게더〉 포스터

〈투게더〉 영화 중 한 장면

자식에게만은 내가 걸어왔던 가난이나 패배를 물려주기 싫다며 발버둥 치는 부모들의 모습이 한국의 여느 부모 못지않은 풍경이기도 해 많이 익숙하다. 재능 있는 아들을 마음껏 뒷바라지해주지 못하는 〈투게더〉의 아버지는 오직 아들의 성공을 위해 무작정 북경행을 감행하고 24시간 내내 고된 일을 한다.

이런 아버지의 헌신과 희생은 이미 우리의 부모님에게서 너무나 많이 보아왔던 가슴 아픈 현실이기도 하다. 하지만 현실의 우리가 그렇듯, 아버지의 마음을 이해하지 못하는 아들에겐 그런 아버지가 때로 속물처럼 비친다. 결국, 아버지가 떠나려는 순간 아들은 아버지의 모든 행동이 자신을 위한 것임을 깨닫는다.

한편으론 정신없이 밀려오는 자본주의 물결에 어떻게든 살아남으려는 중국인들의 오늘이 그려지기도 한다. 현재 자신들이 처한 가치관의 충돌 속에서 아직까지 간직하고 있던 중국의 따뜻함, 정치와 사

아버지를 위해 보은의 연주를 펼치는 아들

〈투게더〉 영화 중 한 장면

회 상황의 급변에 따라 달라진 자신들의 모습을 기교 없이 담담하게
그려낸 이 착하고 소박한 영화는 당시 중국인들의 눈물샘을 자극하
지 않을 수 없었을 것이다.

　중요한 것은, 자신을 잃지 않으려는 샤오천의 남다른 의지다. 샤
오천의 이러한 각오를 절절히 표현했던 음악이 바로 차이콥스키의
〈바이올린 협주곡 1번Concerto for Violin Orchestration D Major Op.36〉이다. 이는 베
토벤, 브람스, 멘델스존의 것과 함께 '4대 바이올린 협주곡'으로 불리
는 명곡이다. 특히 강렬한 러시아적 색채 덕분에 유럽 작곡가들에게
서는 발견할 수 없는 슬라브 특유의 독특한 서정성과 아련히 배어 나
오는 슬픔 같은 것들이 매혹적으로 다가오는 작품이다.

　이 작품은 1878년, 동성애자였던 차이콥스키가 38세쯤 결혼생활
에 실패하고 심한 우울증에 빠져 이탈리아와 스위스 등에서 요양생
활을 하던 와중에 작곡되었다. 그래서인지 음악은 우울하면서도 강

렬한 비상飛上으로 요동친다.

재미있는 것은 차이콥스키가 이 곡을 작곡했을 당시, 너무 어려워 연주가 불가능한 곡이라는 혹평을 받아 크게 낙심했다는 점이다. 하필 그가 헌정했던 당대의 거장 레오폴드 아우어Leopold Auer, 1845-1930로부터 '기교적으로 보아 도저히 연주가 불가능하다'고 초연이 거부되었던 것이다.

이에 크게 실망한 차이콥스키는 이 곡을 3년 동안이나 발표하지 않고 묻어두었다. 그러던 중 아돌프 브로드스키Adolph Brodsky, 1851-1929라는 러시아의 바이올리니스트가 이 곡을 칭찬하면서 발표할 것을 적극 권하였다. 결국 1881년 12월에 빈 필하모닉과 한스 리히터Hans Richter, 1888-1976의 지휘로 브로드스키에 의해 초연되었다. 하지만 역시 '싸구려 보드카의 냄새가 나는 작품'이라는 혹평에 또다시 절망하고 만다.

그러나 이 곡의 가치를 굳게 믿은 브로드스키는 유럽 각지에서 이 곡을 계속 연주하여 결국 청중의 인기를 얻는 데 성공했다. 후일 아우어도 이 곡의 가치를 인정하여 자신의 레퍼토리로 연주함으로써 대성공을 거두고 그의 제자들에게도 적극적으로 가르치게 되었다. 참으로 사연 많은 이 작품을 차이콥스키는 당연히 브로드스키에게 헌정했다.

자칫 빛을 보지 못할 뻔했던 이 곡의 '싸구려 보드카 냄새'는 바로 오늘날 이 협주곡을 사랑받게 한 '진정한 러시아의 냄새'였고, 그 강렬한 민족적 냄새야말로 이 곡의 자랑이라는 걸 생각하면 참으로 격세지감이 아닐 수 없다.

그런 곡절 많은 사연을 떠올리노라면, 탕윤이라는 실제 중국의 신동 바이올리니스트가 샤오천으로 연기하며 실연하는 모습에(오늘날에는 신예들도 자유자재로 연주한다) 무덤 속에서라도 차이콥스키는 행복할 것 같다. 그래서 한편 흐뭇해지고…….

천카이거는 영화 속에서 중국 서민들의 꿈인 고급 주택과 최신 가전제품을 소유하고 있는 유 교수로 분해 직접 출연하기도 했다. '돈'과 '예술' 사이의 어떤 무게중심을 얘기하려 했던 것일까? 마치 작품성을 추구하면서도 대중에게 다가서려는 감독의 자화상을 보는 듯도 하다.

겉으로는 변화하는 인물들, 부와 명예, 자본주의의 모습을 그렸지만 결국 떠나왔던 고향과 아버지에게로 돌아가는 샤오천처럼 세상이 아무리 변해도 바뀔 수 없는 것들을 〈투게더〉는 역설하고 있다. 아무리 비난을 받아도 결국 그 가치가 두고두고 빛을 발하는, 한 외로웠던 작곡가의 바이올린 선율처럼 말이다.

광란의 역사를 살아낸 예술가의 슬픔을 그리다
쇼팽의 〈발라드 1번〉과 로만 폴란스키의 〈피아니스트〉

제목이 같은 영화 두 편이 개봉되어 관객들을 어리둥절하게 했던 때가 있었다. 제목은 〈피아니스트〉. 하나는 2002년 칸영화제 황금종려상 수상작인 로만 폴란스키 감독의 〈피아니스트^{The Pianist}〉요, 다른 하나는 2001년 역시 칸영화제에서 그랑프리를 수상한 미카엘 하네케^{Michael Haneke} 감독의 〈피아니스트^{La Pianiste, The piano teacher}〉이다.

물론 이 두 편은 제목만 같을 뿐 이야기하고자 하는 바는 전혀 다르다. 다만 '피아니스트'라는 제목에서 보듯이 클래식 피아노 음악이 영화 전체의 소재가 되었다는 점이 동일할 뿐이다. 재미있는 건 폴란스키 감독은 쇼팽을, 하네케 감독은 슈베르트를 내세웠다는 것인데, 이 부분에서 두 영화가 서로 다른 길을 걸을 수밖에 없음을 짐작할 수 있다.

여기서 먼저 감상하고자 하는 것은 폴란스키 감독의 〈피아니스트〉

다. 이 영화는 나치의 홀로코
스트[Holocaust], 즉 대학살이 배경
이다. 얼핏 스티븐 스필버그
감독의 〈쉰들러 리스트〉나 로
베르토 베니니 감독의 〈인생
은 아름다워〉 등이 떠오를 법
도 하다. 하지만 유태인 수용
소와 관련하여 깊은 상처를 지
니고 있는 폴란스키 감독이 실
존 피아니스트 블라디슬로프
스필만[Wladyslaw Szpilman, 1911-2000]의
회고록을 원작으로 이 작품을
만들어냈다는 것에 남다른 의미가 있을 듯하다.

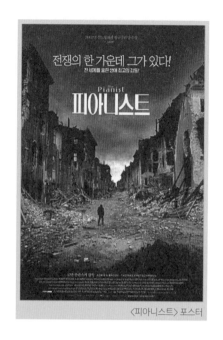

〈피아니스트〉 포스터

　이 작품은 제2차 세계대전 당시 나치의 유태인 학살이 진행되는
폴란드 바르샤바 게토[Ghetto], 즉 유태인 강제 거주 지역 한가운데에서
어느 유태인 피아니스트가 겪는 생사의 고비와 처절한 생존을 그린
감동의 실화극이다. 그 피아니스트가 바로 1939년부터 1945년까지
게토 지역에서 살아남은 20여 명의 유태인 중 하나인 스필만이다.

　폴란스키 역시 유태인으로서 유년 시절 아우슈비츠 수용소에서
어머니를 잃고 유태인 학살 현장을 직접 체험했다. 더구나 폴란스키
는 이전에 발표된 〈쉰들러 리스트〉 연출 제의를 '아직 준비가 되지
않았다'는 이유로 거부했던 인물 아닌가? 그 때문에 그가 마침내 메
가폰을 잡을 용기를 냈다는 것은 '폴란스키라는 예술가'가 얘기하고

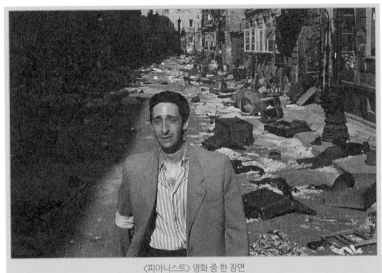
〈피아니스트〉 영화 중 한 장면

싶었던 또 하나의 '홀로코스트 고발'이라는 점에서 눈길이 갈 수밖에 없다.

　영화는 1939년 9월 16일, 독일의 폴란드 침공과 더불어 전면적인 제2차 세계대전이 발발하는 시점에서부터 시작된다. 제2차 세계대전은 1939년 9월 1일 히틀러가 지휘하는 독일군이 폴란드 바르샤바를 침공하면서 시작된 전쟁으로, 1945년 8월 15일 일본이 항복할 때까지 6년간 지속된다.

　유태인 대학살 역시 이 시기에 일어났다. 나치가 정권을 잡은 1933년부터 제2차 세계대전이 종결된 1945년까지 유태인들은 잔혹한 폭력 앞에서 사라져갔는데, 당시 유럽에 살던 유태인의 80퍼센트인 575만 명이 사망한 것으로 집계된다. 이 사건은 인류의 사회·문화에 걸쳐 깊은 영향과 상처를 남겼다.

독일 장교 앞에서 피아노를 치는 스필만

〈발라드 1번〉 악보

이를 증명하듯이 전쟁 발발 3주 후, 폴란드가 나치의 군홧발에 짓
밟히면서 고난의 길을 걷게 되는 스필만의 인생 역정이 펼쳐진다. 나
치가 내린 유태인 격리령에 의해 가족과 함께 격리되었던 스필만^{애드리}
^{언 브로디 분}은 학살로 이어진 나치의 만행에 가족을 잃고 홀로 외롭고 지
난한 생존 투쟁을 벌인다.

어둠과 추위로 가득한 폐건물 속에서 오래된 통조림 몇 개로 버티
던 스필만은 결국 순찰을 돌던 독일 장교에게 발각된다. 유태인 도망
자임을 눈치챈 독일 장교가 신분을 대라고 요구하자 스필만은 피아
니스트라고 말한다. 한동안의 침묵이 흐르고 독일 장교는 스필만에
게 피아노 연주를 명한다.

그야말로 절체절명의 위기 순간이다. 스필만은 온 영혼을 손끝
에 실어 어쩌면 지상에서의 마지막 연주가 될지도 모를 연주를 시작
한다. 그 피아노 선율이 바로 쇼팽의 〈발라드 1번^{Ballade No.1 G minor Op.23}
^{Op.22}〉이다. 이 작품은 1836년 쇼팽이 20세 때 만든 곡으로, 미츠키에
비치^{Adam Bernard Mickiewicz, 1798-1855}의 서사시 '콘라드 월렌로드'에서 영감

을 받아 작곡했다. 강하면서도 화려하고 자유로운 소나타 형식의 곡으로, 슈만은 "그의 가장 거칠고 또 가장 독창성이 풍부한 작품"이라고 평했다.

폐허 속에서 하얗게 먼지를 뒤집어쓴 피아노, 그 위에서 춤추는 손가락과 생존을 위한 비통함이 가득한 쇼팽의 선율이 허공에 울린다. 마침내 터질 듯한 긴장 속의 연주가 끝나고, 장교는 피아니스트를 살려두고 떠난다. 피아니스트는 그만 격정적인 울음을 터뜨린다.

결코 잊을 수 없는 깊은 감동 속 피아니스트와 쇼팽. 쇼팽 또한 폴란드 출신으로 자신의 무덤에 폴란드 흙을 함께 묻어줄 것을 유언했다. 그럴 정도로 조국에 대한 사랑이 남달랐고 불행한 조국의 운명을 가슴 아파했던 인물이다. 그런 그가 20세 때 음악 수업을 위해 비엔나에 체류하던 중 조국의 전쟁 소식을 들었다. 함께 빈에 있던 친구들이 조국의 위급에 앞다투어 귀국할 때 그는 귀국할 수 없었다. 음악 공부를 계속하라며 만류하는 가족들 때문이었고, 실제로 귀국하

쇼팽

더라도 피아니스트가 할 일은 아무것도 없었기 때문이다.

결국 피아노에 의지해서 애국의 열정을 달랠 수밖에 없었는데, 그러한 의지가 강하게 표현된 작품이 〈발라드 1번〉이다. 유려하고 아름다운 선율로 인식되던 쇼팽의 음악이 평소 깨닫지 못했던 깊은 상실의 슬픔으로 다가오는 발견은 〈피아니스트〉라는 영화가 남겨준 큰 수확일 것이다.

전쟁이 끝나고 스필만은 살아남았다. 그는 이후 2000년 7월 6일 88세의 나이로 세상을 떠나기 전까지 바르샤바에서 계속 살았다. 그는 자신을 살려주었던 독일 장교를 찾아 나섰지만 끝내 다시 만나지 못했다. 그 장교는 훗날 소비에트 포로수용소에서 1952년에 생을 마감한 것으로 알려졌다.

'그곳에서 살아남았다는 사실은 오랫동안 나를 끈질기게 괴롭혔다. 절대 다수가 싸늘한 시체로도 남아나지 못한 그곳에서의 생존은 안도가 아닌 죄책감으로 나를 눌러왔기 때문이다.'

살아남은 자의 고통을 누구보다 잘 알고 있던 폴란스키. 그를 옥죈 평생의 죄책감은 이 영화를 통해서 마침내 풀렸을 것이다. 살아남았으나 창백한 고뇌만 끌어안게 된 스필만의 아픔을 담아내면서 말이다. 폴란스키와 역시 폴란드의 위대한 작곡가 쇼팽, 스필만의 아름다운 선율의 만남을 통해서 말이다(실제 연주는 피아니스트 자누스 올레니작이 했다. 그 역시 폴란드인이다). 역사와 광기, 예술과 인간애, 그러나 한순간 솟아오르는 승리와 꿈의 희열로……

괴이쩍은 사랑의 정신분석학적 보고서
슈베르트와 미카엘 하네케의 〈피아니스트〉

1997년 온기라고는 눈곱만치도 없는 〈퍼니게임^{Funny Games}〉을 통해 폭력의 끔찍함을 보여줬던 독일 출신의 미카엘 하네케 감독의 2001년 작 〈피아니스트〉. 이 아리송한(?) 영화를 보면서 실제로는 아무것도 입지 않았지만 '착한 사람들 눈에만 보이는 옷'이라고 우김으로써 보는 이를 혼란에 빠지게 하는 동화 《벌거숭이 임금님》을 떠올린 건 왜일까? 2001 칸영화제 그랑프리를 비롯한 세계 각국의 영화제에서 엄청난 격찬을 받았던 영화지만 솔직히 한마디로 이해하기란 정말 쉽지 않기 때문이리라.

앞서 소개했던 폴란스키 감독의 〈피아니스트〉는 더할 나위 없이 큰 감동 때문에 할 말이 많은 영화였다. 반면, 미카엘 하네케의 〈피아니스트〉는 오스트리아의 악명 높은 페미니스트 작가 엘프리데 옐리네크^{Elfriede Jelinek}의 소설을 원작으로 한 데다, 관객에게 불친절하기

로 유명한 감독 미카엘 하네케가 원작보다 더 가혹하게 표현하고, 세상에서 가장 냉정한 표정을 가진 프랑스의 대배우 이자벨 위페르 Isabelle Huppert가 연기했다는 점에서 할 말이 아주 드문, 또는 할 말이 중 구난방이 될 공산이 큰 영화다. 요컨대 이래저래 설명하기 어려운, 그래서 당혹감을 넘어 끝내 불편해지게 만드는 '괴이한' 사랑의 모티 브이기 때문이다.

물론 기본적 토대는 세계적인 피아니스트와 그녀의 젊은 제자가 사랑하는 것이다. 거기에 슈베르트의 아련한 피아노 소나타까지 가세하니 아스라한 사랑의 그림이 엿보이긴 한다. 하지만 하네케 감독의 〈피아니스트〉는 슈베르트 소나타 형식을 빌려 완성한 한 편의 파격적인 사랑 보고서이자 뒤틀린 인간관계가 낳은 비극에 대한 정신분석학적 보고서라고 할 만하다. 이 영화에서 역시 일방적 지배와 종속만이 존재하는 모녀와 남녀관계를 냉정하게 묘사하는 하네케 감독의 솜씨는 여전하다.

미카엘 하네케

〈피아니스트〉 포스터

슈베르트와 슈만을 전공한 차갑고 도도한 피아니스트 에리카는 어머니와 단둘이 사는 중년의 독신녀다. 그녀는 음표 하나, 페달의 강약 하나 틀리지 않는 완벽한 연주를 고집하는 인물이다. 영화는 비정상적인 방식으로 싸우고, 한 침대에서 자는 모녀관계의 묘사로 시작된다. 딸을 피아니스트로 만드는 데 자신을 바친 엄마, 그런 엄마에게서 독립하지 못한 딸은 정신적으로 서로에게 남성의 대리 역할을 한다. 어머니는 주변과 관계를 차단시킴으로써 에리카를 고립시키고, 에리카는 모든 사람 위에 군림하지만 어머니에게만은 종속적이다. 이 같은 관계는 에리카에게 사디즘과 동시에 마조히즘의 성적 성향을 심어준다.

그런 그녀에게 젊고 아름다운 청년 클레메가 나타난다. 처음에 불혹의 그녀에게 그는 아직 어린 제자일 뿐이었다, 그의 슈베르트 연주

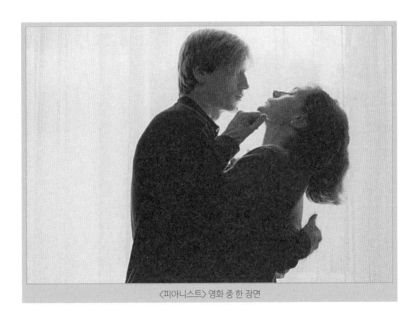

〈피아니스트〉 영화 중 한 장면

를 듣기 전까지는. 클레메의 완벽하고 독창적인 슈베르트 연주를 듣는 순간, 그녀는 흔들린다. 선생과 제자 간의 불온하고 치명적인 사랑이 슈베르트의 소나타 선율과 함께 운명처럼 이어진다.

강렬한 턱선과 눈부신 금발, 상대의 마음을 열게 하는 싱그러운 미소의 제자. 악보를 무시하고 규칙적인 메트로놈의 박자가 아닌 살아 있는 듯 기묘하고 급격한 슈베르트를 연주하는 클레메의 지금까지 들어보지 못했던 새로운 해석에 그녀는 마음을 빼앗긴다. 영화 속 슈베르트의 음악은 사랑에 빠진 이들의 첫 만남의 설렘, 눈물 흘리고 싶은 그 순간의 감정을 대변한다. 이 완벽하고 우아한 피아니스트와 천재적이면서도 아름다운 제자의 치명적 사랑은 슈베르트의 소나타 선율에 운명처럼 맡겨진다. 마치 슈베르트의 소나타처럼 흘러가는 이들의 사랑. 느린 안단테 선율로 시작된 이들의 사랑은 점차 알레그로로 전진하며 이는 그저 '좀 더 빠르게'가 아닌 전복적 변주의 모티브가 된다. 덕분에 영화 〈피아니스트〉는 아름답기만 한 피아니스트와 제자의 불륜 같은 사랑이 아닌, 당혹스럽고 충격적인 러브 소나타로 변모한다.

하지만 피아노를 완벽하게 통제하는 것처럼 사랑 역시 지배와 복종의 관계 속에서 완전할 수 있다고 믿는 에리카의 불구적인 사랑관은 결국 지배와 피지배 관계가 전복되면서 비참한 패배로 이어진다. 감독의 말처럼 현대사회의 관계 속에서 나온 우울하고 슬픈 현대인의 자화상인지, 변태적 포르노인지, 마조히즘과 억압에 관한 위대한 영상인지(이쯤 되면 나도 헷갈린다) 보는 이는 그저 황망할 뿐이다.

앞서가는 사고思考로 유명한 프랑스에서도 개봉 때 '성 유희적 노예

화나 고문 등이 자유라는 이름으로 허용될 수 있을까?', '브람스와 슈베르트에 대한 사랑을 남들에게 피력하는 피아노 교수가 섹스숍에 연연하는 까닭을 고급과 저급 예술의 경계 또는 고도의 자본주의와 야만성의 경계에 대한 설명으로 이해할 수 있을까?' 하는 물음들이 쏟아졌다.

하지만 이 영화는 이러한 물음만을 던져놓고 아무런 해답을 제시하지 않는다. 마치 옷매무새를 다시 다듬고 이야기하는 에리카의 대사처럼 '애당초 아무것도 없었던 것처럼$^{comme\ si\ de\ rien\ etait}$'이라는 평이 나왔을 정도이고 보면…….

난해하고 모호하기 그지없지만, 전문가들의 눈에는 달랐던 모양이다. 이 영화는 2001년 칸영화제 심사위원 대상·여우주연상·남우주연상, 2001년 유럽영화제 여우주연상, 2002년 세자르영화제 여우조연상, 2002년 독일영화제 최우수 외국어영화상, 2002년 시애틀 국제영화제 여우주연상 등의 화려한 수상 경력으로 미처 이해하지 못한 우둔한(?) 이들을 또 한 번 자학(?)하게 만들었다.

자신만의 확고한 인생관을 가진 주인공이 사랑이라는 감정에 의해 변해가는 과정을 담았다는 점에서 〈피아노〉와 〈사랑에 관한 짧은 필름〉을 연상케도 하는 〈피아니스트〉는 그러나 훨씬 더 충격적인 영화다. 정상적인 삶의 방식에서 벗어나 있는 에리카를 통해 하네케 감독은 관객들에게 삶과 사랑의 의미를 냉철히 질문한다. 전작 〈퍼니 게임〉과 마찬가지로 하네케 감독은 영화를 보는 내내 관객을 불편하게 만들면서 저마다 자신의 삶을 다시 한 번 생각하게 만든다.

하지만 슈베르트를 떠올리면 어떤 해답이 나올 것도 같다. 슈베르

트의 연가곡 〈겨울 나그네Winterreise D.911〉에 나오는 '마을에서Im Dorfe'라는 곡으로 시작하는 영화는 슈만의 〈환상곡〉, 슈베르트 〈피아노 3중주 2번〉, 브람스의 〈현악 6중주 1번〉의 2악장, 〈겨울 나그네〉의 제20곡인 '이정표Der Wegweiser'로 이어지면서 영화의 메인 선율이었던 〈피아노 소나타 14번 A장조 D.959〉에 이른다.

낭만 시대를 대표했던 작곡가들의 음악을 통해 시종일관 이들의 일탈된 사랑은 우울하게 또는 감미롭게 흘러가고, 한편 파격적이다. 하나같이 외롭고 고독했던 낭만 시대의 음악가들과 슈베르트는 세상과의 단절에서 오는 고통을 깊이 울려낸다. 마치 사랑에 실패하고 춥고 쓸쓸한 겨울 여행을 떠나는 〈겨울 나그네〉의 주인공처럼 말이다. 〈피아니스트〉의 사랑 역시 그러한 세상과의 단절에서 오는 일탈로 본다면, 하네케 감독은 이 영화를 통해 최초의 친절을 관객에게 베푼 것은 아닐까?

동양에 유린당한 서양의 나비
푸치니의 〈나비 부인〉과 〈M. 버터플라이〉

오페라는 유럽에서 꽃피운 예술 장르다. 당연히 유럽의 문화를 배경으로 한다. 하지만 그러다 보니 소재의 고갈이 왔고, 이를 고민하던 이탈리아 작곡가 푸치니는 동양적인 것에 눈을 돌렸다. 마침 당시 유럽에 중국 바람이 불고 있었고, 이를 적절히 적용해 태어난 푸치니의 오페라가 〈투란도트〉와 〈나비 부인〉이다.

그런데 서양 작곡가들이 만들어낸 동양적인 작품들은 어딘가 찜찜한 구석이 있다. '자기 것'이 아니라는 한계 때문일까? 아니면 '서양=강자, 동양=약자'라는 편견이 자연스레 내재한, 어딘가 부적절하고 동양인들에게는 다소 불편해지는 부분들이 존재하기 때문일까?

오페라 〈나비 부인〉이 그 대표적인 예다. 초초라는 순진한 어린 일본 기생이 미국 장교 핑커톤과의 결혼을 위해 조국과 가족을 버리기까지 했지만 결국 핑커톤의 배신 때문에 가슴에 칼을 꽂고 자살해

버리는 내용이 〈나비 부인〉이다. 사랑하는 이의 배신 앞에서 목숨을
버리는 설정 자체가 서양인들에게는 단순히 '정절'과 '의리'를 지킨
동양 여성의 미덕으로 비쳐 감동을 줄지 모른다. 하지만 자국의 여인
네가 서양의 남성에게 유린당하는 비극이 일본인들에게는 결코 마
음 편할 리 만무하다.

그러한 〈나비 부인〉의 모순을 반대로 뒤집어본 영화가 한동안 눈
길을 끌었다. 데이비드 크로넨버그^{David Cronenberg} 감독의 1993년 작
〈M. 버터플라이^{M. Butterfly}〉가 바로 그것이다. 100여 년 전의 오페라
〈나비 부인〉을 패러디한 이 작품은 〈무슈 버터플라이〉인지 〈마담
버터플라이〉인지, 제목에서부터 혼란이 시작된다.

1988년, 미국의 극작가 데이비드 헨리 황^{David Henry Hwang}이 쓴 〈M.
버터플라이〉를 영화로 만든 것인데, 동양 여성을 사랑한 서양 남성
의 이야기를 푸치니의 〈나비
부인〉과 연결시켜 독특하게
풀어놓았다. 재미있는 것은 헨
리 황 또한 중국계 미국인이라
는 점이다. 아마도 그 역시 서
양 남자에게 희생당하는 동양
여인의 이야기가 정서적으로
불편했던 것 아닐까?

헨리 황이 풀어놓은 〈M. 버
터플라이〉는 실화를 바탕으로
하고 있다. 1964년 중국 북경

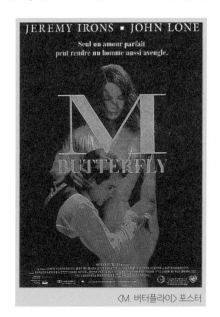

〈M. 버터플라이〉 포스터

을 배경으로 프랑스 외교관 르네 갈리마르^{제레미 아이언스 분}가 우연히 오페라 〈나비 부인〉을 보러 갔다가 주연인 초초를 맡은 여가수 릴링^{존 론 분}을 보고 묘한 열정에 사로잡히는 것에서부터 시작된다. 이내 두 사람은 사랑에 빠지고 사랑의 결실인 아이까지 낳았다. 하지만 르네가 '나의 나비'라고 부르며 사랑했던 릴링은 충격적이게도 남자였다.

이러한 상황이 가능했던 것은 릴링이 얘기하는 '동양의 관습' 덕분이었다. '동양 여성'의 미덕답게 릴링은 르네에게 자신의 벗은 모습을 보여주지 않으려 하고, 르네는 동양 여자 특유의 보수성과 수줍음으로 이해해서 두 사람의 육체관계는 늘 어둠 속에서 이루어졌다. 아이 또한 부모님 집으로 가 낳은 다음 다시 오겠다고 했고, 르네는 그대로 믿었던 것이다.

하지만 릴링은 프랑스 대사관에서 일하는 르네에게 접근해 기밀 서류를 빼내기 위해 투입한 중국 공산당의 스파이였다. 릴링은 아기와 자기의 안전을 빌미로 르네에게 비밀 서류를 요구한다. 르네는 기밀 서류를 빼돌려 릴링에게 건네준다. 하지만 이것이 발각되면서 르네는 간첩 혐의로 본국 감옥에 갇힌다.

아이까지 낳은 릴링이니, 당연히 르네에게 그녀는 완벽히 여성이었다. 그토록 사랑했던 릴링의 진실이 드러나자 르네는 결국 형무소에서 '나비 부인'의 분장을 하고 자살한다. 결국 '나비'는 '마담'이 아닌 '무슈'였던 것이다. 죽음을 결심하고 분장을 하는 무슈 버터플라이가 부르는 노래가 영화 〈위험한 정사〉처럼 〈나비 부인〉의 초초가 부르는 아리아 '어느 갠 날'이다.

사랑하는 연인이 남자였다는 충격이 기본 얼개이긴 하지만 영화

배신을 믿을 수 없던 르네는 감옥에서 나비 분장을 하고 자결한다

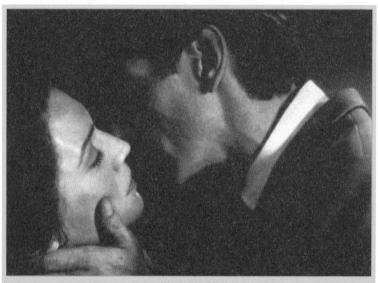

〈M. 버터플라이〉 영화 중 한 장면

는 과연 버터플라이가 '마담'인지 '무슈'인지를 기묘한 사건의 전개를 통해 끊임없이 묻고 있다. 언제나 '강자이기 때문에 가해자'의 입장에 섰던 서양이 동양에 의해 가슴에 칼을 꽂는다는 설정이 이번에는 서양 관객을 찜찜하게 만든 것이다. 좀 더 범위를 넓혀 설명하자면 20세기 내내 끌어온 서양과 동양, 남자와 여자 사이의 힘의 역학관계, 모순과 편견을 뒤집어보는 영화라는 점에서도 상당히 흥미롭다.

〈나비 부인〉을 볼 때마다 배신당한 일본 여성보다 더 슬픈 한국의 '정신대' 여성들을 떠올리며 '일본도 침략이나 착취의 아픔을 안다고 할 수 있나?'라는 질문을 하게 된다. 그와 함께 관람 내내 균형 유지가 안 되던 마음도 떠오르고! '르네'가 아닌 '나카타'나 '히데요시' 같은 일본 남성이 우리의 '순이'나 '옥이' 같은 여성에게 유린당해 자신의 정체성을 되돌아보며 가슴에 칼을 꽂는 영화 같은 건 없나, 하는 안타까움과 함께……

신분 상승을 위한 위험한 줄타기
〈예브게니 오네긴〉과 〈리플리〉

　부자가 되고 싶은 가난한 청년의 욕망은 어떤 빛깔일까? 1999년에 발표된 안소니 밍겔라^{Anthony Minghella, 1954-2008} 감독의 〈리플리^{The Talented Mr. Ripley}〉에는 그러한 욕망의 색채가 진하게 드러난다. 오래된 팬들에게는 프랑스 배우 알랭 들롱^{Alain Delon}의 완벽한 얼굴이 오히려 서늘하게 다가왔던 1960년 작 〈태양은 가득히^{Plein Soleil}〉로 익숙한 내용일 것이다.

　〈태양은 가득히〉가 오랜 세월을 지나 〈리플리〉라는 이름으로 돌아온 것이다. 장장 40년 만에 다시 나타난 〈리플리〉는 맷 데이먼^{Matt Damon}, 기네스 팰트로^{Gwyneth Paltrow}, 주드 로^{Jude Law} 같은 신세대 스타들의 활약으로 리메이크 영화의 매력을 한껏 발산했다. 특히 부자를 동경하는 가난한 청년의 신분 상승 욕구를 아우르는 음악 구성이 흥미롭다.

〈리플리〉 영화 중 한 장면

〈리플리〉 포스터

영화는 가난한 피아노 조율사 톰 리플리맷 데이먼 분가 선박 재벌인 그린리프의 눈에 들어 그의 말썽꾼 아들 딕키주드 로 분를 데리러 이탈리아로 가는 데에서 출발한다. 딕키를 만난 톰은 그가 가진 부富가 부럽기만 하다. 톰은 딕키의 환심을 사기 위해 그가 좋아하는 재즈를 열심히 익혀 다가간다. 딕키의 아름다운 연인 마지기네스 펠트로 분까지도 너무 부럽기만 한 톰은 결국 위험한 도박을 감행한다. 딕키를 죽이고 그 자신이 '톰 리플리'가 아닌 '딕키 그린리프'가 되는 것으로!

이탈리아 남부의 아름다운 풍광이 오히려 더 비극적으로 강조된 영화였는데, 재미있는 건 신분 상승에 성공한 톰이 멋지게 턱시도를 차려입고 제일 먼저 찾은 곳이 오페라 공연장이었다는 점이다. 부자의 주변에 있기 위해선 '재즈', 부자가 되고서는 '클래식'이라는 취향 변화로 톰의 변신이 대변되는 것이다. 여기서 더 극적인 것은 딕키를

죽인 톰 앞에 펼쳐지는 오페라 장면이다.

바로 〈예브게니 오네긴Evgeny Onegin〉 속의 유명한 결투 장면이 그것이다. 〈예브게니 오네긴〉은 차이콥스키가 알렉산드르 푸시킨Aleksandr Pushkin, 1799-1837의 대표작이자 러시아의 대표적 문학 작품인 《예브게니 오네긴Евгений Онегин》을 오페라화한 것이다.

푸시킨의 원작과 오페라 속 주인공 오네긴은 귀족 출신의 인텔리로, 한없이 오만한 도시인이다. 스스로 잘났다고 자부하는 이들이 흔히 그렇듯 그에게 모든 것은 하잘것없다. 눈에 차는 것 없이 지루하고 권태로운 삶을 살던 오네긴이 친구 렌스키의 별장에 갔다가 그곳 귀족의 딸 타치아나와 조우한다. 독서를 좋아하는 순수한 문학소녀 성향의 타치아나는 이내 오네긴에게 반하고 사랑에 빠진다.

하지만 오네긴에게 타치아나는 촌스럽고 답답한 시골 아가씨에 불과하다. 결국 오네긴은 용기를 내어 자신에게 사랑 편지를 보낸 타

푸시킨과 그의 아내

치아나를 냉정히 거절하며 큰 상처를 안긴다. 그 교만함 때문에 친구 렌스키마저 결투를 벌여 죽음에 이르게 한다.

몇 년 뒤, 친구를 죽게 한 자책감으로 오래 떠돌다 페테르부르크로 돌아온 오네긴은 한 귀족의 파티에서 성숙한 귀부인이 되어 있는 타치아나를 만난다. 철없는 시골 처녀에서 기품 있고 우아한 여성으로 피어난 그녀의 모습에 놀란 오네긴은 강렬한 회한과 열정에 사로잡혀 타치아나에게 구애한다. 그는 심지어 이곳을 떠나 함께 살자고 애원한다. 하지만 타치아나는 그런 오네긴에게 흔들리는 마음을 솔직히 시인하면서도 이제는 돌이킬 수 없는 지난 이야기임을 명확히 하며 냉정히 돌아선다. 오네긴은 "이 치욕, 고통, 내 비참한 운명!"을 외치며 절규한다.

신분 상승을 이룬 후 처음 보러 간 오페라 속의 주인공이, 톰처럼 친구를 죽인 비정한 인물이라는 건 이 영화가 던진 신의 한 수다. 톰의 눈앞에서 오네긴의 총탄에 스러지는 친구이자 열정적인 청년 시인 블라디미르 렌스키는 자신을 모욕한 오네긴과의 결투에 앞서 비통하게 "어디로 가버렸나, 내 젊음의 찬란한 날들은^{Kuda, kuda, kuda vi udalilis}"이라고 노래한다. 사랑 때문에 친구에게 총구를 겨누어야 하는 비극을 가슴 아프게 노래하는 선율이 그래서 더욱 인상적으로 다가오는 이 오페라에서, 오네긴이 쏜 총탄은 렌스키를 쓰러뜨리고 만다. 그 총탄은 그대로 톰의 가슴에 날카로운 죄책감으로 박힌다.

친구를 살해한 비정함이 하필 자신이 그토록 선망하던 상징인 오페라와 맞물리다니……. 톰의 비극은 그 바람에 더욱 확대되어 보인다. 그런데 왜 하필 톰의 신분 상승을 보여주는 상징이 클래식일까.

오해가 없기를 바란다. 톰의 직업이 피아노 조율사였다는 점을 상기하자.

영화 도입부에서도 톰은 연주회가 끝난 홀에서 몰래 바흐의 곡을 연주하곤 했던 인물이다. 마치 입석에서 오페라를 보면서 특등석에서 졸고 있는 부자들을 시기하는 음악 애호가처럼, 톰에게 클래식은 가까이 다가가고 싶으나 저 멀리에 있는 '꿈'이자 '욕망'이었으니까.

문득 '인생 역전'을 부르짖으며 온 나라를 몸살 나게 하고 있는 로또가 떠오르는 건 왜일까? 정말 돈을 쟁취하면 인생도 행복해지는 걸까? 살인을 감추기 위해 또 다른 살인을 거듭하던 톰의 얼굴은 결국 넋이 나간 허망함으로 클로즈업된다. 마지막 이 장면이 새삼스럽게 생생해지는 건 돈에 질투하는 어리석은 자의 비루한 넋두리일까?

〈마농의 샘〉을 더 운명적이게 하다
베르디의 〈운명의 힘〉과 〈마농의 샘〉

한동안 오페라 〈운명의 힘^{La forza del destino}〉의 서곡이 마치 유행처럼 여기저기서 연주되던 때가 있었다. 베르디의 〈운명의 힘〉은 당시 그리 많이 공연되지 않는 작품이고, 그러니 음악 또한 자주 접하기 어려웠던 오페라다. 그런데 그 무슨 괴이쩍은 일인가 싶었는데, 알고 보니 그 즈음 개봉된 프랑스 영화 〈마농의 샘^{Manon Des Sources}〉 때문이었다. 〈마농의 샘〉은 프랑스 프로방스의 작은 마을에 있는 우물을 둘러싸고 삼대에 걸쳐 펼쳐지는 인간의 탐욕과 암투를 그린 1986년 작 영화다. 이 작품은 프랑스 영화 100년사의 자존심을 살려주었다고 평가받으며 전미 영화 비평가협회 작품상 및 시네마 아카데미 그랑 프리를 수상했다.

프랑스를 대표하는 작품답게 불세출의 배우 이브 몽땅^{Yves Montand, 1921-1991}을 비롯한 다니엘 오떼유^{Daniel Auteuil}, 제라르 드빠르디유^{Gerard}

베르디

〈마농의 샘〉 포스터

Depardieu와 그의 실제 부인 엘리자베스 드빠르디유^{Elisabeth Depardieu}, 그리
고 주인공 마농 역의 엠마누엘 베아르^{Emmanuelle Beart}까지 프랑스 대표
배우들을 한자리에서 만날 수 있는 영화다. 그만큼 프랑스 영화를 좋
아하는 이들에게 충분히 환상적인 작품이었고, 대중의 사랑도 적지
않게 받았다.

〈마농의 샘〉은 프랑스의 유명 작가 마르셀 파뇰^{Marcel Paul Pagnol, 1895-}
¹⁹⁷⁴의 소설을 각색한 작품이다. 도시에 살다가 농장을 상속하여 전
원생활을 꿈꾸게 된 꼽추 쟝의 이야기로 영화는 시작한다. 하지만 열
심히 일해도 물을 공급할 샘을 찾지 못한 쟝은 결국 사고로 죽고 만
다. 이에 '빠뻬'라 불리는 마을의 유지 세자르와 그의 조카 위골랭은
그 농장을 헐값에 사 꽃 재배에 성공한다. 쟝이 샘을 찾지 못한 이유
가 세자르 일당의 방해 공작 때문이었음을 알게 된 쟝의 딸 마농은

10년 뒤 그들에게 복수한다.

마농은 마을로 흐르는 물의 근원인 샘을 막아버린 빠뻬, 그리고 모든 사실을 알면서도 묵인하여 아버지를 비참히 죽게 하는 데 일조했던 마을 사람 전부에 대한 복수도 하게 된다. 그러나 무엇보다 마지막에 밝혀진 충격적인 사실이 이 모든 것을 반전한다. 그것은 쟝이 실은 빠뻬의 아들이었다는 사실! 결국 빠뻬는 자신의 탐욕으로 인해 제 아들을 죽음으로 몰고 간 것이었다. 이에 더해 마농을 짝사랑하던 위골랭은 마농의 냉대로 목을 매어 자살한다. 손녀 마농과 조카 위골랭의 죽음을 대면해야 했던 빠뻬 역시 마침내 스스로 목숨을 끊는다.

여기에서 주목할 점은 악인으로 보이는 빠뻬가 쟝의 존재를 몰랐던 이유에 대한 것이다. 전쟁 통에 편지가 엇갈려 자신의 아기를 임신한 여인과 헤어진 빠뻬가 간직한 40년간의 사랑에 관한 것이다. 그는 자기 아들이 태어난 줄도 모르고 오랜 시간 그 여인을 그리워했던 인물이다. 이러한 점 때문에 〈마농의 샘〉은 분명 비극이지만 그 비극을 통해 진정한 사랑, 그 애증으로 인해 동반된 비극의 서사시가 주는 깊은 고뇌를 새삼 되뇌게 하는 영화라 하겠다.

그러면 이 영화의 도입에서부터 전편을 흐르는 오페라 〈운명의 힘〉은 대체 어떤 작품인가? 〈운명의 힘〉은 18세기 말의 에스파냐와 이탈리아를 무대로 한 비극이다. 후작의 딸 레오노라의 연인 아르바로가 실수로 애인의 아버지인 후작을 죽이고 그로 인해 레오노라는 수도원에 들어간다. 오빠 돈 카를로스는 원수를 찾아 헤맨 끝에 아르바로를 발견하고 결투를 신청한다. 마침 결투 장소는 레오노라가 있는 수도원 근처다. 여기서 돈 카를로스는 치명상을 입는다. 그는 연

인과 오빠의 결투 소식을 듣고 달려온 레오노라를 '원수의 분신'이라 여기고는 여동생의 가슴을 찌르고 만다. 결국 쓰러진 연인의 가슴에 얼굴을 묻고 비통해하는 아르바로는 마치 신의 장난 같은 운명의 힘을 저주한다.

아버지를 살해한 남자를 사랑해야 하는 여인과 연인의 아버지를 죽인 남자, 그리고 그들을 응징함으로써 피붙이의 피를 자신의 손에 묻힌 오빠까지……. 마치 아들을 죽음으로 내몰고 손녀에게 응징당하는 빠뻬처럼 〈마농의 샘〉과 〈운명의 힘〉은 겉모습만 다른 이란성 쌍생아처럼 같은 궤를 그리고 있다.

그 때문에 〈운명의 힘〉 중 레오노라의 아리아인 '신이여 평화를 내리소서Pace, pace mio dio'와 서곡이 어우러지는 〈마농의 샘〉은 영화 전체를 암울한 비극으로 몰고 가는 육중한 힘을 보여준다. 더불어 '만물의 영장'이라고 우쭐대는 인간이 실제로 얼마나 나약하고 어리석은 존재인지를 처절하도록 가감 없이 보여준다. 그 어떤 의지로도 헤어날 수 없는 '운명의 힘'을 황망히 얘기하고 있는 오페라의 선율은 더욱더 가슴속을 헤집어댄다. 결코 오만하지 말라는 운명의 경고처럼…….

아이들이 보고 싶은 부정(夫情)의 해결사
피가로와 〈미세스 다웃파이어〉

매해 돌아오는 가정의 달 5월. 그 어느 때보다도 가족과 사랑하는 이들의 의미를 되새기게 한다는 점에서 특별한 시간일 것이다. 하지만 그 특별한 시간이 오히려 슬픔으로 다가오는 사람들도 있다.

크리스 콜럼버스Chris Columbus 감독의 1993년 작 〈미세스 다웃파이어Mrs. Doubtfire〉는 그러한 사람들의 마음을 대변하는 영화다. 애니메이션 더빙 성우로 자유롭게 사는 다니엘로빈 윌리엄스 분은 특유의 유쾌함으로 주변 사람들에게 언제나 인기 만점이다. 무엇보다 그의 아이들에게는 영웅 같은 아빠이다.

문제는 이 영웅 같은 아빠가 경제적인 면에서 형편없다는 사실이다. 결국, 다니엘은 남편의 무능력을 견디다 못한 아내에 의해 가정에서 내쫓기고 양육권마저 박탈당한다. 그에게 주어진 건 주 1회 방문뿐이다. 하지만 너무나 아이들이 보고 싶은 다니엘에게 주 1회 방

265

문은 성에 차지 않는다.

다니엘은 궁리 끝에 여장을 하고 보모로 위장 취업해 자신의 아이들을 돌보기로 한다. 아내와 아이들 앞에 나타난 은발의 가정부 할머니 '미세스 다웃파이어'가 된 다니엘은 폭소 터지는 실수와 해프닝을 연발한다. 그 과정을 통해 미란다의 진심과 다니엘 자신의 모습, 그동안 가족에게 해주지 못했던 울타리 역할을 경험한다. 결국 그러한 눈물겨운 부성 덕분에 다니엘은 다시 가족 품으로 돌아간다.

'다웃파이어'라는 이름은 '의심을 불태우는 확실한 아줌마'라는 뜻으로 들리는 아일랜드식 가명 'Doubt-fire'로, 다니엘이 얼떨결에 본 신문기사 제목^{'의문의 화재 Doubt Fire'}에서 따왔다. 여장 남자인 다니엘의 상태를 익살스레 표현해주는 이름이 아닐 수 없다.

〈미세스 다웃파이어〉 포스터

〈미세스 다웃파이어〉는 가족 해체가 유난히 심한 이 시대에 강력한 의미로 다가오는 영화로, 그 쉽지 않은 주제를 시종일관 유쾌한 코미디로 펼쳐나가고 있다는 점이 돋보인다. 특히 여장을 하고 망가지는 로빈 윌리엄스^{Robin Williams, 1951-2014}의 모습이 대단히 인상적이다. 여장까지 감수하며 영화 속에서 종횡무진 활약한 로빈 윌리엄스 덕에 〈미세스 다

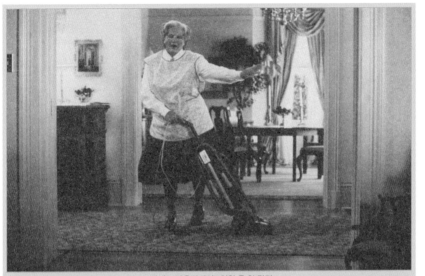

〈미세스 다웃파이어〉 영화 중 한 장면

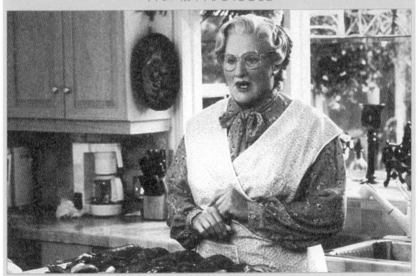

웃파이어〉는 1994년 골든글로브 작품상, 남우주연상, 아카데미 분장 상을 거머쥐었다.

영화의 성격을 대변하듯 시작 역시 다니엘이 더빙하는 애니메이 션 속 새들의 노래로 막이 오르는데, 이 노래가 바로 이탈리아 작곡 가 로시니^{G. Rossini, 1792-1868}의 오페라 〈세비야의 이발사^{Il barbiere di Siviglia}〉 에 등장하는 아리아 '나는 이 거리의 제일가는 이발사^{Largo al factotum}'다.

모차르트의 〈피가로의 결혼〉과 함께 형제작으로도 불리는 〈세비 야의 이발사〉는 로시니가 13일 만에 작곡했다고 알려진 작품으로, 그가 쓴 서른아홉 개의 오페라 중 가장 유명하다. 프랑스의 극작가 보마르셰^{Beaumarchais, 1732-1799}의 풍자적인 3부작 희가극의 제1부를 대본 작가 체사레 스테르비니^{Cesare Sterbini, 1784-1831}가 집필한 대본에 24세의 로시니가 1816년에 곡을 붙여 완성하였다.

무대는 18세기 스페인의 세비야 거리. 피가로는 이 거리의 '동네 해결사'로 활약하는 명물 이발사다. 어느 날 이 마을에 잘생기고 바 람기 다분한 알마비바 백작이 방문한다. 독신의 영주이기도 한 알마 비바 백작은 이곳에서 바르톨로라는 의사가 후견을 맡은 귀여운 처 녀 로지나에게 반해버린다.

이후 알마비바 백작은 자나 깨나 로지나 생각만 한다. 하지만 로 지나에게는 욕심 많고 심술궂은 영감 바르톨로가 붙어 있어서 당최 그녀에게 마음을 털어놓을 기회가 없다. 그렇게 애만 태우고 있을 때 해결사 피가로가 등장한다. 그는 뛰어난 기지로 온갖 지략을 발휘하 여 바르톨로를 설득하는 데 성공한다. 그 덕분에 알마비바 백작과 로 지나는 결혼에 이른다.

이어지는 후편이 바로 모차르트의 〈피가로의 결혼〉이다. 〈세비야의 이발사〉가 전편임에도 불구하고 모차르트의 〈피가로의 결혼〉보다 늦게 발표되었다는 점 때문에 '늦게 태어난 형 오페라'로 불리기도 한다. '나는 이 거리의 제일가는 이발사'는 이 오페라의 시작을 알리며 피가로가 부르는 아리아다.

나는 이 거리의 제일가는 이발사
어디 그뿐인가, 무슨 일이 있을 때마다
피가로, 피가로 하고 나를 찾으니
나는 이 거리의 만능 해결사라네

유쾌하기 그지없는 선율이지만, 곧 보금자리에서 밀려나 아이들을 자주 볼 방법을 궁리하게 된 다니엘에겐 이러한 모든 어려움을 해결해줄 '해결사'가 절실할 터! 그런 점에서 '만능 해결사, 피가로'의 선율은 앞으로 일어날 다니엘의 다사다난한 여정을 예고해주는 '해결 예고 알람송'이라고도 하겠다.

그래서 더욱 재미있으면서도 가슴 찡하다. 이혼으로 인한 가족 해체가 발끝에 차이는

로시니

돌멩이처럼 흔해져버린 세상이라서일까? 게다가 아버지가 잃어버린 가정을 되찾기 위해 눈물겨운 노력을 벌이는 흔치 않은 스토리 때문일까? 간단히 웃으며 봤지만, 영화에는 두고두고 곱씹게 하는 힘이 있다. 가정을 되찾는 연결 고리가 상대의 입장이 되어 현실에 서본다는 설정도 충분히 공감이 가는 대목이다.

다니엘에게 직접 육아를 경험하게 하는 〈미세스 다웃파이어〉의 '해결사 피가로'는 그런 면에서 대단히 뛰어난 지략가다. 여장으로 좀 망가지긴 했지만, 그런 경험을 통해 자신이 챙기지 못했던 아내의 고충과 외로움, 정작 아이들에게 필요한 것이 무엇인지를 제대로 알게 되었으니까. 그러고는 마침내 자신의 가정으로 돌아갔으니까. 할 수만 있다면 이혼으로 고통을 겪고 있는 모든 가정에 '피가로'를 해결사로 보내고 싶을 정도다. 물론 세상사가 영화처럼 뜻대로 될 리 만무하겠지만…….

안타까운 건 이 영화를 시종일관 따스하게 이끌었던 로빈 윌리엄스가 2014년에 세상을 떠났다는 점이다. 아직은 더 우리 곁에 있어도 좋을 그가 오래도록 그리울 것 같다. 애석한 일이다. 역시 세상사는 영화처럼 뜻대로 되지 않는 모양이다.

2001년을 상상하던 20세기의 감동, 21세기에는?
리하르트 슈트라우스의 〈차라투스트라는 이렇게 말했다〉와 〈2001 스페이스 오디세이〉

　스탠리 큐브릭^{Stanley Kubrick, 1928~1999} 감독의 1968년 작 〈2001 스페이스 오디세이^{2001: A Space Odyssey}〉는 20세기의 한복판에서 21세기를 상상해본 영화다. SF작가 아서 클라크^{Arthur Charles Clarke, 1917-2008}의 원작을 바탕으로 한 이 영화가 클래식 팬들에게도 인상 깊게 각인된 까닭은 영화 시작부터 장렬하게 터져 나오는 리하르트 슈트라우스^{Richard Strauss, 1864-1949}의 교향시 〈차라투스트라는 이렇게 말했다^{Also sprach Zarathustra, Op.30}〉 때문이다. 1896년 2월부터 8월에 걸쳐 완성된 이 음악은 그해 11월 27일 프랑크푸르트 박물관 협회 연주회에서 슈트라우스 자신의 지휘로 초연되었다.

　20세기에 만들어진 큐브릭 감독의 〈2001 스페이스 오디세이〉와 19세기에 만들어진 슈트라우스의 〈차라투스트라는 이렇게 말했다〉가 찰떡궁합이 된 것은 유인원이 공중에 던진 뼈다귀가 우주선으로

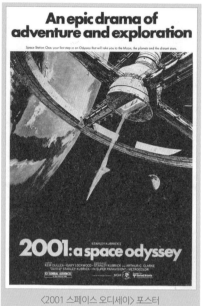

〈2001 스페이스 오디세이〉 포스터

〈2001 스페이스 오디세이〉 영화 중 한 장면

교체되는 초반의 강렬한 부분에서일 것이다. 유인원들이 폭력과 살인에 처음 도구를 사용했다는 충격적 메시지를 던지고 있는 이 부분은 '가장 현란하고 완벽한 오케스트라 사운드'로 꼽히는 슈트라우스의 찬란한 관현악 선율과 함께 시각적·청각적 효과가 동시에 이루어진다. 아무런 대화도 설명도 없어 더욱 극적인 현대 문명에 대한 비판의 메시지가 된 것이다.

놀라운 것은 이 영화에 등장하는 우주정거장, 유인우주선, 컴퓨터 HAL 9000, 아이패드, 영상통화 등이다. 오늘날의 시점으로는 딱히 놀라울 게 없는 것들이겠지만, 1960년대 후반에 이러한 장치를 생각해냈다는 점을 상기한다면 대단히 놀라운 상상력이 아닐 수 없다.

이를 음악으로 뒷받침하는 슈트라우스는 또 어떤가? 19세기 인물인 그는 니체^{Friedrich Wilhelm Nietzsche, 1844-1900}의 장대한 철학을 담은 《차라투스트라는 이렇게 말했다》를 읽고 큰 감명을 받는다. 이 작품에 기초한 교향시를 쓰기로 마음먹은 그는 결국 서른두 살에 그의 최대 걸작으로 꼽히는 〈차라투스트라는 이렇게 말했다〉를 창조해냈다.

어둠을 상징하는 오르간의 저음과 더블베이스의 트레몰로^{음 또는 화음을 빨리 떨리는 듯이 되풀이하는 연주법}로 시작해서 마치 해가 떠오르는 듯한 트럼펫 연주, 팀파니의 난타, 절정으로 뻗어나가는 찬란한 현과 관의 포효가 이어지면서 모든 굴레를 벗어던지고 거듭나는 진정한 초인의 탄생을 그려낸다. 새로운 미래를 예고하는 영화의 가장 적절한 포문이기도 하고…….

대개의 걸작이 그러하듯 이 음악도 처음부터 환영받은 것은 아니다. 찬사도 있었지만, 비판도 만만치 않았는데 당시까지는 누구도 상

상조차 하지 못했던 '철학의 음악화'를 시도했다는 게 주된 이유였다. 슈트라우스는 이 상황을 예견했는지 악보 제목 밑에 '프리드리히 니체에게 자유로이 따른'이라고 써넣으면서 '나는 결코 위대한 철학자 니체의 작품을 음악으로 나타내려 한 것이 아니다. 인간 발전의 관념을, 갖가지 단계를 거쳐 초인에 이르는 과정을, 니

니체

체의 초인 사상을 음악으로 표현하려 했다'는 설명을 붙였다. 인류와 우주에 대한 철학적 관념을 음악으로 표현함으로써 '철학의 음악화'를 시도하는 것으로 클래식의 레퍼토리를 확장해보려는 노력이었다고 하겠다.

〈차라투스트라는 이렇게 말했다〉 외에도 슈트라우스의 음악은 상당히 문학적이다. 그는 레나우^{Nikolaus Lenau, 1802-1850}의 시를 읽고 〈돈 후안^{Don Juan}〉을 작곡했다. 셰익스피어의 《맥베스^{Macbeth}》, 세르반테스^{Miguel de Cervantes, 1547-1616}의 《돈키호테^{Don Quixote}》도 그의 음악화 작업에 동원된 작품들이다. 문학의 음악화로도 모자라 철학을 교향시로 표현해낸 것이 바로 〈차라투스트라는 이렇게 말했다〉인 것이다.

니체의 대서사시 《차라투스트라는 이렇게 말했다》는 조로아스터교의 창시자인 차라투스트라의 이야기다. 깨달음을 얻은 은둔자 차

라투스트라가 다시 인간 세상으로 내려가 자신이 깨달은 지혜를 나눠주고자 했지만, 온갖 시련과 고난을 겪으면서 인간 내면의 모든 사막을 목격하고 다시 산으로 올라간다는 내용이다. 이 중 차라투스트라가 떠오르는 태양을 바라보며 하는 말을 온갖 장대한 음향으로 슈트라우스가 표현한 것이 교향시 〈차라투스트라는 이렇게 말했다〉이다.

교향시symphonic poem란 19세기 독일에서 성행했던 표제음악의 대표적인 장르로, '교향곡symphony'과 '시poem'의 합성어이다. 말 그대로 일종의 '시적인 교향곡'인 셈이다. 여러 악장으로 구성되어 있지 않고 단악장이라는 것도 교향곡과 다르다. 시뿐만 아니라 철학, 사상, 전설 등 다양한 소재가 관련되어 있어서 음악적 메시지가 중요한 교향곡보다 서사를 접하는 흥미로움이 특징이기도 하다.

슈트라우스

이 특별한 교향시를 돋보이게 한 것은 앞서 얘기했듯 슈트라우스만의 특별한 음향일 것이다. 뮌헨의 비르투오소 호른 주자인 프란츠 슈트라우스의 아들로 태어나 아버지로부터 남다른 악기 체험과 음악 교육을 받은 슈트라우스의 강점 때문이다. 악기 음향효과에 정통했던 작곡가답게 그의 음악은 오케스트라의 모든 악기가 살

아 움직이듯 생생하다. 확실히 그의 음악에는 베토벤이나 브람스의 관현악곡에서 들려오던 음향과는 전혀 다른 다채로운 화려함이 있다. 덕분에 그는 오케스트라로 그처럼 다채롭고 황홀한 음향을 자신의 작품에 효과적으로 접목하면서 음악적 이상을 완성할 수 있었다.

아무리 생각해봐도 놀랍고 흥미로운 일이다. 19세기에 인류의 기원에서 발전까지의 과정을 그린 철학적인 교향시가 나왔고, 20세기에 영화는 그것을 예언으로 정리했으며, 그들이 예고했던 2001년은 훌쩍 지나 무려 2016년에 이르고 있다는 사실이 말이다. 그리고 20세기 중반에 꿈꾸던 모든 것은 이제 당연한 현실이 되었다. 놀라울

일도 없는 실생활이 된 것이다. 그렇다면 다시 한 세기를 훌쩍 뛰어 넘은 22세기에는 어떠할까? 상상 속에서 또 하나의 새해를 맞는 일은 즐겁다. 한편, 어쩐지 모골이 송연해지는 건 왜일까?

마판증후군 피아니스트의 더할 수 없이 화려한 선율
라흐마니노프의 〈피아노 협주곡 2번〉과
〈호로비츠를 위하여〉

〈호로비츠를 위하여〉라는 영화가 있다. 호로비츠처럼 위대한 피아니스트가 되고 싶었지만, 부족한 재능 탓에 꿈을 이루지 못했던 변두리 피아노 학원 선생과 천부적 재능을 지닌 소년의 진한 우정과 성장기를 그린 작품이다. 이 영화에서 가장 인상적으로 등장했던 음악이 라흐마니노프의 〈피아노 협주곡 2번〉이었다. 피아노를 공부하거나 피아니스트가 꿈인 이들에게 음악적인 멘토로 꼽히는 인물 중 하나가 블라디미르 호로비츠^{Vladimir Horowitz, 1904-1989}이다. 그런 점에서 '호로비츠를 위하여'는 대단히 설득력 있는 제목이다.

20세기의 거장 피아니스트 호로비츠를 누구보다 높게 평가했던 이가 러시아의 작곡가이자 피아니스트였던 라흐마니노프였다. 그는 호로비츠가 자신의 곡을 연주하는 것을 대단히 높게 평가했는데, 특히 〈피아노 협주곡 2번〉의 연주를 아꼈다고 한다. 그러니 호로비츠

〈호로비츠를 위하여〉 포스터　　　生前의 호로비츠

를 꼽고 있는 영화에서 라흐마니노프의 음악이 등장하는 것은 당연한 일이다. 문제는 호로비츠가 영화 속에 등장했던 〈피아노 협주곡 2번〉을 녹음으로 남기지 않았다는 사실이다. 그 때문에 〈호로비츠를 위하여〉를 본 많은 이가 라흐마니노프의 〈피아노 협주곡 2번〉 음반을 찾는 바람에 갑작스러운 호로비츠 & 라흐마니노프의 〈피아노 협주곡 2번〉 찾기 소동이 음반 매장마다 있었다고 한다.

　호로비츠 때문에 다시금 돌아보게 된 라흐마니노프는 1873년 러시아에서 태어나 1943년 미국에서 생을 마감한 작곡가이자 피아니스트이다. 손이 대단히 크고 기술도 뛰어나 힘과 기교를 겸비한 당대 최고의 피아니스트로 이름을 날렸다. 흔히 자신이 뛰어난 연주자였을 때 그가 직접 만든 음악은 기교 측면에서 최고의 극대화를 필요

<호로비츠를 위하여> 영화 중 한 장면

로 하기에 그것이 강점이자 단점이다. 라흐마니노프의 피아노곡들이 그렇다. 그가 남긴 네 곡의 피아노 협주곡들은 하나같이 엄청난 기량이 필요한 대곡들이다. 물론 그 자신이 직접 연주할 것을 염두에 두고 만들었으니 당연한 일일 테지만, 그처럼 손이 크지 않고 그처럼 최고의 기량이 없는 여느 피아니스트에게는 '절망으로 가는 폭주하는 기관차' 같은 것이 그의 피아노곡들이다.

최근 들어서는 라흐마니노프를 '마판증후군Marfan syndrome'환자로 추정하고 있기도 하다. '거미손가락증'으로도 불리는 이 증후군은 선천성 발육 이상의 일종으로, 심혈관계·눈·골격계의 이상을 유발하는 유전 질환이다. 그 때문에 발과 손의 관절이 매우 느슨해지고 특히 손가락을 길고 유연하게 만드는 특성이 있다고 한다. 이 추정이 맞는다면 정상적인 사람이 비정상적으로 신체 조건이 발달한 라흐마니노프의 기교를 쉽게 따라 하기란 애당초 어려울 수밖에 없는 일이리

라흐마니노프의 〈피아노 협주곡 2번〉 악보

라. 이러한 상황은 '사탄'으로까지 몰렸던 전설적인 바이올리니스트 파가니니[Nicolò Paganini, 1782-1840]에게도 적용되는데, 재미있는 것은 파가니니의 음악을 소재로 해서 라흐마니노프가 만든 곡이 있다는 것이다. 마법의 손과 사탄으로 불린 바이올리니스트의 합쳐진 음악이라니! 그 기교의 끝이 어떨지는 상상해볼 일이다.

이런 이유로 라흐마니노프는 작곡가이기 전에 최고의 피아니스트였다. 물론 그 자신은 스스로를 작곡가라고 생각했겠지만, 생의 마지막 30여 년 동안에는 어쩔 수 없이 자신의 작품을 연주하고 녹음하는 피아니스트로 살아야 했다. 배고플 수밖에 없는 작곡가여서일 수도 있겠으나 궁극적으로 그의 음악은 자신이 가장 잘 연주할 수 있었기 때문이리라.

그가 남긴 네 곡의 피아노 협주곡은 각각의 매력과 특색이 있는데, 그중 2번과 3번이 가장 널리 알려졌다. 1번의 경우, 10대 후반에 작곡했다가 훗날 대대적인 수정을 거쳤기 때문에 실질적으로는 2번이 첫 번째 협주곡이라고 할 수 있다.

낭만주의라는 동시대에 살았고 같은 러시아인인 차이콥스키를 가장 존경했던 라흐마니노프의 성향 때문인지, 그의 음악에서는 얼핏 차이콥스키의 향기가 난다. 두 사람 다 유럽식 음악을 지향했음에도 어쩔 수 없는 '러시아 향취'가 각자의 음악에 그득한 점도 두 사람을 비슷하게 보이는 요소라 하겠다. 그 덕분에 라흐마니노프의 경향을 '회고적'이라고도, 낭만파의 마지막 작곡가라고도 평하는 이들이 있다. 하지만 그것이 또 라흐마니노프 음악의 매력이기도 하다.

게다가 라흐마니노프의 〈피아노 협주곡 2번〉은 음악 인생의 새로운 지평을 여는 분기점이었다. 그가 모스크바 음악원을 졸업하고 3년 뒤에 쓴 〈교향곡 1번〉이 실패하면서부터의 일이다. 당시 비평가들로부터 엄청난 악평을 받았던 라흐마니노프는 극도의 실망과 낙담으로 심한 우울증에 빠지게 된다. 이를 피해 잠시 영국으로 연주 여행을 한 후 모스크바로 돌아와 다시 작곡을 시도한다. 하지만 2년 전에 받았던 비평가의 처참한 칼날이 두려웠던 그는 점차 신경쇠약에 빠지고, 급기야 정신과 신세를 진다. 이러한 라흐마니노프를 다시 일으켜 세운 인물이 그의 담당의 달^{Dahl, 1860-1939} 박사다. 달 박사는 라흐마니노프가 다시 용기를 갖도록 꾸준히 힘을 주었고, 그의 격려에 힘입어 탄생된 것이 〈피아노 협주곡 2번〉이다.

'크렘린의 종소리'라고도 불리는 장중하고 우아한 첫 터치로 시작되는 〈피아노 협주곡 2번〉은 마치 광활한 시베리아 벌판을 말 달리는 듯한 그림이 절로 펼쳐진다. 뒤이어 애수에 찬 감미로움이 더없이 아름다운 2악장, 폭발하는 듯한 카리스마와 화려한 피날레가 그야말로 벌떡 일어서고 싶게 만드는 3악장까지, 누가 뭐래도 '러시아적인',

'러시아일 수밖에 없는' 깊은 감동으로 밀려든다. 이렇게 완성된 〈피아노 협주곡 제2번〉은 달 박사에게 헌정되었고, 1945년 데이비드 린 David Lean, 1908-1991 감독의 1945년 작 〈밀회Brief Encounter〉를 비롯한 많은 영화, 드라마, CF에 삽입되면서 더욱 유명해졌다.

라흐마니노프 역시 이 곡의 성공으로 다시는 헤매지 않았던 것으로 전해진다. 그도 그럴 것이 그 자신도 이 곡을 통해 더없이 후련하게 모든 것을 토해냈을 테니까.

귀족 출신인 라흐마니노프는 1917년 사회주의 혁명인 볼셰비키 혁명을 도저히 받아들일 수 없어 스위스로 망명했다. 그러고는 미국에 정착했다. 조국으로 돌아갈 날을 고대했지만 제2차 세계대전의 발발로 실현하지 못한 채 비벌리힐스에서 생을 마감했다. 하지만 그는 음악으로 귀향했다. 그의 〈피아노 협주곡 2번〉을 들으면 절로 들게 되는 생각이다. 그리고 보니 이 곡의 녹음을 남기지 않은 호로비츠가 더 아쉬워진다. '호로비츠를 위하여'라는 제목이 그런 탓인지 묘하게 절묘하다는 생각이 들기도 하고…….

이루어지기 어려운 사랑
드뷔시의 〈달빛〉과 〈트와일라잇〉

영화 〈트와일라잇^{Twilight}〉의 아름다운 남녀 주인공 로버트 패틴슨
^{Robert Pattinson}과 크리스틴 스튜어트^{Kristen Jaymes Stewart}. 두 사람이 각각 뱀
파이어와 인간으로 나와 이루어지기 어려울 사랑에 도전하는 〈트와
일라잇〉은 스테파니 메이어^{Stephenie Meyer}의 동명 소설을 2008년에 영
화화한 것이다. 이 영화를 통해 남녀 두 주인공은 한때 '세기의 꽃미
남 & 꽃미녀'로 꼽히며 많은 이의 가슴을 설레게 했다.

108년을 살아온 뱀파이어 에드워드^{로버트 패틴슨 분}와 청순가련한 인간
소녀 벨라^{크리스틴 스튜어트 분}가 춤추는 장면은 많은 이에게 깊은 인상으로
각인되었다. 에드워드는 자신의 가족을 소개하기 위해 벨라를 집으
로 초대한다. 에드워드의 방에서 벨라는 그가 수집한 음반들을 둘
러본다. 그러다 꺼내 든 음반 선율에 맞춰 둘은 수줍게 춤을 추며 사
랑을 확인한다. 잔잔한 호수에 살며시 일렁이는 물결처럼 아련하게,

또는 부서져 내리는 달빛의 조각처럼 반짝이며 파문처럼 흐르는 피아노의 선율까지 더해 가히 잊기 어려운 설렘의 장면이 스크린에 흐른다.

이 피아노 선율이 드뷔시^{Claude Achille Debussy, 1862-1918}의 〈달빛^{Clair De Lune}〉이다. 인상주의 음악의 창시자로 불리는 프랑스 작곡가 드뷔시의 작품들은 다소 어려운 것으로 여겨지곤 한다. 이는 기존 음악계의 화성법과 규칙적인 리듬에서 탈피하여 분위기와 순간적인 인상을 자유롭게 표현하고자 하는 인상주의 음악의 특징 때문일 것이다. 고갱^{Paul Gauguin, 1848-1903}, 고흐^{Vincent van Gogh, 1853-1890}, 세잔^{Paul Cézanne, 1839-1906} 등으로 대표되는 인상주의 회화로부터 많은 영향을 받은 인상주의 음악은 주 멜로디를 통해 메시지를 전달하는 기존의 음악들에 반해, 삶을 스쳐가는 수많은 영상과 규정할 수 없는 모호한 순간의 감정을 그림처럼 풀어낸다.

마치 기승전결이 분명한 할리우드 영화와 알 듯 말 듯 모호한 프랑스 영화와의 차이라고 보면 좋을 듯하다. 그래서인지 드뷔시의 음악은 〈바다^{La mer}〉, 〈목신의 오후에의 전주곡^{Prelude à l'après-midi d'un fuane L.86}〉, 오페라 〈펠리아스와 멜리장드^{Pelléas et Mélisande}〉 등 제목까지 친절히 붙어 있어 귀에 익을 법도 한데 왠지 가까이하기엔 먼 당신처럼 여겨진다.

그러다 보니 많은 이에게는 여전히 좀 어려운 음악으로 인식되고 있다. 하지만 그런 드뷔시의 음악들 중에도 한껏 친숙하게 다가오는 작품이 있다. 바로 〈달빛〉이다. 1890년, 당시 28세이던 젊은 드뷔시가 이탈리아 베르가모 지방을 여행하면서 받은 감명을 음악으로 담

〈트와일라잇〉 포스터

〈트와일라잇〉 영화 중 한 장면

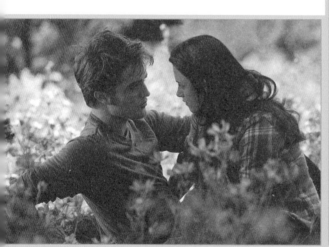

〈트와일라잇〉 영화 중 한 장면

드뷔시

아 1905년에 출간한 피아노곡집 〈베르거마스크 모음곡〉 중 제3곡
이다.

　인상주의적 화성법과 중세풍의 음계 및 화성 등이 절묘한 조화를
이루고 있는 작품으로, 부서져 내리는 듯한 달빛 풍경을 단아한 악상
과 인상주의적 화음으로 표현하고 있다. 이 아름다운 선율미 때문에
많은 이에게 사랑을 받고 있다. 곡명 '달빛'은 베를렌^{P. Verlaine, 1844~1891}
의 시집 《우아한 축제^{Fêtes galantes}》 중 '하얀 달^{La lune blanche}'의 한 구절을
인용한 것이다. 피아노곡이었던 이 곡을 지휘자 레오폴드 스토코프
스키^{Leopold Antoni Stanisav Stokowski}가 오케스트라로 편곡한 작품 또한 널리
사랑받고 있다.

　혹자는 제목 '달빛'이 당시 유행하던 프랑스 무언극에서 상사병을
앓는 피에로의 장면에 으레 따라다니는 민요 이름에서 따온 것이라
고 주장한다. 그 '상사병'이라는 코드 때문일까. 게리 마샬^{Garry Marshall}
감독의 1991년 작 〈프랭키와 쟈니^{Frankie And Johnny}〉에서는 〈달빛〉이 불
우한 삶 속에서 남녀 두 주인공을 사랑으로 이끄는 전령사로 활용되
고 있다. 그 외 〈달빛〉은 〈연인^{L'A mant}〉, 〈그린파파야 향기^{The Scent Of}
^{Green Papaya}〉, 〈오션스 일레븐^{Ocean's Eleven}〉, 〈도쿄 소나타^{Tokyo Sonata)}〉 등
의 영화에서도 반갑게 등장한다. 아직 만나보지 못했다면 아름다운
영상과 더불어 그의 음악을 포착하여 감상해보자. 할 수 있다면 '그
림 그리는 음악가 드뷔시'를 상상도 해보면서……

**영화가
사랑한
클래식**

초판 1쇄 발행 2016년 6월 1일
초판 2쇄 발행 2018년 11월 20일

지은이 | 최영옥
펴낸이 | 전영화
펴낸곳 | 다연
주 소 | 경기도 고양시 덕양구 은빛로 41, 대경 502
전 화 | 070-8700-8767
팩 스 | 031-814-8769
메 일 | dayeonbook@naver.com

본 문 | 미토스
표 지 | 김윤남
기 획 | 출판기획전문 (주)엔터스코리아

ⓒ 최영옥

ISBN 978-89-92441-79-7 (03600)